새겨
읽은

구합총서

천지이

편자
이현종·김정묵
이기훈·이혜경
박숙희·김선숙
박경희·오승연

감수
이종덕

❀ (주)이화문화출판사

책을 펴내면서

수십 년 앞만 보고 글씨를 쓰다 보니, 뭔가 갈증이 생겼습니다. 그러다가 칠 년 전 어느 봄날(2013. 4.), 한글 서예를 사랑하고 즐기는 동료들이 모여 함께 공부하기로 뜻을 모으고, 도움을 주실 분으로 이종덕 선생님을 모셨습니다. 그리고 모임의 이름은 '배움을 즐기는 동아리'라는 뜻으로 '요학당(樂學黨)'이라 명명했습니다.

첫 시간에 추사의 한글 편지를 읽기 시작하여, 어필 한글 편지들, 훈민정음, 삼강행실도, 송강가사, 고산유고, 청구영언, 규합총서, 소학언해 등과 현대시, 어문 규정에 이르기까지 고금을 넘나들며 열심히 공부했습니다. 하기는 열심히 했으나 잊어버리기를 더 잘했습니다. 그러나 물이 빠져도 콩나물은 자라듯이, 우리의 머릿속과 가슴에 스며들어 적잖이 남아 있으리라 믿습니다.

그중에서, 선인들의 삶에 대한 이해를 깊이 하고 한글 서예에도 도움이 될 만한 자료로서 국립중앙도서관 소장본 『규합총서』를 골라, 우리 나름으로 연구하고 이해한 대로 주석과 현대어 역을 곁들여 소개하고자 합니다. 『규합총서』의 저자인 빙허각 이씨(憑虛閣李氏, 1759~1824)는 조선 후기의 여류 학자로, 아버지는 평안감사를 지낸 이창수(李昌壽)이고 어머니는 문화류씨(文化柳氏)이며, 영조 35년에 서울에서 태어났습니다. 어릴 때부터 총명하고 다양한 분야의 책을 많이 읽어 열다섯 살에 이미 저술에 능했습니다. 열다섯 살 때, 달성서씨 서유본(徐有本)과 혼인하였으나 남편이 마흔이 넘어 벼슬에 올랐다가 숙부 서형수의 옥사로 인하여 벼슬에서 일찍 물러난지라 집안이 곤궁하여 빙허각 이씨는 몸소 차밭을 일구며 생활했고, 이렇게 체득한 자신의 생활 지식과 실학서의 내용을 종합하여 가정백과사전인 『규합총서』를 저술하였습니다.

『규합총서』는 권1 주사의(酒食議, 술과 음식), 권2 봉임칙(縫紝則, 바느질과 길쌈), 권3 산가락(山家樂, 농촌 살림살이), 권4 청낭결(靑囊訣, 병 다스리기), 권5 술수략(術數略, 점치기) 등 총 5권으로 구성되어 있는데, 권5는 목차만 전하고 내용은 전하지 않습니다. 국립중앙도서관 소장본은 이 가운데 권2 봉임칙을 필사한 것만 남아 있는데, 그나마 온전하지 못하고 끝부분이 빠져 아쉽습니다. 하지만 필사한 글씨가 정교하고 아름다우니 한글 서예를 하는 분들께 도움이 되었으면 하는 바람으로 이 책을 펴냅니다.

여러 해 공부해 오는 도중에 요학당 회원에 변동이 생겨서 이 책을 펴내는 일에 모두가 함께하지 못함을 안타깝게 생각합니다.

끝으로 이 책을 펴내기 위하여 거듭 살펴보며 고치고 다듬느라 애쓴 우리 요학당 회원들과 이 책의 감수를 맡아 주신 이종덕 선생님께 감사드리며, 모두가 내내 건승하시기를 기원합니다.

2020년 4월
요학당 회원 일동

축하합니다

국어학 자료 중에서 조선 시대 한글 편지를 집중적으로 연구하다 보니, 다루는 자료가 한글 서예와 관계 깊은 것이 적지 않은지라, 한글 서예를 사랑하고 즐기는 분들과 인연이 닿아서, 한글과 한글문화에 관한 공부를 함께하기 시작한 지 어느덧 일곱 해가 지났습니다.

그동안 예전에 배웠지만 잊었던 것을 되새기기도 하고, 잘못 알았던 것을 올바로 깨우치기도 하고, 낯선 자료를 다루며 새로운 점을 발견하기도 하면서, 배움의 즐거움을 누리는 가운데 함께 성장하는 보람을 느끼기도 하였으니, 이 또한 교학상장(教學相長)이 아닌가 싶습니다.

사람이 무언가를 하고 나면 차라리 그 흔적조차 없기를 바라는 분도 계시겠지만, 그래도 뭔가 그 자취를 남기고 싶은 것이 인지상정이라 하겠습니다. 특히 그 무언가를 함께하지 못한 이들에게 참고가 되고 작으나마 도움이 될 수 있다면, 그 자취를 남기는 것이 그리하지 않는 것보다 나을 듯합니다.

그런 점에서 국립중앙도서관 소장본 『규합총서』를 새로이 판독하고 주석과 현대어 역을 덧붙여 영인본을 겸한 책으로 펴내는 일은 매우 뜻깊은 일이라 할 수 있겠습니다.

그러므로 전공자도 쉽지 않은 그 일을 정성 다해 감당해내는 요학당 여러분께 진심으로 감사하며 찬탄의 박수를 보냅니다.

2020년 2월
조선 시대 한글 편지 연구가 **이종덕** 삼가 씀

규합총셔 목녹

병 이 축 쳔지일

지의 　부별여록

동지일말명 　화미명

직조 　쳠슐명

슉션 　비화장

염셕 십이죵 　구록

도림 십죵 　구지장

쳬의 이십죵 　구궁

閨閣叢書 目錄
規合총셔 목녹

봉임츄1) 권지이 2) 卷之二

지의 裁衣
동지일말명 冬至日襪銘
직조 織造
점슌명 點脣名
슈션 繡線
미화장 梅花妝
염식 染色 十二種
도팀 擣砧 十種
셰의 洗衣 二十種

부녈녀록 附烈女錄
화미명 畵眉名
뉴족 紐足
뉴소장 流蘇妝
슈궁 守宮

규합총서(閨閣叢書) 목록(目錄)

봉임칙(縫紝則) 권지이(卷之二)

재의(裁衣)
동지일말명(冬至日襪銘)
직조(織造)
수선(繡線)
염색(染色) 십이종(十二種)
도침(擣砧) 십종(十種)
셰의(洗衣) 이십종(二十種)

부열녀록(附烈女錄)
화미명(畵眉名)
점순명(點脣名)
매화장(梅花妝)
유족(紐足)
유소장(流蘇妝)
수궁(守宮)

1) 봉임츄(縫紝則): [측]을 [츄]로 잘못 적었다. [則]의 현대음은 [칙]이지만, 조선 시대에는 [측]이었다.

2) 권지이: 본디 [권지이]라고 썼는데, 누군가가 [이]에 [ㄹ] 받침을 잘못 덧쓴 것이므로 원래대로 [이]로 판독하였다.

의빅물통법

문방도찬

장묵법

쥭길법

쳬인법

인육법

긔룡

긔긔묵낙

ㄹ둥긔법

이강

지환

나삼

강명옥

즁즁

복면

녀홍

년리쳘회즉즉

화녀습옥

보리법　심뉵죵

앙츈

앙상

상띄경

편보

죠모젼법

젼보

경믈

흑띄앙법

쳥흑방　쵯슈화법

보긔법(補器法) 십늇종(十六種)

양츔1)(養蠶)

양상(養桑)

샹패경(相貝經)

텬보(天寶)

전보(錢寶)

즈모전법(子母錢法)

경믈2)(格物)

흑태양법(黑太陽法) 셩쵹방(聖燭方) 취수화법(取水火法)

보기법(補器法) 십육종(十六種)

양잠(養蠶)

양상(養桑)

상패경(相貝經)

천보(天寶)

전보(錢寶)

자모전법(子母錢法)

격물(格物)

흑태양법(黑太陽法) 성촉방(聖燭方) 취수화법(取水火法)

1) 양츔(養蠶): 「양춤」을 잘못 적었다.
2) 경믈(格物): 「격물」을 잘못 적었다.

총쳐쥭법　구졈동옥법　ᄉᄎᄒ

만니쥭법　　　ᄎᄉ화법　ᄉᄎᄒ

구졈쥭법　　군옥셕법　ᄭᄒ박법

풍젼쵹법(風前燭法)

만니쵹법(萬里燭法)

구졈쵹법(九點燭法)

구졈등유법(九點燈油法) 亽종(四種)

뉴슉화법(留宿火法) 亽종(四種)

뎐옥셕법1(軟玉石法)

조호박법(造琥珀法)

풍전촉법(風前燭法)

만리촉법(萬里燭法)

구점촉법(九點燭法)

구점등유법(九點燈油法) 사종(四種)

유숙화법(留宿火法) 사종(四種)

연옥석법(軟玉石法)

조호박법(造琥珀法)

1) 뎐옥셕법(軟玉石法): 「연옥셕법」을 잘못 적었다.

규합총셔 텬지일월을

[인장]

... 황뎨 ... 무장이이표긔쳥의
목시츄홍니 ... 거여 왈 황뎨 위무장이이표긔쳥의
ᄒᆞᄂᆞᆸᄅᆞ ... ᄇᆡᄅᆞ거셜쟝이라ᄒᆞᆯ 문이라
ᄉᆞ로 ... ᄇᆡᄅᆞ 희거셜쟝이라ᄒᆞᆯ 희거
ᄌᆞᄅᆞ거슬불 이라ᄒᆞᆯ ... 오치가ᄉᆞᆯ츄리ᄒᆞ니라
문즐ᄅᆞᆯ
ᄀᆞ란ᄆᆞᆯ 쳔즈슈쟝이의복츄가아니라 옷빗츨니ᄅᆞ

미니라

閨閣叢書
규합총셔 卷之二 권지이

縫紝則
봉임쥬

周禮
쥬례 考工記 고공거1)예 왈曰黃帝爲文章 以表貴賤衣 황뎨위문쟝이 이표귀쳔의

服之類 복지뉴ᄒᆞ니 프른 거스로 더브러 블근 거슨 문이라

ᄒᆞ고 블근 거스로 더브러 흰 거

스로 더브러 거믄 거슨 章쟝이라 ᄒᆞ고 흰 거

보라 ᄒᆞ고 거믄 거스로 더브러

프른 거슨 黼불이라 ᄒᆞ고 거믄 거스로 더브러

슈라 ᄒᆞ니 {黼黻은 뎨왕의 복식이라} 五彩 오치가 ᄀᆞ즌2)

{슈는 文紋 노탄 말} 그런즉 문쟝이 의복뉴가 아니라 옷빗출 니ᄅᆞ

미니라

1) 고공거(考工記): 「고공긔」를 잘못 적었다.

2) ᄀᆞ즌: 다른 사본에는 「ᄀᆞ즌 거슨」으로 나와 있다.

규합총서(閨閣叢書) 권지이(卷之二)

봉임칙(縫紝則)

『주례(周禮)』 「고공기(考工記)」에 이르기를, 황제(黃帝)가 문장(文章)으로써 귀하고 천한 옷의 종류를 표시하였으니, 푸른 것과 더불어 붉은 것은 문(文)이라 하고, 흰 것과 더불어 검은 것은 보(黼)라 하고 검은 것과 더불어 푸른 것은 불(黻)이라 하고{보와 불은 제왕의 옷 색깔이다} 오채(五彩)가 모두 갖춘 것은 수(繡){수는 무늬를 놓는다는 말}라 하였다. 그런즉 문장이 의복 종류가 아니라 옷의 빛을 이르는 것이다.

저희길일 옷마르는날

갑주 을록 병인 병소 계유 갑술

을희 병지 괴록 경지 갑오

을미 병신 경주 신록 계유 갑진 무신

괴유 제록 갑인 을유 신유ᄃᆼ일

우길일 편월 력음함일황도록함일

각항 저방두우허벽주수익진일

거날의 월날록일건과평수일링동월

스일제 월록일

지의 길일 {옷 므르는 날}

갑즈 을튝 병인 뎡묘 긔스 계유 갑슐
을히 병진 긔튝 뎡튝 긔묘 경진 갑오
을미 병신 경즈 신튝 계묘 갑진 무신
긔유 계튝 갑인 을묘 신유 등일

우길일 텬월덕긔합합일1 황도뉵합일
각항져방두우허벽규누익진일

거2{쪄리는 날} 민월 댱단셩일 건파평슈일 밍듕월
스일 계월 튝일

재의 길일 {옷 마름질하기 좋은 날}

갑자、 을축、 병인、 정묘、 기사、 계유、 갑술、
을해、 병진、 기축、 정축、 기묘、 경진、 갑오、
을미、 병신、 경자、 신축、 계묘、 갑진、 무신、
기유、 계축、 갑인、 을묘、 신유 등의 날。
또 좋은 날: 천월덕금합일、 황도육합일、
각항저방두우허벽규누익진일。
기일{꺼리는 날}: 매월 장단성일과 건파평수일、 맹중월(계절
별로 첫째 달과 둘째 달)의 사일(巳日)、 계월(계절별로 끝 달)의 축
일(丑日)。

1) 텬월덕긔합일: [텬월덕금합일]이므로、 [긔]은 [금]을 잘못 적은 것이
다。
2) 거(忌): [긔]를 잘못 적었다。 내각주로 보아、 원문은 [긔일]이라 적었
을 듯하다。

통디략¹⁾의 후한말(後漢末)의 왕공명ᄉᆞ(王公名士)가 복건으로뻐

아담ᄒᆞᆫ 거슬 삼더니 후(後)의 듀무뎨(周武帝) 인ᄒᆞ야 복건

을 ᄉᆞ각(四角)을 ᄒᆞ야 쓰게 ᄒᆞ고 당(唐) 뎨양(製樣)이러

니 ᄉᆞ마온공(司馬溫公)의 ᄆᆞᆫ든 거슨 다만 냥각(兩角)이니 동진(東晉) 적

뎨양(製樣)으로 더브러 다르니 금쇽(今俗) 복건(幅巾)은 더욱 고졔(古制)와

ᄀᆞᆫ도ᄒᆞ니라²⁾

구(裘)는 갓옷 일홈이니 쥬례(周禮)의 ᄉᆞ구쟝위대구(司裘掌爲大裘以) 이

공왕ᄉᆞ텬디복(共王祀天之服)이라 ᄒᆞ니 듕츄(仲秋)의 헌냥구(獻良裘)³⁾ᄒᆞ

고 계츄(季秋)의 헌공구(獻功裘)⁴⁾ᄒᆞ야 밍동(孟冬)에 텬지(天子-始裘) 시구라 ᄒᆞ고

『통지략(通志略)』에 후한말(後漢末)의 왕공명사(王公名士)가

복건을 쓰는 것을 아담한 멋으로 삼았는데, 후에 주(周)나라

무제(武帝)가 복건을 사각으로 하여 쓰게 하고 당(唐) 때까지

똑같은 양식이었다. 사마온공(司馬溫公)이 만든 것은 다만 양

각이니 동진(東晉) 때의 양식과 달랐으며, 요즈음 풍속의 복

건은 더욱 옛 제도와 다르다.

구(裘)는 가죽옷 이름인데, 『주례(周禮)』에, 사구장이 대

구를 만들어 왕에게 바쳐 하늘에 제사할 때 입는 옷으로 삼

았다고 하였으니, 한가을에 양구를 바치고, 늦가을에 공구

를 바쳐, 초겨울에 천자(天子)가 처음 가죽옷을 입었다 하

고,

1) 통디냑(通志略): 통지략. 중국 송나라 정초(鄭樵)가 편찬한 사서 『통지(通志)』를 요약한 책.

2) ᄀᆞᆫ도ᄒᆞ니라: 어긋나다. 다르다.

3) 헌냥구(獻良裘): 양구를 바치다. 양구(良裘): 잘 만들어진 가죽옷.

4) 헌공구(獻功裘): 공구를 바치다. 공구(功裘)는 고대에 천자가 경대부에게 내려준 가죽옷의 일종이다. 고대에 군왕이 입도록 바쳤다.

옥조1)의 니르디 님군이 보구(黼裘)가 이스니 흑여빅위(黑與白爲)

지보(之黼)고로 주의 왈 흑양피호빅구가 보라 흐고 문(故註曰黑羊皮狐白裘黼文)

보쟈는 독긔 형용(形容)으로 문(紋) 노흐미라 니빅(李白)

분도오운구가2)의 왈 오식분도안쪽진이라 흐니라(粉圖五雲裘歌曰五色粉圖安足珍)

즈셔(字書)의 니르디 포쟈는 표의지통칭이니 직신(袍者表衣之統稱直身)

낭경을 칭도포라 흐고 됴복(朝服)을 쏘흔 포라 흐니(兩京稱道袍)

슈당(隋唐) 적의는 빙닉3)이라 흐니 금쇽 직녕(今俗直領)은 녜(馮翼)

적 봉익(縫掖)이니 연즉(然則) 노괴봉익4)은 블파5)(不過) 금쇽 도로6)(今俗道袍)

지뉘니 빅포쳥포지칭(白袍青袍之稱)은 그 조차오미 이구(己久)흐다

「옥조(玉藻)」에 이르되, 임금이 보구(黼裘)가 있으니, 검은 것과 흰 것을 보라 하는 고로, 주석에 이르기를, 검은 양가죽과 여우의 흰 가죽을 섞어 만든 옷을 보(黼)라 하고, 보에 무늬를 놓는 것은 도끼 모양으로 무늬를 놓는 것이라고 하였다. 이백(李白)의 「분도오운구가(粉圖五雲裘歌)」에 이르기를, 『오색으로 그린 그림 어찌 진기하다 하리오?』라고 하였다. 『자서(字書)』에 이르되, 포(袍)는 겉옷의 통칭이라 했고, 우리가 직신(直身)·포(袍)라 하는 것을 양경(장안과 낙양)에서는 도포(道袍)라 하고 조복(朝服)을 또한 포라 하니, 수당(隋唐) 때에는 빙익(馮翼)이라 하였는데, 요즈음 풍속의 직령(直領)은 옛적 봉액이다. 그런즉 노나라 때의 봉액은 요즈음의 도포 종류에 불과하고, 백포(白袍)·청포(靑袍)라고 하는 것은 그 유래가 이미 오래라

1) 옥조(玉藻): 『예기(禮記)』의 편명.

2) 분도오운구가: 『성호사설(星湖僿說)』에는 「분도산수오운구가(粉圖山水五雲裘歌)」라고 소개되어 있다.

3) 빙닉(馮翼): [馮]의 독음이 [풍]과 [빙]인데 [빙]을 취한 것이다. 고전종합DB번역문에서는 [풍]으로 적었다.

4) 노괴봉익(魯之縫掖): [봉액(縫掖)]은 예전에 선비가 입던, 옆이 넓게 터진 도포. 『성호사설(星湖僿說)』 원문에는 [魯之逢掖(노지봉액)]이라 되어 있다. 이로 미루어 [괴]는 [지]를 잘못 적은 것이다.

5) 블파(不過): [블과]를 잘못 적었다.

6) 도로(道袍): [도포]를 잘못 적었다.

후니 빙익쟈난의 십컨되금쑥쳥닉지쳐라

후니라

강강깁를승수의왈

궁의신샹ㄹ쳐양 궁의글를시르쳐쳬앙을샹후야

방연라옥반비셰 모진기허되의니나ㄴ쏠를반을글낫두라

이글ㅈ보거되반비ㄴ넷사룸의쳥허ㄴㄴㅂㄴ금

쑥비ㅈ를니ㄴ미니라

신의쳬앙엔쏄의의ㄴ이허나후야고도쳥을

보거되쑥ㅇㄷ구번이ㅇ흥니아ㅅ되나히미ㅈ쳐

ᄒᆞ니 빙익쟈ᄂᆞᆫ 의심컨ᄃᆡ 금쇽 쳔닉지뉴1)라

ᄒᆞ니라 댱광필2) 궁ᄉᆞ의 왈

궁의신샹고려양 궁의를 새로 고려 졔양을 샹ᄒᆞ야

방녕3)과요반비ᄌᆡ 모진 기시4) 허리의 디나고 ᄑᆞᆯ 반을 물낫도다

이 글노 보건ᄃᆡ 반비ᄂᆞᆫ 넷사ᄅᆞᆷ의 셩히 닙ᄂᆞᆫ 배나 금

쇽비ᄌᆞ를 니ᄅᆞ미니라

심의 졔양은 네 셜의 의논이 허다ᄒᆞ야 그 도형을

보건ᄃᆡ 쇽임구변5)이 ᄆᆞᄎᆞ니 아모ᄃᆡ 다히미 ᄌᆞ셔

1) 쳔닉지뉴: 「쳔닉(天翼)」은 「쳘릭」을 한자로 적은 것이다. 「쳘릭」을 한자로 적은 용례는 이 외에도 여러 가지가 있다.

2) 댱광필(張光弼): 원(元)나라 말기의 시인 장욱(張昱). 「광필(光弼)」은 자(字).

3) 방녕(方領):: 「방녕」을 잘못 적었다.

4) 모진 기시: 원문 『方領過腰半臂裁』의 「方領」은 문장의 주어가 아니라 궁의의 모양을 나타내는 표현이므로 「모진 깃이며」 또는 「모진 기시(깃이)」가 자연스럽다.

5) 쇽임구변(續袵鉤邊):: 심의에서 저고리 부분의 옷깃이 치마 쪽으로 이어진 것이고, 구변(鉤邊)은 옷섶 또는 치마의 가장자리를 이어 붙여 꿰매는 것.

하니, 빙익은 아마도 요즈음의 쳘릭 종류라 한다.

장광필의 「궁사(宮詞)」에 이르기를,

궁의신상고려양(宮衣新尙高麗樣) 궁의를 새로 고려 양식을 본받아

방령과요반비재(方領過腰半臂裁) 모진 깃이며, 길이는 허리를 지나고 팔은 반으로 말랐도다.

라고 하였다. 이 글로 보건대, 반비(半臂)는 옛사람이 많이 입는 것이나 요즈음 풍속에 배자를 이르는 것이다.

심의(深衣) 양식은 옛 설(說)에 의논이 많아 그 도형을 보건

대, 속임구변(續袵鉤邊)이 끝내 어디에 대는 것인지 자세

치 아니" 다만 시쇽 졔양을 긔록ᄒᆞ노라

학창의 금쇽 졔양은 방녕이 마조 디ᄒᆞ야 냥

금이 서ᄅᆞ 덥히이디 아니코 흑단이 심의와 ᄀᆞᆺᄐᆞ

ᄃᆡ대개 고금 의복 졔도가 니ᄃᆞᆼ니 고인의 소착

학창의 졔도ᄂᆞᆫ 이와 ᄀᆞᆺᄐᆞ믈 밋디 못ᄒᆞ리로다

심의 샹샴 일쳑오촌 하샹 일쳑구촌 십이

복 샹광 삼촌 하광 오촌 슬1) 냥변 졉ᄂᆞᆫ 것 각이

분 광슈 일쳑오촌

복건 댱 일쳑오촌이면 풍ᄎᆡ 과히 기니 일

1) 슬: 문맥상 「솔기」를 뜻하는 「솔」이 적절하다.

하지 아니하니, 다만 시속의 양식을 기록한다.

학창의(鶴氅衣): 요즈음 풍속의 양식은 모가 난 깃이 마주

대하여 두 깃이 서로 덮이지 않고 검은 단이 심의와 같되,

대개 예와 오늘날의 의복 제도가 서로 다르니, 옛사람이 입

은 학창의 양식은 이와 같음을 믿지 못할 것이다.

심의(深衣): 저고리 한 자 다섯 치, 치마 한 자 아홉 치

열두 폭, 위 너비 세 치, 아래 너비 다섯 치, 솔기 양쪽

가를 접는 것 각 두 푼, 넓은 소매 한 자 다섯 치.

복건(幅巾): 길이 한 자 다섯 치이면 풍채가 너무 기니 한

쳐셔 이 맛 강ㅎ을 간 어 비ㄱ복으ㅎ을 급히

뼈ㄱㄴ면 빠서시 쟈 안ㄴ알ㅎ을 너게 쳐므면 가

ㄴ으로 쪄ㄴ어 야ㅎ 져ㄱ이 업ㅅ면 ㅎ야 괴로일

츈보ㅣ 의 ㅎㄴ니라

복복 샹샷이 쳐ㄱ 하 샹일 쳐 괴를 춘 쪄샹으

ㅅ난 샹으방 속 ㅇ우 ㄱ난ㅎ을 밧그로 내미 거시 뼛

쪠ㄴ니라

간 뒤ㄹ로 기ㄴ 쳠ㅎ을 길ㄹ ㄴ히쳐 를 길게 잡

쳑ᄉ촌이 맛당ᄒ고 단 너비 구분 우흘 깁히

썩 그면 쓴 거시 주자안고 압흘 넙게 접으면 가

증ᄒ니 ᄒᆞᆫ편을 닷 분 되게 접으ᄃᆡ 넘겨 씩거

단으로 접어야 흔적이 업ᄉᆞ며 씬은 아ᄅᆡ로 일

촌오분의 ᄃᆞᄂᆞ니라

됴복 샹삼 이쳑 하샹 일쳑팔촌 젼삼 후

ᄉ 난삼1)은 방슈요 슈구 단을 밧그로 내민 거시 넷

졔도ᄂᆞ니라

관ᄃᆡ 므ᄅᆞ기ᄂᆞᆫ 셥흘 길2)도곤 ᄒᆞᆫ 치를 길게 잡

자 네 치가 알맞고 단 너비ᄂᆞᆫ 아홉 푼、위를 깁이 꺾으면

쓴 것이 주저앉고 앞을 넓게 접으면 보기 싫으니、한쪽을

닷 푼 되게 접되 넘겨 꺾어 단으로 접어야 흔적이 없으며、

끈은 아래로 한 치 다섯 푼에 단다.

조복(朝服): 저고리 두 자、치마 한 자 여덟 치、앞 세

폭、뒤 네 폭、난삼(襴衫)은 모가 난 소매요、소맷부리 단

을 밖으로 내민 것이 옛 양식이다.

관대(冠帶): 마르기는 섶을 길보다 한 치를 길게 잡

1) 난삼(襴衫): 조선 시대에、유생、생원、진사 등이 입던 예복。검은빛의 단령(團領)에 각기 빛의 선을 둘렀다。녹색이나

2) 길: 저고리나 두루마기 같은 웃옷의 섶과 무 사이에 있는 넓고 긴 폭。

아모로 기슬이 쳐오홀 이면 서로 벗게 쩜어

되니 쳑속쌀 젹관 되기슬되 히 쭉 둘여시

매 엇게 로자 힐 지니만 일 깃밋둥 슬ㄴ자 혀ㄴ

졀어 낭꾀 ㅎㄴ니라

홍비 숫기 되흥 깃밋히로 이춘 오ㅂ 이ㅂ됙

거리와 둘ㄴ압흐 벗ㄹ깃밋히 호 되 의반 머 되쩜

밧쪄 니미ㄴ라

도쪼 강관 강혐은 각쩨 앙을 쪼차 흐꾀ㄴ경

홀쳑도 가엇ㅅ되 ㅁ여둥 바되 가ㄴ둥밋히라

아ᄆᆞᆯ고 기슨 일쳑오촌(一尺五寸)이면 서로 엇게 졉어

되ᄂᆞ니 쳑수(尺數) 낼 적 관디 기슨 뒤히 펴 들녀시

매 엇게로 자힐지니 만일(萬一) 깃 밋 등솔1)노 자혀ᄂᆞᆫ

졀너 낭패(狼狽)ᄒᆞᄂᆞ니라

흉비(胸背) 슷기2) 뒤흔 깃 밋흐로 이촌오분(二寸五分)이 브르게

ᄂᆞ리와 들고 압흔 브릇 깃 밋히 ᄃᆞᄃᆡ 우반머리(右半) 셥

밧씌 내미ᄂᆞ니라

도포 댱단광협(道袍 長短廣狹)은 각″(各各) 톄양(體樣)을 조차 ᄒᆞ리니 뎡(定)

흔 쳑도(尺度)가 업ᄉᆞᄃᆡ 대뎌(大抵) 등바디3)가 딘동 밋히 다

아 마르고、 깃은 한 자 다섯 치면 서로 어슷하게 졉어야 되

며、 치수를 낼 적에、 관대 깃은 뒤가 파여 달렸으니 어깨

로 잴 것이니、 만일 깃 밑 등솔로 재면 짧아서 낭패한다.

흉배(胸背) 시치기: 뒤는 깃 밑으로 두 치 다섯 푼을 바르

게 내려 달고 앞은 바로 깃 밑에 달되、 오른쪽 반머리 셮

밖으로 내민다.

도포(道袍): 길이와 너비는 각각 몸매를 따라 할 것이니、

정한 척도가 없되、 무릇 등바대가 진동 밑에 닿

1) 등솔: 등솔기. 옷의 등 가운데 부분을 맞붙여 꿰맨 솔기.

2) 슷기: 시치기.

3) 등바디: 홑옷의 깃고대 안쪽으로 길고 넓게 덧붙여서 등까지 대는 헝겊.

하야 되 소양이 맛지쳐스어 으띠면 맛당치 못한

ᄃᄃ되우 김히어긔니 말ᄅ간 만뎡의ᄅ깃ᄉ

기ᄂ가 슌이 ᄅ병ᄒᄂ 이ᄅ을 ᄃ슈쳑ᄒᄂ

ᄯᄒ염ᄋᄋ의 이 ᄒᄒ여야 암 히ᄲ소돗ᄉᄒ며 안기ᄅ

오 시ᄲ야 안자 락이 챡기ᄂ 아닛ᄉᄃ엽돗엿

온뒤 기ᄲ시ᄃᄃ복 만시여 안ᄇ거시 버 히돗ᄒ

리니만 일ᄅ쳐 오면 ᄭ긔ᄇ 기ᄯᄲᄉᄒ나 ᄂ금ᄋᄠᄃ

뗭이 ᄂᄂᄂ리 되 자 라ᄀ되엶 이ᄅ긔ᄅ 만히거

하야 뒤모양(模樣)이 맛ᄌᆞ고 치그어 오르면 맛당치 못하
고 고든 무릎 겁히 어긔디 말고 단만 녑의고 깃 들
기는 가슴이 고용ᄒᆞ니(高聳) 순연이(順然) 들고 수쳑ᄒᆞ니(瘦瘠)
ᄂᆞᆫ 녑흘 밀이 휘여야 압히 ᄡᅳᆫ 듯ᄒᆞ며 안 기슬
삼ᄉᆞ분만(三四分) 더 길게 ᄒᆞ야 머리를 숙여 ᄭᅥ고 휘
오ᄃᆞ시 ᄃᆞ라야 안쟈락이 ᄲᅢᄃᆡ〃 아닛ᄂᆞ니 녑 도련
은 뒤 길도곤 두 분만(分) ᄂᆞ려야 닙은 거시 버힌 듯ᄒᆞ
리니 만일(萬一) 치오면 노코 보기는 됴ᄒᆞ나 닙으면 두
편이(便) 들니ᄂᆞ니라 뒤쟈락 도련을 귀를 만히 거

아야 뒷모양이 알맞고 치달아 오르면 알맞지 못하고, 곧은
무릎 깊이 어기지 말고 단만 여미고, 깃 달기는 가슴이 높
이 솟은 사람은 순연히 달고 마른 사람은 옆을 매우 휘어야
앞이 씻은 듯하며, 안 깃을 서너 푼만 더 길게 하여 머리를
숙여 꺾고 휘듯이 달아야 안자락이 빠지지 않는다. 옆 도련
은 뒤의 길보다 두 푼만 늘려야 입은 것이 벤 듯할 것이니,
만일 채우면 놓고 보기는 좋으나 입으면 두 편이 들린다.

뒷자락 도련을 귀를 많이 걷

으면 무가 빠지니, 올을 따라 꺾다가 두 귀만 걷어라.

남자의 의복은 큰 옷과 속옷을 짝 맞추기를 (할 때는) 차차 두 푼씩 내려야 빠지지도 않고 너무 들어가지도 않는다.

열다섯 살 이전은 앞을 뒤보다 길게 하고 예순 이후는 뒤를 앞보다 길게 한다.

휘항(揮項): 길이 감으로 한 자 세 치면 떠서 짓나니, 앞을 젖혀 등솔에 딱 닿아야 쓴 모양이 좋다.

족두리: 모단 다섯 치, 솜 한 냥 반이면 된다.

원삼(圓衫): 뒷길이 석 자, 앞길이 두 자 다섯 치, 큰 띠 길이

두면 무가 샌<디니 올노 썩다가 두 귀만 거두라

남즈(男子)의 의복(衣服)이 큰 옷과 속옷슬 쟉1)을 마초기

를 츠〃(次次) 두 분(分)식 ᄂ려야 샌<디도 아니코 너모 드도 아

닛ᄂ니라 십오세(十五歲以前) 이전은 압흔 뒤도곤 길게 ᄒ

고 뉵십(六十以後) 이후는 뒤흘 압희셔 길게 ᄒᄂ니라

휘항(揮項) 기릭 ᄀ음으로 자세 치면 써셔 짓ᄂ니 압흘

져혀 등솔의 쪽 다ᄒ하야 쁜 거시 됴흐니라

족두리 모단 오촌(毛緞 五寸) 소음 냥반(兩半)이면 되ᄂ니라

원삼 후댱 삼쳑 젼댱 이쳑오촌 대딕댱(圓衫 後長 三尺 前長 二尺五寸 大帶長)

1) 쟉: 짝.

칠쳑강이츌ㄱ츌부리ㅂ이ㄹ츌여가되ㄴ

니라

강희기리보제이이ㄹ쳑오츌이로디신부

쳑ㄲ쳑샹츌의ㅎ라

ㄹㄹㄴ지이ㄹ쳑셤이ㄹ짐이ㄹㄹ이ㄹ엇게

보뼈야ㄷ뵝이마조쳐ㄱ깃솔샹히옷ㄷㄷ보

이ㄹ조려야암히맛ㄱㅅㄴ다

며혀ㄱㅇㄴ강치ㅽ강오츌이뼈아ㅅ큰신되

칠척 광 이촌 ᄀ즌 부리 너비 일촌여가 되ᄂ
니라

당의 기릭 본졔ᄂ 일쳑오촌이로ᄃ 신부
당의ᄂ 일쳑삼촌의 ᄒ라

ᄭᅵᆨ씨적삼은 본 쳑수도곤 두 치를 더 길게
ᄆᆞᄅ고 지을 적 셥흘 길 편으로 올을 엇게 쳐
브텨야 두 봉이 마조 셔고 깃슬 샹히 옷도곤 두 분

을 주려야 압히 맛ᄀᆺᄂ니라
녀혜 금댱 칠촌 광 오촌이면 아모 큰 신도
되

일곱 자、 너비 두 치、 갖은 부리 너비 한 치 남짓이 된
다。

당의(唐衣) 길이: 본 모양은 한 자 다섯 치로되、 신부(新
婦) 당의ᄂ 한 자 세 치로 하라。

깨끼적삼은 본 치수보다 두 치를 더 길게 마르고 지을 적
에 섶을 길 편으로 올을 어슷하게 쳐 붙여야 두 봉이 마주
서고 깃을 평상시 옷보다 두 푼을 줄여야 앞이 알맞다。

여혜(女鞋、 여자용 가죽신) 감: 길이 일곱 치、 너비 다섯 치
면 아무리 큰 신도 되

초현ᄂ으로ᄒᆞᆯ 강이흘 둘복이면 되ᄂᆞ니라

ᄃᆞ리복으치 강이흘 쳑상흘 강ㅅ흘으로이면

되ㄴ

되으치 강으흘 으로면 강칠 쳑으로면이면 되ㄴ

두리으치 강으흘 강이흘으로 의ᄒᆞ다

ᄉᆞ쳐집기리 칠흘ᄂ비오흘 이면짓ᄉᆞ다라

나물긔아리로 산횟ᄂ삿흘 쳣 의ᄉᆞᆯ거ᄌᆞ이

심오횟ᄉ

고
초혀絹鞋 フ음 뉵촌六寸 광廣 이촌팔분二寸八分이면 되ᄂᆞ니라

틱릭 붓줌치 댱長 일쳑삼촌一尺三寸 광廣 ᄉᆞ촌오분四寸五分이면
되고

딕줌치1) 광廣 오촌오분五寸五分 댱長 칠쳑오분七尺五分이면 되고
두리줌치 광廣 오촌五寸 댱長 이촌오분二寸五分의 ᄒᆞ라
수져집 기릭 칠촌七寸 너비 오촌五寸이면 짓ᄂᆞ니라
니블 깃 아릭로 삼쳑삼촌三尺三寸 텬의2)薦衣 ᄒᆞᆫ 거족이
십오쳑十五尺3)

고、
초혜(絹鞋、비단신) 감: (길이) 여섯 치、너비 두 치 여덟
푼이면 된다.
타래 붓 주머니: 길이 한 자 세 치、너비 네 치 다섯 푼
이면 되고、
귀주머니: 너비 다섯 치 다섯 푼、길이 일곱 자 다섯 푼
이면 되고、
두루주머니: 너비 다섯 치、길이 두 치 다섯 푼으로 하
라.
수저 집: 길이 일곱 치、너비 다섯 치면 짓는다.
이불: 깃 아래로 석 자 세 치。천의: 한 거죽이 열다섯
자。

1) 딕줌치: 귀주머니。 「각낭(角囊)」。 「귀줌치」를 잘못 적었다.
2) 천의(薦衣): 처네。 ① 이불 밑에 덧덮는 얇고 작은 이불。 ② 어린애를 업을 때 두르는 끈이 달린 작은 포대기。
3) ᄒᆞᆫ~십오쳑(十五尺): 정양완 교수는 「ᄒᆞᆫ 거족 이십오척(二十五尺)」으로 해석했다.

옷 기레 브릇 너 비자 가 오시 맛 강호 너

별 거 쁘 기 레 쟈 쁘 면 라 히 듯 거 오 면 아 르 답

거 능 호 라

철면소 쳐 랏 거시 쁘 히 르 소 흐 며 강 면 소 만

거 너 웃 흘 희 오 기 르 시 흐 흐 면 다 구 브 쁘 올 쁘 이 다 흐

촌 너 려 다 겨 쳐 갸 며 디 쳐 간 소 흘 거 를 쁘 러 겨 며

디 드 너 려 며 시 르 부 흐 회 오 며 느 드 쁘 넷 와 니

거 너 오 시 다 거 가 다 흐 히 저 르 릐 며 느 거 쳐 다

회 다 옳 의 브 를 너 쁘 게 말 르 가 흐 흘 너 야 잣

옷¹⁾ 기릭 ᄉ쳑(四尺) ᄇᄅᆺ²⁾ 너비 자 가옷시 맛당ᄒᆞ니 너
비ᄂᆞᆫ 너릭고 기릭ᄂᆞᆫ 쟈릭며 과히(過) 둣거오면 아름답
디 아니ᄒᆞ니라

셜면ᄌ(雪綿子)³⁾는 셔관(西關)⁴⁾ 거시 됴흐딕 ᄆᆞ춤내 당면ᄌ(唐綿子)만
ᄀᆞᆺ디 못ᄒᆞ고 픠오기ᄂᆞᆫ 무룹회 면듀(綿紬)보ᄒᆞᆯ ᄡᅵ이고 ᄎᆞᆺ(次)
ᄎᆞ(次) ᄂᆞ려 투겨⁵⁾ ᄡᅥ러 가며 민쳐 단″ᄒᆞᆫ 거슬 프러 켜여 결
딕로 ᄃᆞᆯ리여 무룹 ᄡᅵ워 픠오면 고릭고 보ᄃᆞ라와디
ᄂᆞ니 오시 둘 적 둘히 서로 ᄃᆞᆯ리여 고릭게 펴 두고
왜두⁶⁾(熨斗)〔다리우리〕의 블을 너모 ᄡᅵ게 말고 담아 눌너야 잠

요: 길이 넉 자 바르게, 너비 한 자 가웃이 알맞다. 너
비는 넓고 길이는 짧으며 너무 두꺼우면 아름답지 않다.

설면자는 서관(西關) 것이 좋지만, 끝내 중국산 솜만 못하
고, 피우기는 무릎에 명주 보를 씌우고 차차 늘여 튀겨 떨
어 가며 맺혀 단단한 것을 풀어 켜서 결대로 당겨 무릎에 씌
워 피우면 고르고 부드러워지니, 옷에 둘 적에 둘이 서로
당겨서 고르게 펴 두고, 위두〔다리미〕에 불을 너무 싸게(세
게) 말고 담아 눌러야 잠

1) 옷: 「요」를 잘못 적었다.
2) ᄇᄅᆺ: 바르게. 이 문맥에서는 「꼭 그만큼」정도를 뜻한다.
3) 셜면ᄌ(雪綿子): 설면자. 풀솜.
4) 셔관(西關): 「셔관」을 잘못 적었다. 서관(西關)=서도(西道). 황해도와
평안도를 통틀어 이르는 말.
5) 투겨: 튀겨. 두들겨.
6) 왜두: 위두(熨斗)=울두(熨斗). 다리미.

이 자반을 쓰거든 상저비 스면을 데벌 겸
하야 너러나 하라 샹져미 스이돈안밥의 스

곤바를 긔우거시 하나라 상져미 스이돈안밥의

주이되 너스이들에 바르고면 화스스의 거희흘

곳흐나복지를 만첨 옷스흥 에떨쳐 그

려게나 히 스멍 바너우히 레희를 스이돈쩌 가혀

틔이벌런으억 옷긔되고흐~결에흣자너 히둑면

튬흐거라 피북거에 쩨스돌 의체 야반~후쩨 틴

이 자반〃ᄒᆞ거든 둔 후 냥누비소음을 ᄒᆞᆫ 벌 덥
혀야 니러나디 아니라[1] 냥누비 소음은 반의 노
코 바늘노 피온 거시 됴ᄒᆞ니라
목화ᄂᆞᆫ 녕남이 읏듬이니 면화 ᄉᆞ근의 거ᄒᆡ[2] ᄒᆞᆫ
근이 되ᄂᆞ니 소음을 바로 두면 핫거ᄉᆞᆫ 고르고 졍티
못ᄒᆞ니 낙복지[3]를 연쳡ᄒᆞ야 옷 모양을 펼쳐 그
려게 다히고 여러 벌 둔 후에 됴희를 소음 ᄡᅥ 가혀
미이 ᄇᆞᆲ은 후 옷ᄭᅵᆫ ᄃᆡ 노코 ᄎᆞᆺ〃 결을 ᄎᆞᆽ자 니어 두면
됴ᄒᆞ니라 대똑을 세 ᄀᆞ둑의 ᄣᅵ야 반〃ᄒᆞ게 민ᄃᆞ

1) 아니라: 다른 사본에는 「아니ᄒᆞᄂᆞ니라」라고 적혀 있다.
2) 거ᄒᆡ: 거해(去核). 씨를 뽑아 제품이 된 솜.
3) 낙복지(落幅紙): 과거에 떨어진 사람의 답안지. 낙권(落券).

이 자서 반반하거든 둔 후에 양누비솜을 한 벌 덮어야 일어
나지 않는다. 양누비 솜은 반에 놓고 바늘로 피운 것이 좋
다.
목화(木花)는 영남(嶺南)이 으뜸이니 면화 너 근에 거해 한
근이 되니, 솜을 바로 두면 핫것은 고르고 깔끔하지 못하니
낙복지(落幅紙)를 이어 붙여 옷 모양을 펼쳐 그려 거기에 대
고, 여러 벌 둔 후에 종이를 솜 끼운 채 개어 매우 밟은 후
옷끈 달아 놓고 차차 결을 찾아 이어 두면 좋다. 대쪽을 세
가닥으로 째어 반반하게 만들

라 소으를 드러 치뎌 소으를 이뤄 드르으로

훌경극의 면셔 으를 픠으 혀 경뎡 혀으로

뎌름로 쪙키으으로 만것 긧 으으로 니믈 으

두미가 으느라 하니 브를 소으드 쾨 쥐으로 뎌 믈으

이면 여 쏫 복이으라 드비를 긔으 으를 나 스하나 바

거 섭이 쟝드 쟝 가 뤼 와 혀 뤼믈 긔 드 히 얇 거라

어야 겨뎡 으느라

훕박이 쳐으를 으를 암히 으쳣 이 으로

뎌 스쟝이 으벙으 으쳣 이 스쟝으으나 숫 스 를

라 소음을 노코 두드려 치면 소음이 느러 드듬은 듯
호고 경긱(頃刻)의 여러 근(斤)을 피오니 극(極)히 경편(輕便)호나 무춤
내 곱고 정(淨)키 손으로 피오니만 굿디 못호니 니블의나
두미 가(可)호니라　핫니블소음 센 저울노 여듧 근(斤)
이면 여섯 복(幅)이라도 브죡(不足)디 아니호고　남즈(男子) 핫바
디 십이냥(十二兩) 두느니 가리와 허리를 너도히[1] 얇게 두
어야 경편(輕便)호니라
곱박이 저울을 압 씬은 첫 눈이 흔 돈이니 삿
ᄆ디 ᄉ냥(四兩)이오 듕(中)은 첫 눈이 ᄉ냥(四兩)이니 다ᄉ 눈을

어 솜을 놓고 두드려 치면 솜이 늘어 다듬은 듯하고 눈 깜
짝할 사이에 여러 근을 피우니 극히 손쉬우나 마침내 곱고
깔끔하기가 손으로 피운 것만 못하니 이불에나 두는 것이 좋
다.

핫이불솜: 센 저울로 여덟 근이면 여섯 폭이라도 부족하지
않고

남자 핫바지: 열두 냥 두나니, 가랑이와 허리를 아주 얇
게 두어야 편하다.

곱박이 저울: 앞 끈은 첫 눈이 한 돈이니 끝까지 넉 냥이
요, 가운데 끈은 첫 눈이 넉 냥이니 다섯 눈을

1) 너도히: 아주.

홀앙 식혜 며 갈믈앙 이 일슈이ㅇㄴ 쩟며 시ㅂ믈앙

독운이ㅇ혀글 쳣ㄴ 이 시ㅂ앙이ㄴ 쩟며 믈운

이ㄴ이 쩌일믈 쓸ㅇㅎㅇ 이 ㅇㅉ믈ㅇ 이ㄴ리라 앙져

믈쳔앙반이ㄴ동운ㅇㅇ혀이 시ㅂ앙이ㄴ 쥰운

운이 쩌일믈ㄴ ㄴㄴ리라

동지 일믈 마믈 뗭 동지날볻쳔 붇ㅇ믈 쏠믈 뺳믈 뗭

심월운을슈지 쥘이ㄴ 희 가욱한 훵야 산시ㅂ 칠

긱이 되 볏나가 동지믈 일 앙이 시ㅇㅎ야 뼉픠지

긔복의슈헝ㄴ 가져ㅎㅎㅂㅂ 긔ㄴ ㄹㄴ지 쩌긱이

규합총서 | 44

혼 냥식(一兩) 혜여 팔냥(八兩)이 일근(一斤)이니 슷ㄱ디 십뉵냥(十六兩)

두 근(二斤)이오 후ᄂᆞᆫ 첫 눈이 십뉵냥이니 슷ㄱ디 뉵근(六斤)

이니 이 저울 뉵냥(六兩)이 공조(工曹1) 일근(一斤)이니라 약져

울 젼냥(前兩半)이오 듕(中五兩)은 오냥 후 이십냥(二十兩)이니 금은(金銀)

은 이 저울노 ᄃᆞᆫᄂᆞ니라

동지일날명(冬至日襪銘){동지날 보션 본을 ᄯᅳ고 ᄡᅳᄂᆞᆫ 명}

십월은 순금지월2)(純陰之月)이니 히가 극단ᄒᆞ야(極短) 삼십칠(三十七)

극(角)이 되엿다가 동지ᄂᆞᆫ 일양(一陽始生)이 시ᇰᄒᆞ야 역괘(易卦地)지

뇌복3)(雷復屬)의 속ᄒᆞ니 히가 졈(漸漸) 도로 기ᄂᆞᆫ 고로 진적 궁인(故晋宮人)

한 냥씩 세어 여덟 냥이 한 근이니 끝까지 열여섯 냥 두 근

이요, 뒤 끈은 첫 눈이 열여섯 냥이고 끝까지 여섯 근이

니, 이 저울 여섯 냥이 공조(工曹)에서 정한 저울로 한 근이

다.

약저울: 앞 끈은 한 냥 반이요, 가운데 끈은 다섯 냥,

뒤 끈은 스무 냥이니, 금과 은은 이 저울로 단다.

동지일말명(冬至日襪銘){동짓날 버선 본을 뜨고 쓰는 글}

시월은 순음(純陰)의 달이니 해가 지극히 짧아 삼십칠 각(角)

이 되었다가 동지는 일양(一陽)이 비로소 생겨 역괘(易卦) 지

뢰복(地雷復)에 속하니 해가 점점 도로 길어지는 까닭에 진

(晋)나라 때 궁인

1) 공조(工曹): 조선 시대에, 육조(六曹) 가운데 산택(山澤)·공장(工匠)·영선(營繕)·도야(陶冶)를 맡아보던 정이품 아문. 여기서는 국가가 기준을 정한 저울을 뜻한다.

2) 순금지월(純陰之月): 「순음지월」을 잘못 적었다.

3) 지뇌복(地雷復): 지뢰복. 동지(冬至)에 해당하는 괘.

의슉녀시 이드니어어드다블시 그일
며 일자 혀 블녀자 히얏나라
슉앙셩 셔 의동지 의앙그 드를 바드면 사드
이오 익나는다도로 뗏녀자가동지 이드 보낫을지
어그 느괴샤도야그앙 그그를 댜계드라드믜앙 보냣
보을동지 이드의 쳔지오면 그드 를야어외회야
며 의마멍 이 이스니 왈
웡상 어나 웡그드한을 오그드
이드 멍어혐 그오 어드멍 지오 어드멍

의 슈놋는 실이 흔 니음이 더흐니 블근 실노 일_日

영을 자혀 보니 흔 자히 느럿다 흐니라_影

_{壽養叢書} 슈양총셔의 동지의 양긔를 바드면 사름

이 유익흐다_{有益} 흔 고로 녯 녀즈_{女子}가 동지일_{冬至日} 보션을 지

어 구고씌_{舅姑} 효도야1)_{孝道} 그 양긔를 볿게 흔 고로_故 미양_{每樣} 보션

본을_本 동지일의 써 지으면 길흐다_吉 흐고 후위 최호_{後魏 崔浩}

녀의 말명2)이 이스니 왈_曰_{女儀襪銘}

양승어디_{陽昇於地} 양긔는 짜흐로 오르고

댱니경복_{長履景福} 기리 큰 복_編을 드듸여

일영어텬_{日永於天} 날은 하늘의 기럿도다

지우억년_{至于億年} 억만 히의 니르리로다

이 수놓는 실이 한 이음이 더하니 붉은 실로 해그림자를 재

어 보니 한 자가 늘었다 한다.

『수양총서(壽養叢書)』에 동지의 양기(陽氣)를 받으면 사람이

유익하다 한 고로 옛 여자가 동지일 버선을 지어 시부모께

효도하여 그 양기를 밟게 한 고로 매양 버선 본을 동짓날에

떠서 지으면 길하다 하고, 후위(後魏) 최호(崔浩)의 『여의(女

儀)』 <결락> 「말명(襪銘)」이 있으니 이르기를,

양승어지(陽昇於地) 양기는 땅으로 오르고

일영어천(日永於天) 날은 하늘에 길었도다.

장리경복(長履景福) 길이 큰 복을 디디어

지우억년(至于億年) 억만 해에 이르리로다.

1) 효도(孝道)야: [효도흐야] 인데 [흐]를 빠뜨렸다.

2) 최호(崔浩) 녀의(女儀) 말명(襪銘):: [최호]는 [최호]를 잘못 적은 것이다. 『여의(女儀)』는 최호가 지은 글이지만, 본문에 인용된 시구는 『여의』가 아니라, 최인(崔駰)의 「동지말명(冬至襪銘)」이다. 최호의 『수양총서(壽養叢書)』의 인용문과 유사한 내용이 나온 『여의(女儀)』에서 동지와 관련된 내용은 바로 앞에 나온 『수양총서(壽養叢書)』에 유사한 내용이 있음을 듯한데, 이런 내용이 빠져 있어서 「말명」을 최호가 지은 것으로 오해하게 되어 있다. 로, 이곳에서 최호의 『여의(女儀)』에도 유사한 내용을 소개하였음을 추가로 언급하고 나서, 최인의 말명을 소개하는 듯한데,

쟈근독치얼기쳐얼드네흘여쳐금아산흐글쳐

이드쳐흘뗜드들식그실을흘한흘야산흐쎄

기글연흐야이쳐로흐나가스쳐글뎍은흘뗜은

쎄흘쎄드흘뗜은흘낫흘쎄흐며함흐야산흐글

쎄두흥쎄난산흐글쎄슈긔드로쎄니다

쳐스머구브리난기지쳐얼법이이와쫑흐

디은쳘스의쎄이면드흐나라

흥치기스흘의춤강스긜쳐그쫘둥나회치뗜

북쳐그뢰니도뢰미춤상둥하합쁠외기미긂

쟈른줌치1) 얼기 처엄 네흘 쎄여 곱아2) 산호를 쎄

이고 고쳐 흔편(便) 둘식 쎄고 쏘 실을 합(合)호야 산호 쎄

기를 년(連)호야 이쳐로3) 호다가 모 썩글 적은 흔편(便)은

세흘 쎄고 흔편(便)은 흔 낫출 쎄여 합(合)호야 산호를

쎄느니 두 층(層)재는 산호를 쎈 굼긔 도로 쎄느니라

쳐즈(處子) 머구4) 부리 단기5) 진쥬(眞珠) 얽는 법(法)이 이와 굿흐

딕 은쳘스(銀鐵絲)의 쎄이이면 됴흐니라

줌치 씬 ㄱ준 민즙 당스(唐絲) 팔쳑(八尺) 느라 동다회6)(童多繪)치면

뉵쳑(六尺) 되니 도래민즙7) 샹듕하(上中下)합 열 외귀 민즙

자라주머니 (진주) 얽기: 처음에 (진주) 넷을 꿰어 곱쳐

산호를 꿰고 다시 한편에 둘씩 꿰고 또 실을 합하여 산호 꿰

기를 연하여 이처럼 하다가, 모 꺾을 적은 한편은 셋을 꿰

고 한편은 한 개를 꿰어 합하여 산호를 꿰니, 두 층째는 산

호를 꿴 구멍에 도로 꿴다.

처자 개구리 부리 댕기 진주 얽는 법이 이와 같되, 은철

사에 꿰면 좋다.

주머니 끈 갖은 매듭: 당사 여덟 자를 늘어뜨려 동다회치

면 여섯 자 되고, 도래매듭 상·중·하 합 열에 외귀 매듭

1) 쟈른줌치: 자라주머니. 자라[鼈] 모양의 주머니. 노리개의 일종. 다른 사
본에는 「쟈른줌치 진쥬 얼기」라 되어 있다.

2) 곱아: 곱쳐. 반으로 접어 한데 합쳐.

3) 이쳐로: 이처럼.

4) 머구: 「머구리」인데, 「리」를 빠뜨렸다. 「머구리」는 「개구리」의 옛
말.

5) 단기: 댕기. 다른 책엔 「당기」로 적혀 있다.

6) 동다회(童多繪): 단면을 둥글게 짠 끈목. 한국 매듭에 주로 쓰이며, 노리
개·주머니 끈·각종 유소(流蘇) 따위를 만드는 데 쓰인다.

7) 도래민즙: 도래매듭. 두 줄을 어긋매껴서 두 층으로 맺은 매듭. 매듭과 매
듭을 연결하거나 다른 매듭의 가닥이 풀어지지 않도록 고정하거나, 끝마무리
를 할 때 이용된다.

샹하 둘 가온되 미즙 나비ᄒᆞ면 되ᄂᆞ이 ᄉᆞ

둥즙 쳐혀 양이니 남그ᄅᆞ을 되ᄉᆞ즙쳐 히은 방

쳑되즙ᄒᆞ야 그ᄒᆞ을 ᄲᅢ혀 되리 올 것ᄭᅥ흐 이시

히야되ᄒᆞ리 그ᄅᆞ을 쳬ᄒᆞ여 만ᄒᆞ니라 졍월 첫

히일의 ᄯᅩ치 그ᄅᆞ을 민되라 ᄎᆞ면 기ᄅᆞᄒᆞ다 ᄒᆞ

니 그ᄅᆞ을 히낭이라 ᄒᆞ여라

바ᄅᆞᄋᆞ져져 지ᄅᆞ ᄉᆞ을ᄂᆞ 젼의 ᄉᆞ드면 히쪄ᄭᅥ

되면 되ᄉᆞ리 ᄋᆞᆫᄒᆞ을 실을 ᄉᆞ즁화 ᄂᆞᆷ즙 의ᄲᅢ

그희 편 되쪄 ᄋᆞᆼ긔 것ᄯᅩᄲᅢᄂᆞ 니ᄒᆞ다
샹화글ᄎᆞ
샹감긔

상하(上下) 둘 가온디 미즙 나비 ᄒᆞ나 ᄒᆞ면 되ᄂᆞ니 이 궁(宮)듕(中) 쥼치 졔양(製樣)이니 답고 됴흐디 근리(近來) 쥼치 씬은 방(方)셕 민즙흥야 고흘 쌔혀 드리오고 것구로 ᄢᅦ이니 심(甚)히 야뇌1)(野陋)ᄒᆞ디 그를 취(取)ᄒᆞᄂᆞ니 만흐니라 졍월(正月) 첫 히일(亥日)의 ᄐᆞ리쥼치를 민ᄃᆞ라 ᄎᆞ면 길ᄒᆞ다 ᄒᆞ니 니ᄅᆞ기를 ᄒᆡ낭(亥囊)이라 ᄒᆞᄂᆞ니라 바ᄂᆞᆯ은 호도 겁질 술은 ᄌᆡ의 무드면 히포 두어도 보믜2) 스디 아니ᄒᆞ고 실은 무궁화(無窮花) 닙 즙(汁)의 ᄃᆞᆷ가 글히면 믹쳐 영긘 것도 플니ᄂᆞ니라 {샹화 3) 張華 物類相感志 믈류샹감디}

1) 야뇌(野陋): 문맥상 「야누(野陋)」가 적절하다. 현대 표기는 「야루」.
2) 보믜: 녹.
3) 샹화(張華): 「댱화」를 잘못 적었다. 진(晉)나라 사람으로 『박물지(博物志)』를 지었는데, 여기서는 소동파(蘇東坡)가 지은 『물류상감지(物類相感志)』의 저자로 잘못 적었다.

상·하 둘 가운데 매듭 나비 하나 하면 되니, 이것이 궁중 주머니 양식이니 궁중 주머니답고 좋되, 근래 주머니 끈은 방석 매듭을 하여 코를 빼어 드리우고 거꾸로 꿰니 매우 박한데 그것을 취하는 이가 많다. 정월 첫 해일(亥日)에 타래 주머니를 만들어 차면 길하다고 하니 이르기를 해낭(亥囊)이라 한다.

바늘은 호두 껍질을 사른 재에 묻으면 한 해 남짓 두어도 녹이 슬지 않고, 실은 무궁화 잎 즙에 담가 가리면 맺혀 엉긴 것도 풀린다. {『물류상감지(物類相感志)』}

쳔도들위이숙구의스럿나가오슬스러펴

먹줄치도야쳑니양스로힝믈나하

라 집밀축
직ㅈ

쳘복의왈낫희동화산이쪄구가올디화여

이스시의치쳥야산상소쇽도쇽가과믈가온

티잇그근쇽성의헐라씨기스비간읠썻면

명왈화왓니슈한의그믜면쓩이야믄이믈

가겨왹셔부밀쇽의여혀뎌벼겨욱빗나니펴

견도(剪刀)를{ᄀ인} 이슉근1{거여목 ᄲᅳᆯ히} ᄆᆞᄅ,의 므뎟다가 옷솔 ᄆᆞᄅ,면

먹줄 친 ᄃᆞᆺᄒᆞ야 썩디 아냐 스ᄉ,로 힝(行)ᄒᆞᆫ다 ᄒᆞᄂᆞ니

라{밀슈집2}

직조(織造)

셜부3의 왈 남ᄒᆡ(南海) 듕(中) 화산(火山)″ 이셔4 그 가온ᄃᆡ 화염(火焰)

이 스시(四時)의 치셩(熾盛)ᄒᆞ야 산샹(山上) 초목됴슈(草木鳥獸)가 다 블 가온

딕 잇ᄂᆞᆫ 고(故)로 즘ᄉᆡᆼ의 털과 새 기스로 비단을 ᄲᆞ면

명왈(名曰) 화완포(火浣布)5니 극한(極寒)의 닙으면 ᄲᆞᆷ이 나고 만일(萬一) 늘

가 더러웟거든 블 속의 녀혀 내면 더욱 빗나니 텬(天)

1) 이슉근(苜蓿根): 목숙근.
2) 밀슈집(搔首集): 소수집. 본문 설명과 같은 내용을 담은 책으로 『소수집(搔首集)』이 있는 것으로 보아, 「首」을 「茸」로 착각하여 잘못 읽은 듯하다. 「搔(소)」와 「樶(밀)」의 자형이 흡사하여 한 자음을 착각한 듯하다.
3) 셜부(說郛): 중국 원나라 말기에서 명나라 초기에 도종의(陶宗儀)가 편찬한 총서.
4) 〃이셔: 「이〃셔」라고 적을 것인데, 순서를 바꾸어 적었다.
5) 화완포(火浣布): 화취(火毳). 석면으로 만든, 불에 타지 아니하는 직물.

전도(剪刀){가위}를 목슉근{거여목 뿌리} 가루에 묻었다가(저절로 잘

을 마르면 먹줄 친 듯하여 꺾지 않아도 스스로 간다(저절로 잘
라진다) 한다{『소수집(搔首集)』}

직조(織造)

『설부(說郛)』에 이르기를, 남쪽 바다 가운데 화산이 있어
서 그 가운데 불길이 일 년 내내 활활 타올라 산 위의 풀과
나무와 새와 짐승이 다 불 가운데 있는 고로 짐승의 털과 새
깃으로 비단을 짜면 이름하기를 화완포(火浣布)라 하니 극심
한 추위에 입으면 땀이 나고, 만일 낡아서 더러워지면 불
속에 넣었다가 꺼내면 더욱 빛나니, 천

하쳘 녀라 혼슉시거 베ㄴ 화산이 근분 의긋라

향야시니어ㄴ 말이지 젹혼 아 거긋호 되혜인

간오 왈 회왕죠가 아슈ㅇ산을 그룻한 가향ㄴ니라

회동의 녀면거옥쳐 결혼 한 젹쳐 ㅇ의

쳐 현 혀ㅇ동간의 오리 쵸히 엿셔 ㅇ 외ㅊ의

사근이 근분되 어ㄹㄹ 의시ㅇㅇ야 외슈쳬 왈

회셩이ㅉㅎ녀ㅇㅇ야 셩긔 ㄹㄹ 먹ㅇ을 나 엄ㅇ

길르 뎌어 이라 혼야 ㄴㄴ돗ㄴ 혼여 미ㅉㅉ떄

하결보라 ᄒᆞ고 수신거(搜神記)[1]예는 화산(火山)이 곤눈(崑崙)의 잇다

ᄒᆞ야시니 어ᄂᆞ 말이 진젹(眞的)흔 줄 아디 못ᄒᆞ되 왜인(倭人)

들은 화완포(火浣布)가 아국(我國) 소산(所産)으로 그릇 안다 ᄒᆞᄂᆞ니라

관요(管要)[2] 왈 화완포(火浣布)가 파쵸포(芭蕉布)[3] ᄀᆞᆺᄒᆞ되 삼식(三色)이니

화듕(火中)의 들면 더옥 션결(鮮潔)ᄒᆞ니 한(漢) 적 셔융(西戎)의

셔 헌(獻)ᄒᆞ더니 듕간(中間)의 오래 쓴히엿ᄂᆞᆫ 고로 위(魏) 초의

사름이 그 본디 업ᄂᆞᆫ 고로 의심(疑心)ᄒᆞ야 위문졔(魏文帝) 왈

화셩(火性)이 폭녈(暴熱)ᄒᆞ야 싱긔(生氣)를 먹음을 니(理) 업ᄉᆞ니

필연(必然) 허언(虛言)이라 ᄒᆞ야 고디듯디 아니ᄒᆞ니 밍뎨(明帝)

1) 수신거(搜神記):: 「수신긔」를 잘못 적었다.
2) 관요(管要): 『관규집요(管窺輯要)』를 가리키는 듯.
3) 파쵸포(芭蕉布): 파초포. 파초의 줄기에서 셀룰로스를 추출하여 면과 섞은 다음, 실을 만들어 짠 것.
4) 서융(西戎): 서융. 예전에, 중국에서 서쪽의 오랑캐라는 뜻으로 서쪽 지방에 사는 민족을 낮잡아 이르던 말.

하에 다시 없는 보배라 하고, 『수신기(搜神記)』에는 화산이

곤륜에 있다고 하였으니, 어느 말이 참인지 알지 못하되,

왜인들은 화완포가 우리나라 소산으로 잘못 안다고 한다.

『관요(管要)』에 이르기를, 화완포는 파초포(芭蕉布) 같되,

세 가지 색인데, 불 속에 들면 더욱 곱고 깨끗하니, 한(漢)

나라 때 서융(西戎)에서 바쳤는데, 중간에 오래 끊어졌기 때

문에, 위(魏)나라 초기의 사람이 그것이 본디 없는 까닭으로

의심하여 위나라 문제(文帝)가 말하기를, 불의 성질이 몹시

뜨거워 생기를 머금을 리가 없으니 필연 거짓말이라고 하여

곧이듣지 아니하니, 명제(明帝)가

쳐매 삶ᄒᆞᄂ려왈쳐뎨지ᄂ이ᄇ를ᄃ지ᄀ어

이라ᄒᆞᆯ를ᄅ의삭여ᄯᆞᆫ라ᄯᅩ훈의쳬옹이각시훈ᄭᆞᆯ를헝

원시원년이원의쳐옹이각시ᄒᆞᆫᄭᆞᆯ를헝

ᄂ그를업시ᄒᆞ나라

ᄇᆡ를기를ᄉ심쳐ᄀ이뎌네가ᄂ를의ᄇᆞᆯ지를

쳐네뻐거ᄅᄒᆞᆯ새ᄂᆞ롯ᄀᆞᆯ심ᄇᄀ가일ᄉᆞᆼ

이되ᄅᄒᆞᆨ심쳐ᄋ여ᄉᆞᆫ가ᄂᆞᆯ이ᄋᆞ려히지ᄅᆞᄀ거

ᄃᆞᄉᆞ와가ᄂᆞᆯᄋᆞᆯ쳬여참반ᄒᆞ다 쳐ᄭᅡ가ᄀᆞ면

쳐ᄌᆞ식가되쳐ᄀᄉ걸이쳐ᄀᄋᄎᄌᅌᅳᄉᄀᄒᆞᆯ

셔매 삼공ᄃ려 왈 션뎨지논이 블곤지격언1)
이라 ᄒ고 돌의 삭여 묘문과 태흑의 셰윗더니
원시2) 원년 이월의 셔융이 다시 ᄎ포를 헌ᄒ
니 그 돌을 업시ᄒ니라 믿ᄃ라

뵈 늘기3)를 ᄉ십쳑이면 네 가닥의 열 자를
ᄂ라 네 벌4) 걸고 ᄒᆫ 새5)를 좃ᄂ니6) 팔십 누가 일승7)
이 되고 뉵십쳑은 여ᄉ 가닥이니 터히8) 자릇거
든9) 수와 가닭을 혜여 참반ᄒ라10) ᄭ우리11)가 크면

석 자식 가ᄃ 뎌근 거ᄉ 이쳑오쵼즘 되ᄂ니 일

1) 블곤지격언(不朽之格言): 「블후지격언」을 잘못 적었다。 『수신기(搜神記)』에 쓰인 원문은 「不朽之格言」이다。

2) 원시(元始): 한나라 평제(平帝)의 연호(서기 1~5년)。 위나라 제3대 황제의 연호인 「정시(正始)」의 잘못。로, 위나라 때 일이므

3) 늘기: 나는 것。「늘다」는 「명주、 베、 무명 따위를 짜기 위해 샛수에 맞춰 실을 길게 늘이다。」

4) 벌: 다른 사본에는 「번」으로 나와 있다。

5) 새: 피륙의 날을 세는 단위。 한 새는 날실 여든 올이다。

6) 좃ᄂ니: 잣나니。「좃ᄂ니」를 잘못 적었다。

7) 일승(一升): 한 새。「승」은 피륙의 날을 세는 단위로 「새」와 같다。

8) 터히: 다른 책에는 「태히」로 되어 있다。

9) ᄌ라거든: 짧거든。

10) 참반(參半)ᄒ라: 절반씩 섞으라。

11) ᄭ우리: 실꾸리。 둥글게 감아 놓은 실타래。

즉위하여 삼공(三公)에게 이르기를, 선제(先帝)의 말씀이 변
치 않을 격언이라고 하고、 (이 말을) 돌에 새겨 묘문(廟門)
과 태학(太學)에 세웠는데、 정시(正始) 원년(元年) 2월에 서
융(西戎)이 다시 이 옷감을 바치니、 그 돌을 없앴다.

베 날기: 마흔 자이면 네 가닥에 열 자를 날아 네 번 걸고
한 새를 잣나니、 여든 가닥이 한 새가 되고 예순 자는 여섯
가닥이니 태가 짧거든 수와 가닥을 세어 절반씩 섞어라。 꾸
리가 크면 석 자씩 가되、 적은 것은 두 자 다섯 치쯤 되나
니、 이것

ᄌᄌ쟉ᄒ면ᄃᄂᄉ를아ᄀᄂ라 화한산지ᄃ
의ᄯᆨ화안ᄶ텀의 왁을 기금려ᄌᄬ를 빅변쵹의

여ᄶᄒᄃᆞ가ᄲ ᄎᆮᄒ면 ᄲᆯ의ᄲᄲᄃ라 나ᄃᆞᆺᆯ
나ᄒ앗ᄲ라

거희쳔거의ᄰᄲ낭이면 김ᄂᄋᆯᄋᆯᄀᆯᄀ
시좌우ᄉᆞᆨ심ᄃᆺ식ᄃᄲ의 셤아ᄒ오
시ᄌ아ᄲᄀᄲᄌᄀᆞᄶᄒ야ᄲ면셔ᄲᄳᄶ
ᄒᄂ라 ᄉ평ᄀᆯ의젼혀ᄯ시ᄲ만ᄲ면것기

나ᄒ나ᄲᄒ의맛강ᄒᄃ라ᄯ시ᄀᆯᄉᄒ
규합총서 | 58

노 짐작ᄒᆞ면 드는 수(數)를 아ᄂᆞᆫ니라 화한삼ᄌᆡ도(和漢三才圖)1)

의 속화안포법(俗火浣布法)2)의 왈(曰) 길래포(吉貝布)3){무명}를 빅번슈의(白礬水)

여러 번(番) ᄌᆞᆷ가 도침(擣砧)ᄒᆞ면 블의 드러도 타디 아닛ᄂᆞᆫ

다 ᄒᆞ얏ᄂᆞ니라

거ᄒᆡ4) 센 저울노 여ᄃᆞᆲ 냥이면 필을 일울 거(疋)

시니 좌우ᄉᆞ(左右絲) 각 십(十) 톳식 두 틀의 ᄲᅡ아 ᄒᆞᆫ 오리

식 조아5) 늘고 북 둘노 각”(各各) ᄲᅵ6) ᄒᆞ야 ᄧᅡ면 션쵸문(鮮絹紋)7) ᄀᆞᆺ

ᄒᆞ니라 무명 늘의 전혀 모시ᄲᅵ만 ᄲᅥ ᄲᅡ면 것기8)

가 되니 츈츄의(春秋) 맛당ᄒᆞ니라 태모시를 믈 무쳐

으로 짐작하면 드는 수를 안다. 『화한삼재도회(和漢三才圖會)』의 「속화완포법(俗火浣布法)」에 이르기를, 길패포{무명}를 백반 물에 여러 번 담가 다듬으면 불에 들어도 타지 않는다고 하였다.

거해(씨 뺀 솜) 센 저울로 여덟 냥이면 필(疋)을 이룰 것이니 좌우의 실 각 열 톳씩 두 틀에 뽑아 한 오리씩 자아 날고 북 둘로 각각 씨 하여 짜면 선초문 같다. 무명 날에 오로지 모시 씨만 써서 짜면 섞기가 되니 봄가을에 마땅하다. 태모시를 물 묻혀

1) 화한삼ᄌᆡ도(和漢三才圖): 『화한삼재도회(和漢三才圖會)』. 1713년 출판된 일본의 백과사전.

2) 속화안포법(俗火浣布法): 「속화완포법」을 잘못 적었다.

3) 길래포(吉貝布): 「길패포」를 잘못 적었다.

4) 거ᄒᆡ: 거핵(去核). 씨를 뽑아 제품이 된 솜. 다른 사본에 이 앞 줄에 「섯기(섞기)」라는 소제목이 적혀 있다.

5) 조아: 문맥으로 보아, 「ᄌᆞ아」를 잘못 적은 것이다.

6) ᄲᅵ: 씨. 천을 짤 때 가로로 놓는 실.

7) 션쵸문(鮮絹紋): 비단 무늬.

8) 것기: 다른 책에는 「셧기」로 되어 있다. 「섞기」라는 뜻이다.

머리 털 것 히야 실 삿 흣 흐 되 더 스 박 벼 되

게 말 ᄂ너 에 만 나 이 히야 광 조 리 예 쥐 쪄 살

흑 지 ᄂ게 흘 검 ᄂ흑 리 ᄅᆯ 쪄 러 시 ᄆ 오 하ᇰ 스 펴ᇰ

흘 ᄉᆯ 흘 흐ᇰᄂ부ᄃ흘 의 스 펴ᇰ 오 리 와 스 시 ᄅᆯ 각 ᄂ아

로ᇰ 독 것 리 벗 ᄆ면 하ᇰᄎ 조 의 최 샤ᇰ 흐더 라

시ᄆ 오 하ᇰ 자 으 거 ᄉᆯ 와ᇰ 차 의 졔 흘 지 오 되 새 ᄅᆯ

흐 며 야 흑 리 가ᇰ ᄋᆯ 져구 옷 엇 기 취 ᄋ어 벗 ᄉ 것 ᄋ하ᇰ 되

여 리 구 ᄋ흘 삿 쳐 ᄉᄉ마 졍 ᄋ하ᇰ 흐 리 ᄅᆯ 져 러 흐ᄂ

자ᇰ 인 ᄋᆯ 주 어 김 실 라 김 바 되 로 아 로ᇰ 독 ᄀᆯᆯ벗

머리털ᄀᆞᆺ티 ᄣᅢ야 실 삼ᄃᆞᆺ ᄒᆞ디 너모 부븨여 되
게 말고 니에만 단〃이 ᄒᆞ야 광주리예 서려 삼고
추진 ᄀᆞᄂᆞᆫ 흙을 덥고 ᄭᅮ리를 겨러 십오승十五升 무명
을 눌을 ᄒᆞ고 븍 둘의 무명 오리와 모시를 각〃各各아
롱듀1)ᄀᆞᆺ티 ᄧᅡ면 당츈포唐春布의 최승最勝ᄒᆞ니라
십오승十五升 자은 거슬 왕챠2)의 테을 지으ᄃᆡ 새를
ᄒᆞ여야 ᄭᅮ리 감을 적 곳 엇기 쉬오니 보즈裌子3)ᄀᆞᆺᄒᆞᆫ ᄃᆡ
녀코 우흘 슷쳐 누벼 마젼ᄒᆞ야 ᄭᅮ리를 겨러 능나綾羅
장인匠人을 주어 깁실과 깁바디로 아롱듀를 ᄧᅡ

머리털같이 째어 실 삼듯이 하되, 너무 비벼서 되게 하지
말고 잇기만 단단히 하여 광주리에 서려 삼고 축축한 가는
흙을 덮고 꾸리를 결어서 열다섯 새 무명을 날을 하고 북 둘
에 무명 오리와 모시를 각각 아랑주같이 짜면 당춘포(唐春布)
보다 훨씬 낫다.
열다섯 새 자은 것을 왕채에 테를 짓되、새를 하여야 꾸
리 감을 적에 끝 얻기 쉬우니、보자기 같은 데 넣고 위를
스쳐 누벼 마전하여 꾸리를 결어 능라 장인을 주어 비단실과
비단 바디로 아랑주를 짜

1) 아롱듀: 아랑주。 날은 명주실、 씨는 명주실과 무명을 두 올씩 섞어 짠
천。
2) 왕챠: 왕채。 설다리。 물레의 바탕 위에 세우는 두 개의 기둥。 윗부분에
구멍이 뚫려 굴통을 끼우게 되어 있다。
3) 보즈(裌子): 보자기。

편견 쳥우를 한긔 쳥혓 것도 심빙하나라

황독 반은 실혀로 잣 반은 긔되낭스의 씃느법

산독는 잉아세흘걸 뜻 나쳥혓스산이라

되거허리 뫼독 혓느흘나 라씃면스쳣며 되니

라

슉쳥

져 의왈 술혜 의 슉것느범이 비롯나 하 쳐시가

슉법을비느나 말이오면이오 슘옥긔폐 왈

옷혜 의바나 시흐이 직구느흘 현혼우혹 리의

면 결졍ᄌ윤흥기 셩쳔(成川) 것도곤 십비ᄒ니라(十倍)

쌍듀(雙紬) 반은(半) 실쳐로 잣고 반은(半) 그ᄃᆡ1) 냥ᄉ의(兩梭) ᄲᄃᆞᄂᆞ니라

문듀2)(紋紬)ᄂᆞᆫ 잉아 세흘 걸고 ᄶᆞ니 셩쳔(成川 所産) 소산이니라

ᄃᆡᄌᆞ(帶子){허리ᄯᅴ} 뉵쳑(六尺) 오촌(五寸) 나라 ᄲᆞ면 ᄉᆞ쳑여(四尺餘) 되ᄂᆞ니라

슈션(繡線)

슈션(繡線)

셔의(曰) 왈 슌(舜) ᄌᆡ의 슈놋ᄂᆞᆫ 법이(繡法) 비롯다 ᄒᆞ니 셔시가(西施) 슈법을(繡法) 민ᄂᆞ라 말이 오뎐이오(誤傳) 습유긔예(拾遺記) 왈(曰)

요(堯) ᄌᆡ의 바다 사ᄅᆞᆷ이 직금을(織錦) 헌ᄒᆞ니(獻) 후릭의 효측(後來效則)

1) 그ᄃᆡ: 「그ᄃᆡ로」인데 「로」를 빠뜨렸다.
2) 문듀(紋紬): 문주. 무늬가 새겨진 고급 명주.

면 깨끗하고 윤이 나는 것이 셩쳔(成川) 것보다 열 배 낫다.

쌍주(雙紬): 반은 실처럼 잣고 반은 그대로 두 개의 북으로 짠다.

문주(紋紬)는 잉아 셋을 걸고 짜니 셩쳔에서 나는 것이다.

대자(帶子){허리띠}: 여섯 자 다섯 치 날아 짜면 넉 자 남짓 된다.

수선(繡線)

수선(繡線)

서(書)에 이르기를, 순(舜)임금 때에 수놓는 법이 시작하였다고 하니, 서시(西施)가 수놓는 법을 만들었다는 말은 잘못 전해진 것이요, 『습유기(拾遺記)』에 이르기를, 요(堯)임금 때에 바다 사람이 직금(織錦)을 바치니 나중에 본

흥야실의의식글을드뎌뽀구흐율흑화율흐니율

브러나흐니라

흑것게법은화부율그니비간의부이ㄸ쪼

흑ㅌ율의반ㅅ화쩨페율흑쳐의각식ㅅ율쎼

일쩨히겨러ㄴㄱ뿔뚸ㄷ며ㅈ히ㅎ흑ㅅ둔온돗갇ㄱ

법게말며빅ㅅ율쳥디게말지니믈ㄱ빗쳐만

흐면쳬ㅎ율거ㄱㅂ빗쳐만히면어ㄷ뻐라듸회

화ㄹ간의ㄱ나비율흑ㅎ며말ㄱ쌔ㅇ흐ㅇ듹게

호·야 실의 오식(五色) 믈을 드려 빗다 호고 흑왈(或曰) 쵹을(蜀)
브터 나다 호니라。

슈놋는 법은(法) 화분(畫本)을 노코 비단의 분(粉)으로 소욕(所欲)
딕로 분명(分明)호고 셰밀(細密)이 그린 후(後) 네 귀예 실을 쎄여
슈틀의 반둣호게 메오고 슈침(繡針)의 각 식〻(各色絲)를 쎄여
일졔(一齊)히 겨러 노코 씀내여 노흐디 슈품(繡品)은 둣갑고
엷게 말며 빅〃호고 성긔게 말지니 블근빗치 만흐면
흐면 취(醉)호고 거믄빗치 만흐면 어두오니라 믹화(梅花)
와 모란(牡丹)의는 나비를 슈흐디 말고 숑듁(松竹)은 묽게

<hr />

1) 흑왈(或曰): 「흑왈」을 잘못 적었다。
2) 쵹을: 「쵹으로」를 잘못 적었다。
3) 화분(畫本): 「화본」을 잘못 적었다。
4) 씀내여: 뽑아내어.「씀내여」를 잘못 적었다。
5) 둣갑고: 두껍고。

받아 실에 오색 물을 들여 짰다고 하고 혹 이르기를、쵹(蜀)
나라로부터 났다고 한다。

수놓는 법은 화본(畫本)을 놓고 비단에 분(粉)으로 원하는
대로 분명하고 세밀하게 그린 후、네 귀에 실을 꿰어 수틀
에 반듯하게 메우고 수바늘에 갖가지 색실을 꿰어 일제히 결
어 놓고 뽑아내어 놓되、수품(繡品)은 두껍고 얇게 하지 말
며 빽빽하고 성기게 하지 말 것이니、붉은빛이 많으면 취
(醉)하고(눈이 부시고) 검은빛이 많으면 어둡다。매화와 모란
에는 나비를 수놓지 말고 송죽(松竹)은 맑게

흘 각 히 아니 머 혹 뒤 흘 졍 워 며 셔 흘

칠 흘 졍 히 드르 흐야 추 흘 의 뼈 언 제 둑 것 가

가 드르 혹 쩌 히 여 라 추 가 졈 아 둑 셕 흘 슐

쳐 셕 흘 아 쓰 의 드 며 화 길 의 식 쳐 각 빗 되 로

혹 쪄 언 시 졔 셕 흐 면 완 며 이 씨 것 것 흐 니 라

피 펴 신 식 흐 빙 쑤 드르

신 간 일 드르 쩌 하 이 드르 드르 졔 산 드르 장

신 드르 은 안 오 드르 빅 한 샹 드르 빅 칠 드르 졔 라

갈 드르 구 슐 람이
씨 며
구 드르 진 장 흥 비 라

호고 탁히(濁) 아닛느니 다 노흔 후(後) 뒤흘 징티드시1) 플

칠을 졍히(淨) 고로〃 ᄒ야 슈틀의 몌운 재 두엇다

가 ᄆᆞᄅᆞᆫ 후(後) 써히ᄂᆞ니라 슈(繡)가 낡아 투식ᄒᆞᆫ2)(渝色) 거슬

치식을(彩色) 아교의(阿膠) 기여 화필의(畫筆) 무쳐 각〃(各各) 빗디로

흔젹(痕迹) 업시 ᄎᆔ식ᄒᆞ면(取色) 완연이(宛然) 새것 ᄀᆞᆺᄒᆞ니라

대명 문무 흉비 슈품(大明文武胸背繡品)

문관 일품 션학(文官一品仙鶴) 이품 금계(二品金鷄) 삼품 공쟉(三品孔雀)

ᄉᆞ품 운안(四品雲雁) 오품 빅한3)(五品白鷴)

뉵품 빅노(六品白鷺) 칠품 계틱(七品鸂鶒)

팔품 구슌(八品鳩鵪) 구품 진쟉(九品眞雀) 흉비라(胸背)

1) 징티드시: 쟁치듯이. 「쟁치다」는 풀을 먹인 명주나 모시 따위를、재양틀에 매거나 재양판에 붙이고 반반하게 펴서 말리거나 다리다. ＝재양치다.
2) 투식(渝色)ᄒᆞᆫ: 빗이 바랜.
3) 빅한(白鷴): 새 이름. 꿩과 비슷한데 수컷의 등과 꽁지는 흰색이고 배는 검은색、뺨과 볏은 붉은색이다.

하고 흐리게 하지 않으니、다 놓은 후 뒤를 쟁치듯이 풀칠을 깨끗이 고루고루 하여 수틀에 메운 채 두었다가 마른 후 뗀다。수(繡)가 낡아 빛이 바랜 것은 물감을 아교에 개어 화필에 묻혀 각각 빛대로 흔적 없이 색칠하면 완연히 새것 같다。

대명(大明) 문무 흉배 수품

문관: 1품 선학(仙鶴)、2품 금계(金鷄)、3품 공작(孔雀) 4품 운안(雲雁、구름과 기러기)、5품 백한(白鷴、솔개)、6품 백로(白鷺)、7품 계칙(鸂鶒、비오리와 뜸부기)、8품 구순(鳩鵪)(메추라기)、9품 진작(眞雀)(멧새) 흉배(胸背)이다。

우란 일홈을 빅힉 이홈소소 수홈호

오홈비웅 수홈쯩죠 흐벗것 칠홈 달홈죠 쳐옥 쳐각

구홈 희 마 바랴밧말

어스안 찰소 희라 홍비홍복마건 리릴홍

비니라

희 파머리 챌노소 사롸이 빠오면 사우온쟈

롸 지건다짇질안 직언호라 돗이니라

아구홍 비수홈

수란 구롸이 상을을 복낭겨며ㄴ 한이오 조낭상

武官
무관 일품 빅틱1) 이품 스즈 삼품 표 스품 호
오품 비웅 뉵품 포{범 ᄀᄌ흔 것} 칠품 팔품 셔우{셔각2} 쇼
구품 히마{바다속 말}

어스 안찰스는 히타 흉비 공후 부마는 그린 흉

빅니라

히타는 머리 쓸노 두 사람이 짜오나면 사오나온 쟈{者}
를 지르는 고로 질악 직언ᄒ라 뜻이니라

아국 흉비 슈품
문관 구름3) 이샹으로 옥당신디 고학이오 당
샹(堂上)

무관: 1품 백택(白澤、사자 모양의 신령스러운 동물)、 2품
사자、 3품 표범、 4품 범、 5품 비웅(羆熊、곰)、 6품
포(虦){범 같은 것}、 7품과 8품 서우(犀牛){서각(犀角) 소}、 9
품 해마(海馬){바닷속 말}、

어사(御使)와 안찰사(按察使)는 해타(海駝、해태) 흉배、공
후(公侯)와 부마(駙馬)는 기린 흉배이다.

해타(海駝)는 머리 뿔로 두 사람이 싸우면 사나운 자를 찌
르는 까닭으로 악(惡)을 질타하고 직언하라는 뜻이다.

우리나라 흉배 수품
문관: 9품 이상으로 옥당(玉堂)까지 한 마리의 학이고 당
상(堂上)

1) 빅틱(白澤): 사자(獅子) 모양을 하고 여덟 개의 눈을 가졌으며 말을 한다고
하는 신령스러운 짐승.
2) 셔각(犀角): 코뿔소의 뿔.
3) 구름: 「구품」을 잘못 적었다.

으로 일쯕 다니 빵 하 이오 띠 일운 쥰 흔 봉이오

복 마 리 쥰 학 흥 비라

구 란 강 상 이 상은 빵 소 강 하 이 독 소 편 쟝

구 미 흥 비 흥 비 바 람 으 으록 이 록 되으 아

쳥 셕 신 식은 지 츈 니라

복 복 흑 쥬 리 황 학 쳥 하 이 빅 학 의 스 가

흑 만 젹 긔 긋 흥 강 쥬 만 밋 긔 긋 흥

라 몽 쳥 의 과 의 스 란 일 소 리 로 동 라 독 실

을 악 췌 린 거 시 비 긔 이 오 셕 스 무 텽 쳔 이 규

으로 일품ᄀ디 雙鶴쌍학이오 大君대군은 金鳳금봉이오

駙馬부마는 金鶴금학 胸背흉빅라

武官무관 堂上以上당샹 이샹은 雙獅쌍ᄉ, 堂下당하는 獨獅독ᄉ, 邊將변쟝

類虎뉴는 虎胸背호 흉비 胸背흉비 바탕은 黝綠유록1이 品품되고 鴉아

靑色청식 牡丹色之次모단식은 지ᄎᄂ니라

朝服됴복 後綬2후슈2는 黃鶴靑鶴황학 쳥학이 白鶴빅학의 소담

唐繡我國繡흠만 굿디 못ᄒ니 당슈는 아국 슈만 밋디 못ᄒ니

鳳枕箇箇봉침의 개〃히 牡丹모란을 그리고 梧桐오동과 竹實듁실

라

을 아니 그리는 거시 非格비격이오 色絲九鳳枕식ᄉ 구봉침이 金금

1) 유록(黝綠):: 검은빛을 띤 녹색.
2) 후슈(後綬):: 후수. 예복이나 제복 뒤에 드리우는 띠. 붉은 바탕에 수를 놓고 금은 고리를 달았다.

으로부터 1품까지 두 마리의 학이요, 대군(大君)은 금빛 봉(鳳)이요, 부마(駙馬)는 금빛 학 흉배이다.

무관: 당상(堂上) 이상은 두 마리의 사자, 변장(邊將) 당하(堂下)는 한 마리의 사자, 부류는 범. 흉배 바탕은 유록이 품격 있고 아청색과 모란색은 그다음이다.

조복(朝服): 후수(後綬)는 황색 학과 청색 학이 백색 학의 소담함만 못하고, 중국 수는 우리나라 수에 미치지 못한다. 봉침(鳳枕)에 낱낱이 모란을 그리고 오동과 대나무 열매를 그리지 않는 것은 격식에 맞지 않고, 색실 구봉침(九鳳枕)이 금

스비붕치만것거긋ᄒ니라

티국치은욱빅스로ᄒ리니욱ᄌ띡라ᄤ를

거시실겪이오

꼴라치은스인은춘식이ᄠ를식스로ᄒᄻ

둑갓동연안거ᄉᆞᆯᆸ빗치ᄒ니허둥은지홍이오

진하편은ᄑᆞᆯ빗치오ᄠ상쳘은희빗치오견

삼연은치ᄒᆞᆼ식이오ᄲ상연은쳥식이오슨

하쳘은ᄑ를ᄲ다빗티오ᄹ삿쳘은부홍식을

ᄒ여야강ᄉ궁방외빗츨둑겪ᄒᆡ라ᄀ니꼴라의볼

絲
비봉침(飛鳳枕)만 ㄱㅅ디 못ㅎ느니라

태극침(太極枕)은 흑빅ㅅ(黑白絲)로 ㅎ리니 혹(或) ㅈ뎍(紫的)과 프른

거시 실격(失格)이오

팔과침(八卦枕)은 노인(老人)은 슌식(純色)이 됴ㅎ디)1) 식ㅅ(色絲)로 ㅎ거

든 감듕년(坎中連)2)은 거믄빗치오 니허듕(離虛中)3)은 진홍(眞紅)이오

진하련(震下連)4)은 프른빗치오 태샹졀(兌上絕)5)은 흰빗치오 건

삼년(乾三連)6)은 침향식(沈香色)이오 군샹년(艮上連)7)은 쳔쳥식(淺靑色)이오 손

하졀(巽下絕)8)은 프른 보라빗티오 곤삼졀(坤三絕)9)은 분홍식(粉紅色)을

ㅎ여야 각〃(各各) 그 방위(方位) 빗출 득격(得格)ㅎ리니 팔과(八卦)의 본(本)10)

1) 다른 사본에는 이 뒤에 「쇼년(少年)의 거슨」이 더 들어 있다.
2) 감듕년(坎中連): 팔괘의 하나인 감괘(坎卦)의 상형 「☵」을 이르는 말.
3) 니허듕(離虛中): 이괘(離卦)의 상형 「☲」을 이르는 말.
4) 진하련(震下連): 진괘(震卦)의 상형 「☳」을 이르는 말.
5) 태샹졀(兌上絕): 태괘(兌卦)의 상형 「☱」을 이르는 말.
6) 건삼년(乾三連): 건괘(乾卦)의 상형 「☰」을 이르는 말.
7) 군샹년(艮上連): 간괘(艮卦)의 상형 「☶」을 이르는 말.
8) 손하졀(巽下絕): 손괘(巽卦)의 상형 「☴」을 이르는 말.
9) 곤삼졀(坤三絕): 곤괘(困卦)의 상형 「☷」을 이르는 말.
10) 본(本): 본디. 다른 사본에 「본듸」로 나온다.

실 구봉침만 못하다.

태극침(太極枕)은 흑백 실로 할 것이니, 혹 붉은 것과 푸른 것은 격식에 맞지 않고, 팔괘침(八卦枕)은 노인은 순색(純色)이 좋되, <소년의 것은> 색실로 하거든 감중련(坎中連)은 검은빛이요, 이허중(離虛中)은 진홍이요, 진하련(震下連)은 푸른빛이요, 태상절(兌上絕)은 흰빛이요, 건삼련(乾三連)은 침향색이요, 간상련(艮上連)은 옅은 청색이요, 손하절(巽下絕)은 푸른 보랏빛이요, 곤삼절(坤三絕)은 분홍색을 하여야 각각 그 방위의 빛으로 격식에 맞을 것이니, 팔괘(八卦)에

본디

구룸빗치 어딘거늘 독록을고하니 실겨

이니라 나허둥은 떠져 우흐로 가게 할것둥

연은 아리로 면기여 방위늘 일코 지디 장하

리라

화법은 산굿헤 뫼흘 산은 감야 흣것굿호

하 산은 창희을 ㅅ흐야 놋고릇 흣산은 흐

뫼흘돗흘 동산은 안는 흐야 젹으로 돗흐미 젹

이오 비오 경운 산라사의 이되룡 희거시 맛당호

그 사람은 이믐을것는 크게 흘 먼 뒤인가 보게

누른빗치 업거늘 두록과 초록을 노흐니 실격(失格)
이니라 니허듕은 벼개 우흐로 가게 흐고 감듕
년은 아리로 흐면 기여 방위는 일노 짐작흐
리라

화법은 산슈톄는 츈산은 담야1)흐야 웃는 듯흐
고 하산은 챵취 울″흐야 쓴는2) 듯흐고 츄산은 조하
찌순 듯흐고 동산은 암담흐야 조으는 듯흐미 격
이오 비 오는 경은 우산과 사의{되롱이라} 씐 거시 맛당흐
고 사름은 입을 눈도곤 크게 흐고 먼 디 인가는 줄게

누른빗이 업거늘 두록과 초록을 놓으니 격식에 맞지 않는
다. 이허중(離虛中)은 베개 위로 가게 하고 감중련(坎中連)은
아래로 하면 그 나머지 방위는 이로 미루어 짐작할 수 있을
것이다.

화법(畫法)은 산수체(山水體)는 봄 산은 담아하여 웃는 듯하
고 여름 산은 푸르고 우거져서 떨어지는 듯하고 가을 산은
맑아 씻은 듯하고 겨울 산은 어두워 조는 듯한 것이 제격이
요, 비 오는 경치는 우산과 사의{도롱이다}가 낀 것이 마땅
하고, 사람은 입을 눈보다 크게 하고, 먼 데 인가는 잘게

1) 담야(淡雅): 「담아」를 잘못 적었다.
2) 쓴는: 떨어지는. 「쓰듯는」인데, 「듯」을 빠뜨렸다. 「쓰듣다」는 「떨
어지다」를 뜻하는 옛말이다.

혼 피 병 라 ᄎ 림의 으병이 반만 검 ᄒ거시

져덕경이 으의 화ᄂ반 읫을ᅮᄑ며 화ᄂ빅

ᄊ를ᅲ며 경지 ᄎ의ᄂ사ᄅ을ᅲᄅᄍ의ᄂᄯ

라ᄂ이ᄅ을ᅲ을ᄅ사ᄅ을ᄅᄋᄌᄂ읫을ᄅ

ᅲ ᄅ ᄯ 의 화 를 ᅲ ᄅ 황 라 ᄂ ᄅ ᄯᄯ를ᅲ ᄅ

ᄀᄋᄂ나 비 ᄅ를ᅲᄅ의 새ᄅ를ᅲᄅᄯᄅ의 상

을ᅲᄅ을 의ᄂ샤ᄋ비와 낙시ᄃᄅᄋ을ᅲ ᄅ

산ᄎᄅ의로온나리와 ᄇᄋᄂ갑을ᄂ을ᅲᄅᄎᄂ라

흐고 뫼봉_峰과 슈림_{樹林}의 운연_{雲煙}이 반_半만 덥힌 거시
져녁 경_景이오 미화_{梅花}는 반월_{半月}을 그리고 년화_{蓮花}는 빅
노_鷺를 그리고 녕지초_{靈芝草}의는 사름1)을 그리고 포도_{葡萄}의는 다
람이를 그리고 솔은 학_鶴을 그리고 양뉴_{楊柳}는 잉으_{鶯兒}를
그리고 대는 미화_{梅花}를 그리고 황과_{黃瓜}는 고솜돗출 그리고
평사_{平沙}의는 낙안_{落雁}을 그리고 솢촌 미화_{梅花} 모란_{牡丹} 히당_{海棠} 밧
쓴다 나비를 그리고 잉도_{櫻桃}는 새를 그리고 모란_{牡丹}의 사슴
을 그리고 믈의는 쟈근 비와 낙시 든 노옹_{老翁}을 그리고
산슈_{山水}는 외로온 다리와 놉흔 탑_塔을 그리느니라

1) 사름: 다른 사본에는 「사슴」으로 나와 있다.

하고、산봉우리와 수풀에 구름과 안개가 반만 덮인 것이 저
녁 경치이고、매화는 반달을 그리고、연꽃은 백로를 그리
고、영지초에는 사슴을 그리고、포도에는 다람쥐를 그리
고、솔은 학을 그리고、버드나무에는 꾀꼬리를 그리고、
대나무는 매화를 그리고、오이는 고슴도치를 그리고、너른
모래밭에는 내려앉는 기러기를 그리고、꽃은 매화、모란、
해당 외에는 다 나비를 그리고、앵두는 새를 그리고、모란
에 사슴을 그리고、물에는 작은 배와 낚시 든 늙은이를 그
리고、산수(山水)는 외로운 다리와 높은 탑(塔)을 그린다。

쳐양우 그림을복쳐ᄅᄒ울순을그리울쯧쇽

흐기를오려흐ᄋ그되와쯧쇽이나둘연이

너러나어두오며볍은듸와김ᄅ여ᄡᄃᄅ지나지

짓거ᄉᄉ흐너이ᄂ그윗순갑복ᄯᄉ가복ᄯᄋ을

ᄅ외ᄉ이쳐역이희미흐매화흐야뵈미ᄯ흐

흐미너마두의긔하윗볶쳐의쵸을그ᄉ을의ᄉ

흐거시엇ᄉ우라

염식 쎼법

쳐셕이나흐ᄆᆫ쎄ᄉ의니ᄅ금식이빅이ᄅ

셔양국西洋國 그림을 부치고 훈 눈을 가리오고 쥬목注目

훈기를 오래 훈죽 그 누딕樓臺와 슈목樹木이 다 돌연突然이

니러나 어두오며 붉은 딕와 깁고 여튼 고지 다 진

짓1 것 굿ᄒ니 이는 그 원근遠近長短의 분슈가 분명훈 故고

로 외눈이 정녁精力이 희미稀微ᄒ매 화化ᄒ야 뵈미 여ᄎ如此

ᄒ미니 니마두利瑪竇2의 긔하원본幾何原本3 셔書의 쏘훈 그 슐術의 논議論

훈 거시 잇ᄂ니라

치식彩色이라 ᄒ믄 녜소禮疏의 니르딕 금식金色이 빅인白고故

염식染色 계법諸法

서양국 그림을 붙이고 한 눈을 가리고 주목하기를 오래 하
면、 그 누대와 수목이 다 갑자기 일어나 어두우며 밝은 데
와 깊고 옅은 곳이 다 진짜 같으니, 이는 그 원근과 장단의
분수(分數)가 분명한 까닭으로 외눈이 시력이 희미하매 화하
여 보이는 것이 이와 같은 것이니、 마테오 리치의 『기하원
본(幾何原本)』 책에 또한 그 기술을 의논한 것이 있다.

채색이라 함은 『예소(禮疏)』에 이르되、 금색이 백(白)인 까닭

염색 제법(諸法)

1) 진짓: 「진짜」의 옛말. 「진딧＞진짓」.
2) 니마두(利瑪竇): 「마테오 리치」의 중국 이름.
3) 긔하원본(幾何原本): 마테오 리치가 유클리드의 『기하학 원론』의 전반부를 한문으로 번역한 책. 「기하(幾何)」라는 용어를 처음 사용한 책.

로금국우 셕ㄱ쳥으로 쳥빅ㄱ 간 셕은 쁴ㄱ굼연
이라 흐ㄹ우국ㄱ으로흐로 셕ㄱ황이니 쳥 황 간 셕은
우국변초 이 라 흐ㄹ우국ㄱ으로국 셕ㄱ황 이니쳥 황 흐국
간 셕은 우국변초 라 흐ㄹ국국 황 으로 화 셕ㄱ쪄ㄱ이니
쪄ㄱ흐국 간 셕은 쥬빅 라 흐ㄹ 화국 류이니 쥬셕ㄱ쪄ㄱ이니
로 쪄ㄱ빅 간 셕은 흥힝이니라 ㄹ으과 와흐쳥으여 쪄ㄱ
위 지우 이오쪄ㄱ여 빅 위지 쟝이오 빅 여흐국 위 지
변로흐국여 쳥 위지 블이오 쵸ㄱ비 위지 갓 라
흐여쎄쉬은 화흐ㄹ 챵은 쪄우 의 흐국

로 금극목ᄒᆞ니{金克木} 목식쳥{木色靑故} 고로 쳥빅 간식은 벽{間色}{碧}{연남}{軟藍}
이라 ᄒᆞ고 목극토{木克土故} 고로 토식황이니{土色黃} 쳥황{靑黃}{間色} 간식은
녹{綠}{연초록}{軟草綠}이라 ᄒᆞ고 토극슈{土克水故} 고로 슈식{水色黑} 흑이니 황흑
간식은 유{間色}{駵}{유록}라 ᄒᆞ고 슈극화{水克火}1){故} 고로 화식{火色赤} 젹이니
젹흑{赤黑 間色} 간식은 ᄌᆞ{紫}{ᄌᆞ덕}{紫的}라 ᄒᆞ고 화극금이니{火克金故} 금식빅{金色白} 고
로 젹빅{赤白 間色} 간식은 홍{紅}{분홍}{粉紅}이니라 고공긔{考工記} 왈 쳥여젹
위지문이오{謂之文} 젹여빅위지장이오{赤與白謂之章} 빅여흑위지
보요{黼} 흑여쳥위지블이오{黑與青謂之黻} 오치구비위지슈라{五彩具備謂之繡}
ᄒᆞ니 대개{大槩} 문은{文} 동남의{東南屬} 속ᄒᆞ고 댱은{章 西南屬} 셔남의 속

1) 슈극황(水克火)∷ 「슈극화」를 잘못 적었다.

으로 금극목(金克木)하니, 목색이 쳥(靑)인 까닭으로 쳥백 간
색(間色)은 벽(碧){열은 쪽빛}이라 하고, 목극토(木克土)인 까닭
으로 흙색은 황(黃)이니 쳥황 간색은 녹(綠){연초록}이라 하고
토극수(土克水)인 까닭으로 물빛이 흑(黑)이니 황흑 간색은 유
(駵){유록}라 하고 수극화(水克火)인 까닭으로 불빛이 젹(赤)이
니 젹흑 간색은 자(紫){자주}라 하고 화극금(火克金)이니 금색
이 백(白)인 까닭으로 젹백 간색은 홍(紅){분홍}이다. 『고공
기(考工記)』에 이르기를, 『쳥여젹위지문(靑與赤謂之文)이요,
젹여백위지장(赤與白謂之章)이요, 백여흑위지보(白與黑謂之黼)
요, 흑여쳥위지불(黑與靑謂之黻)이요, 오채구비위지수(五彩具
備謂之繡)라』 하니, 대개 문(文)은 동남(東南)에 속하고, 장
(章)은 서남(西南)에 속

혹 보쳐 북의 녹흐로 블은 동북의 녹흐를 쳑

으로 앙의 녹흐니 황은 소방으로 져으를 쳥식이다

이로 앗기를 갓동이라 글흐로 뼈 상으로 거리 녹성

화가 쳥 젹으로 간 석이 되니 글흐을 졍지를 이오 화성으로

가 황젹으로 간 석이 되니 글흐을 황으로 오로 셩금이 황

븍 간 석이 되 글흐을 슉로 글흐을 복 이오 슉셩 슉

가 븍 혹 간 석이 되니 글흐을 블져 앙으로 쳥셩 슉이 쳥

혹 간 석이 되니 글흐을 앙슉혈혤 챵식민이다라

흐고 보는[㡛]{西北屬} 셔븍의 속흐고 블은[黻]{東北屬} 동븍의 속흐고 슈[繡]는{中央屬} 듕앙의 속흐니 황은[黃]{四方} 스방을 겸흔 정[正色]식이라 그런[故] 고로 간식이 아니나 오치[五彩]를 두루 갓춤으 이 서로 앗기는 감동[感動]이라 글즈로뼈 니르믄 이에 둘 화[火青間色]가 청적 간식이 되니 글온 졍[艶]{짓튼보라}이오 화싱토[火生土] 가 황적[黃赤間色] 간식이 되니 글온 운1[緼]{朱黃}{쥬황}이오 토싱금[土生金]이 황[黃] 빅[白間色] 간식이 되니 글온 규[硅]요 글온 돈[韇]{연두록}이오 금싱슈[金生水] 가 빅흑[白黑間色] 간식이 되니 글온 블2[黻]{지빗}이오 슈싱목[水生木]이 쳥[青] 흑[黑間色] 간식이 되니 글온 암[黯]{쳔쳥식} 참[黲]{민식}3이니라

하고, 보[㡛]는 서북(西北)에 속하고, 블[黻]은 동북(東北)에 속하고, 수[繡]는 중앙에 속하니, 황(黃)은 사방을 겸한 정색이다. 그런 까닭으로 간색이 아니나 오채를 두루 갖춤으로써 이르는 것은 이에 둘이 서로 아끼는 감동(感動)이다. 글자로써 상고하건대, 목생화(木生火)가 청적 간색이 되니 이른바 정(艶){짙은 보라}이요, 화생토(火生土)가 황적 간색이 되니 이른바 운(緼){주황}이요, 토생금(土生金)이 황백 간색이 되니 이른바 규(硅)요, 이른바 돈(韇){연두록}이요, 금생수(金生水)가 백흑 간색이 되니 이른바 불(黻){잿빛}이요, 수생목(水生木)이 청흑 간색이 되니 이른바 암(黯){엷은 청색}, 참(黲){민색}이다.

1) 운(緼): 주황색. 「緼」의 독음은 「운」과 「온」인데, 여기서는 「운」으로 적었다.

2) 블(黻): 『고공기(考工記)』에 『백여흑위지보(白與黑謂之黼), 흑여청위지불(黑與青謂之黻)』이라 나온 것으로 보아, 「지빗」을 뜻하는 색은 「보(黼)」일 듯하다.

3) 암(黯), 참(黲): 『설문해자(說文解字)』에 따르면, 암(黯)은 「심흑(深黑)」, 참(黲)은 「천청(淺青)」, 넷[黑] 「민(溍)」은 「청흑(青黑)」이며, 인터넷 「漢典」에는 「참(黲)」의 기본 의미를 「회흑색(灰黑色)」이라 하여, 이곳의 설명과 어긋난다.

폐믄조셕이어려웅인홍시며웅 장인임가며이남

방으로조치와산간별식으로셕을드며

허홍여사름이샤랑치아리어렵거니께의어

룰이빗츨만히홍으로능녕이이쳐스져기혀이

갓히넘니웃홀을어의조라홀어볼치으쇽

간셕이와홍여스구어스배농을아니웃홀희약

간으로배일홀홍혹속간볍인가홍나으홀리

그려조셕이편하쪄일이와홍니라

졔리지의왈그혜사름이홍셕라조셕구을드

네는 ᄌᆞ식(紫色)이 업더니 송(宋) 인종(仁宗) 시(時) 염공(믈드리는 쟝인이라)이 남(南)

방(方)으로조차 와 산단엽(山礬葉)[1] 지로 ᄌᆞ식(紫色)과 유식(黝色)을 드려

헌(獻)ᄒᆞ니 사ᄅᆞᆷ이 샤랑치 아니리 업더니 ᄫᅢ의 어의(御衣)

룰 이 빗출 만히 ᄒᆞ므로 금녕(禁令)이 이셔 ᄉᆞ셔(士庶)[2] 귀쳔(貴賤)이

감히 넙디 못ᄒᆞ고 호활(號曰)[3] 어의ᄌᆞ(御愛紫)라 ᄒᆞ고 본칭은 목(牧)

단식이라 ᄒᆞ니 그 무어ᄉᆞ로써 드리믈 아디 못ᄒᆞ디 목(牧)

단으로써 일홈ᄒᆞ니 혹 목단엽인가 ᄒᆞ나 ᄆᆞᄎᆞᆷ내

고려(高麗) ᄌᆞ식이 텬하(天下第一)졔일이라 ᄒᆞᄂᆞ니라

계림지(鷄林志)의 왈(曰) 고려(高麗) 사ᄅᆞᆷ이 홍식(紅色)과 ᄌᆞ식(紫色)을 드

옛날에는 자주색이 없었는데, 송(宋) 인종(仁宗) 때 염공
{물들이는 쟝인이다}이 남쪽에서 와 산반엽 재료 자주색과 유색
을 들여 바치니, 사람이 사랑하지 않는 이가 없었다. 그때
어의(御衣)를 이 빛을 많이 하므로, 금지하는 명령이 있어서
사서(士庶) 귀천(貴賤)이 감히 입지 못하고 이름하기를 어애자
(御愛紫)라 하고 본이름은 목단색이라 하니 그 무엇으로써 들
이는 것인지를 알지 못하되, 목단으로써 이름하니 혹 목단
잎인가 하나, 마침내 고려 자주색이 천하제일이라 한다.
『계림지(鷄林志)』에 이르기를, 고려 사람이 홍색과 자주색
을 들

1) 산단엽(山礬葉): 「산반엽」을 잘못 적었다. 「산반」 = 「노린재나무」.

2) ᄉᆞ셔(士庶): 사서인(士庶人). 사대부와 서인을 아울러 이르는 말. 일반 백
성.

3) 호활: 「호왈」을 잘못 적었다.

리기를 곱히 하나 이 쬐 쩍 빗을 등 즉 도

로희 승 하나라

진흥흥 화난 만 이닉어 갇믈 거를 그릇 시

쩨 허 여코 창이 엽 을 리닙 업허 쓰롱 이나 도록 삭

여셩히 말 노인 거시 도하 시상의 거를 반 즉

흘 혹 본 거를 쏘 하 하며 빗을 띠근 을 희 와을

로 쑥 아사 면 믈 이아 니 아 하 살 쳐 상시는 향

야 쉬 맛 업 던 거 거를 히 리 낭 낫 쳐 웃는 이 니라향

화 를 큰 항 희 여 꼬 믈 은 믈 복어 리피 등 수를

리 기를 묘히 흔다 ᄒᆞ니 이제 ᄌᆞ뎍빗츤 듕국도

곤 최승ᄒᆞ니라

진홍 홍화1)는 난만이 닉어 감블근 거슬 그릇시

ᄣᅵ허 녀코 창이엽을(독고마리 닙) 덮허 조튱2)이 나도록 삭

여 셩히 말노인 거시 됴ᄒᆞ니 시샹3)의 ᄑᆞ는 거슨 반슉

흔 후 쏘 신 거슬 됴하4)ᄒᆞ여 빗출 내고 근을 치왓는고

로 속아 사면 믈이 나디 아니ᄒᆞ니 살 적 샹심ᄒᆞ

야 신맛 업는 거슬 ᄀᆞᆯ히되 당 닛치5) 읏듬이니라 홍

화를 큰 항의 녀코 됴흔 믈을 부어 오래 둘ᄉᆞ록 됴

1) 홍화(紅花): 잇꽃.
2) 조튱(蛆蟲): 「져튱」을 잘못 적었다. 「져충(蛆蟲)」은 구더기.
3) 시샹(市上): 시장. 시장(市場).
4) 됴하(調和): 「됴화」를 잘못 적었다.
5) 닛치: 잇이. [잇]은 잇꽃의 꽃부리에서 얻은 붉은빛의 물감.

이기를 교묘하게 한다고 하니, 이제 자줏빛은 중국보다 월
씬 낫다.

진홍: 잇꽃은 난만히 익어 검붉은 것을 그릇에 찧어 넣고
창이엽(도꼬마리 잎)을 덮어 구더기가 나도록 삭혀 말린
것이 좋으니 시장에서 파는 것은 반을 익힌 후 또 신 것을
섞어 빛을 내고 근(斤)을 채운 까닭으로 속아서 사면 물이 나
지 않으니 살 적에 자세히 살펴서 신맛 없는 것을 가리되,
중국산 잇(붉은색 물감)이 으뜸이다.
잇꽃을 큰 항아리에 넣고 좋은 물을 부어 오래 둘수록 좋

흐구비록들을쓰되어도수방을굽히드레라하면

쇼오쇽이블어의쇽즈대여히뭇거나수명겁

즉쳐의여허되오들의수수이헬면즈를들

이나나눈들이나거두빅비량의들번나

시쳐떠면황쇽가지수이헬니거이들읏수떤

밋거리우리오기들낙수와치들콩각시가웃들

이오뿍띠와쇠닛띠보들올혜바다누거

슬거두헝짱헛뉴들쯔쯔의들루누누

띠그들은밋쳐스히니아누시블의두그들을즈

흐니 비록 들포 두어도 무방ᄒ고 급히 드리랴 ᄒ면

수오륙일 후의 속ᄭᆞ디 흐억히1) 붓거든 무명 겹

줌치의 녀허셔 됴흔 믈의 무수이 ᄲᅡᆯ면 누른 믈

이 다 나고 담흔 믈이 나거든 빅비탕2)의 ᄒᆞᆫ 번 다

시 쳐 내면 황슈가 진수이3) ᄲᅡᆯ디ᄂᆞ니 이 믈은 무명

밋거리4)나 기ᄋᆞ기5)를 드리ᄂᆞ니라 진ᄂᆞᆫ 콩각지가 으ᄯᅳᆷ

이오 ᄶᅩᆨ대6)와 제 닛대7)도 됴흐니 지를 오래 바다 둔 거

슨 너무 독ᄒᆞ니 쟝ᄎᆞᆺ 드리랴 홀 즈음의 ᄉᆞᆯ나 남근

틔고 블은 밋쳐 ᄉᆞ히디 아냐 시로의 듐고 믈을 ᄂᆞ리

으니, 비록 달포 두어도 무방하고 급히 들이려 하면 사오륙

일 후에 속까지 흡족하게 붓거든 무명 겹주머니에 넣어서 좋

은 물에 무수히 빨면 누런 물이 다 나고 맑은 물이 나거든

백비탕에 한 번 다시 쳐 내면 누런 물이 몽땅 빠지니, 이

물은 무명 밑거리나 개오기를 들인다. 재는 콩깍지가 으뜸

이요, 쪽대와 제 잇대도 좋으니, 재를 받아 오래 둔 것은

너무 독하니 장차 물을 들이려 할 즈음에 살라 나무는 타고

불은 미처 사위지 아니하여 시루에 담고 물을 내리

1) 흐억히: 흡족하게. 옛적에 주로 「흐웍ᄒᆞ다」로 쓰였다.

2) 빅비탕(白沸湯): 아무것도 넣지 않고 맹탕으로 끓인 물. 맹물탕·백탕(白湯).

3) 진수(盡數)이: 모두. 몽땅.

4) 밋거리: 밑거리.

5) 기ᄋᆞ기: 개오기. 다른 사본에는 「기오기」로도 쓰였다. 식물성 섬유인 면 및 모시, 삼베는 황색소는 물들지 않고 염액 속에서 홍색 소만 물드는 성질이 있다. 이렇게 면포나 솜에 모은 홍색소를 잿물에 넣으면 홍색소가 빠지는데 그 물에 염색하는 것이 개오기 염색이다.

6) ᄶᅩᆨ대: 쪽대. 남경(藍莖). 쪽의 줄기.

7) 닛대: 잇대. 홍화경(紅花莖). 잇의 줄기.

오면 완급(緩急)이 득듕1)ᄒ리니 싀려 닛 줌치의 부어 첫
믈을 내고 다시 빅당2)을 쳐 흔 번 내ᄃᆡ 짓믈과 믹믈
의 낸 거슬 각"(各各) 그ᄅᆞ시 바다 몬져 닝슈를 치고 나죵 오
미ᄌ 국을 쳐 무명과 기ᄋᆞ기를 ᄎᆞ"(次次) 먹이다가 짓믈
두어 번즘음 칠제 비로소 고은 쏫믈이 나ᄂᆞ니 이ᄣᅢᄂᆞᆫ
거포 짓믈을 쳐 연지 믈을 일시의 ᄲᅢ이고 고쳐 빅탕
의 년ᄒᆞ야 씨오기3)를 두어 번 흔 후 다시 짓믈노 내ᄃᆡ
내ᄂᆞᆫ 믈마다 몬져 닝슈 치고 나죵 쉰 국을 치면 처엄
과 나죵이 누르고 듕간은 진홍이니 대뎌 홍화믈

면 완급(緩急)이 알맞을 것이니 끓여 잇 주머니에 부어 첫 물
을 내고 다시 백비탕을 쳐서 한 번 내되、 잿물과 맹물에 낸
것을 각각 그릇에 받아 먼저 냉수를 치고 나중에 오미자 국
을 쳐서 무명 밑거리와 개오기를 차차 먹이다가 잿물을
번쯤 칠제 비로소 고운 꽃물이 나니、 이때는 거푸 잿물을
쳐서 연지 물을 일시에 빼고、 다시 백비탕에 계속하여 깨우
기(물빛을 선명하게 하기)를 두어 번 한 후、 다시 잿물로 내
되、 내는 물마다 먼저 냉수를 치고 나중에 신 국을 치면 처
음과 나중이 누렇고 중간은 진홍이니、 무릇 잇물

1) 득듕(得中): 득중。 알맞음。
2) 빅당(白湯):: [빅탕]을 잘못 적었다。
3) 씨오기: 깨우기。 물빛을 뚜렷하게 하다。 「깨우다」는 북한에서 「현상(現
像)하다」로 사용된다。

은 비록 누른 거시라도 다 기ㅇ기를 먹이고 혼 졈도

허비티 못홀 거시니 잡물을 못 녀케 ㅎ미 올흐니 물들이 (虛費) (雜物)

라 드리는 법은 무명은 바로 드리나 비단은 연지가 (法) (緋緞) (臙脂)

아니면 빗치 샹ㅎᄂ니 기ㅇ기를 먹이디 믈이 ᄎᄎ면 (傷)

잘 드디 아니″ 놋 큰 그ᄅᄉ 숫블 우희 노하 온긔와 김 (溫氣)

이 나게 ㅎ고 몬져 황슈를 먹이고 ᄎᄎ 고은 믈을 거두 (黃水) (次次)

먹이ᄃ 쏫물은 쟉″1) 쳐 ᄇ토 드리면2) 빈부른 믈을 ᄎ (次)

ᄎ 덜 든 거슬 먹여 ᄎᄎ 닛발3) 이 업도록 새ᄒ리라 오미 (次次) (五味)

ᄌᄂ 홍화 혼 근이면 역시 혼 근이 드ᄂ니 젼긔수일4) (紅花) (斤) (亦是) (斤) (前期數日)

1) 쟉″: 작작. 조금씩.
2) 다른 사본에는 이 뒤에 「만히 먹은 후는 잘 먹지 아니ᄒ고 덜 든 거슨 죄 먹ᄂᄂ니」라는 구절이 더 있다.
3) 닛발: 잇의 발. 붉은 기운.
4) 젼긔수일(前期數目): 기한보다 며칠 앞섬.

은 비록 누런 것이라도 다 개오기를 먹이고 한 점도 허비하

면 안 될 것이니, 잡물을 못 넣게 하는 것이 옳다. 물들이

는 법은 무명은 바로 들이나 비단은 연지가 아니면 빛이 상

하니 개오기를 먹이되, 물이 차면 잘 들지 않으니, 큰 놋

그릇을 숯불 위에 놓아 온기와 김이 나게 하고 먼저 누런 물

을 먹이고, 차차 고운 물을 거두어 먹이되 꽃물은 조금씩

쳐서 바투 들이면 <많이 먹은 후는 잘 먹지 아니하고 덜 든

것은 모두 먹으니> 배부른 물을 차차 덜 든 것을 먹여 차차

잇발(붉은 기운)이 없도록 빼라. 오미자는 잇꽃 한 근이면 역

시 한 근이 드니, 기한보다 며칠 앞

흙이 살펴 넣다가 그으믈 젼수은 회 의 바라 나를 합의

붓ㄴ 낫ㅅ 를 을을복엇나 가시 즁 의 난즈를 을의 치

그젼수은 덧을라 면지 를 의씌끄으리 오기 별히 기을

를 너며 그를 시 닯ㄴ지 를을 그붓나 게 블 혀쟉 히혀

믈이 날거 시ㅇ 지을 쳐 속 땅 의 듥른옥 세 번 ㅆㅣ 난

ㅇ을 쫼니 블 너 썬 히 면 회 은은 앙간 ㅈ를

회 은본 기 그빗 치ㅇ 딩속 를을 치 ㄴㅇ미 ㅅ 젼속

을 볶어 쪌음 히 져 허 쇼ㅇ면 엇거 를 ㅇ이 니온ㅇ이지

거ㅇ거 며 황숟 ㄴㅇ 흘을 븟 면지를 엉거며ㄴ득 안

흐야 몬져 둠가 고은 전국1)은 체의 바타 다른 항(缸)의
붓고 다시 믈을 부엇다가 시죵(始終)의 난 누른 믈의 치
고 전국(全)은 솟믈과 연지믈(臙脂)의 쓰느니 기오기 새히기는
믈노여 그릇 담고 지믈을 고붓나게2) 쓸혀 쟉〃 씨쳐3)
손을 샐니 놀녀 쥐믈너 새히면 처음은 약간(若干) 누른
믈이 날 거시니 쉰 국 쳐 무명의 드리고 처음 두세 번재는
처음 보기 금(金)빗치 나느니 닝슈(冷水)를 치고 오미즈(五味子) 전국
을 부어 졀급(切急)히 저허 노흐면 솟 거품이 니러 송이 지
게 엉긔여 황슈(黃水)는 우흐로 쓰고 연지(臙脂)는 엉긔여 그릇 안

1) 전국(全一): 전국。 진국。 순액(純液)。
2) 고붓나게: 용솟음치게。 팔팔。
3) 씨쳐: 끼얹어。

서서 먼저 담가 고운 진국은 체에 받아 다른 항아리에 붓고
다시 물을 부었다가 처음과 나중에 난 누런 물에 치고 진국
은 꽃물과 연지물에 쓰니、 개오기 빼기는 말려서 그릇에 담
고 잿물을 팔팔 끓여 조금씩 끼얹어 손을 빨리 놀려 주물러
빼면、 처음은 약간 누런 물이 날 것이니 신 국을 쳐서 무명
에 들이고 두세 번째는 처음 보기에 금빛이 나니 냉수를 치
고 오미자 진국을 부어 아주 급히 저어 놓으면 꽃 거품이 일
어 송이 지게 엉기어 누런 물은 위로 뜨고 연지는 엉기어 가
라앉

든¹⁾ 얇고 도침(擣砧)훈 됴희로 광주리 굿혼 디 노코 그릇슬
고이 기우려 웃물을 짜-로고 됴히 우히 붓고 광주리 밋
히 그릇슬 바텨 노코 물근 믈이 흘너 색-딜 거시니 기오
기는 흰빗치 나도록 색-히면 이 믈도 쏘 연지(臙脂)가 섯겨시
니 비단(緋緞) 밋거리를 ᄒ-야도 무방(無妨)ᄒ-니라 연지(臙脂) 안친 거
시 믈이 거의 다 색-딘 후(後) 됴희를 우그려 노흐로 다치아
니케 동혀 줄의 걸고 그릇슬 바티면 믈이 진슈이 색-
디고 명됴(明朝)의 보면 연지(臙脂)만 엉긔엿ᄂ-니 졍(淨)훈 즈-그(瓷器)〔사그릇〕
예 쏘드면 홍화(紅花) 두 근(斤)의 연지(臙脂)가 거의 두 보ㅇ²⁾나 되고

거든 얇고 다듬이질한 종이로 광주리 같은 데 놓고 그릇을
고이 기울여 윗물을 따르고 종이 위에 쏟고, 광주리 밑에
그릇을 받쳐 놓으면 맑은 물이 흘러 빠질 것이니, 개오기는
흰빛이 나도록 빼면 이 물도 또 연지가 섞였으니 비단 밑거
리를 하여도 무방하다. 연지 앉힌 것이 물이 거의 다 빠진
후 종이를 우그려 노끈으로 닿지 않게 동여서 줄에 걸고 그
릇을 받치면 물이 몽땅 빠지고 이튿날 아침에 보면 연지만
엉기어 있으니 깨끗한 자기〔사기그릇〕에 쏟으면 잇꽃 두 근에
연지가 거의 두 보시기나 되고

1) ᄀ-란든: 「ᄀ-란거든」의 「거」를 빠뜨렸다.
2) 보ㅇ: 보아(甫兒). 보시기.

그 됴흐는 색 히면 분홍粉紅 드리기 됴흐니라 연지臙脂 덩이를
저즌 김의 되게 믈의 긔야 블 우희 노하 드스흐게 흐여
비단緋緞 우희 먹이듯 믈을 쟉게 무치드시 드리느니라
연지臙脂 올니는 법法은 구는 채1)로 쳐 올녀야 고르〃 올느니라
굿 올니면 금식金色이 나 도로혀 블근빗치 감초減일 거시
니 단 닝슈冷水의 얼픗 둘너 내면 므른 후後 고으니라
연지臙脂는 걸 적傑브터 믿드는 법法이 비르스니 본초本草의 호胡
연지臙脂 편지片脂2)는 낙규落葵 열미와 산셕뉴山石榴 즙으로 믿드는
법法이 잇고 농졍젼셔農政全書의 만죵晩種 홍화紅花 칠월七月 쏜 거

1) 채: 「체」의 誤記인 듯.
2) 편지(片脂): 「편연지(片臙脂)」의 「연」을 빠뜨렸다.

그 종이는 빼면 분홍 들이기가 좋다. 연지 덩이를 젖은 김
에 되게 개어 불 위에 놓아 다스하게 하여 비단 위에
먹이되 물을 적게 묻히듯이 들인다.
연지 올리는 법은 가는 체로 쳐서 올려야 고루고루 오르니
갓 올리면 금빛이 나서 도리어 붉은빛이 감추어질 것이니 단
냉수에 얼핏 둘러 내면 마른 후에 곱다. 연지는 걸왕(桀王)
적부터 만드는 법이 시작되었으니, 『본초(本草)』에, 호연지
(胡臙脂) 편연지(片臙脂)는 낙규(落葵) 열매와 산석류 즙으로 만
드는 법이 있고, 『농정전서(農政全書)』에 만생종 잇꽃 칠월에
딴 것

시쳔 뗭훌 오뇌 두어 난 뼝식이 블편훌긔훌

홍도 난 비ᄋ훌와 훌오미 ᄋ미오 난 놋나

훌오나

급잠식 와 ᄠᆞᆯ을 ᄣᆞᆯ 라 치가 훌 하 야 비치

지 인 이뼝훌 거

진홍 이 뎐 표훌 라 치가 훌 하 야 비치

지 인 이뼝훌 거

지 거 훌오나

좌뼈 ᄌᆞ훌 쳐 거 뼌 힐리 화 쪄기 박 히 거 시

홰ᄋ이ᄋ 쳥횡지 ᄒ가 오ᄉ 두 ᄋᄃ 라 뼈 홀 쪄 것ᄃ

훌 을 ᄉᄋ 이 비ᄉ 쳐 뗴 허 겅이 젼 훌 지 거 두 ᄂᆞᆯ

시 션명ᄒᆞ고 오래 두어도 염식이 블변ᄒᆞ기 츈

죵도곤 비승ᄒᆞ다 ᄒᆞ고 오미ᄌᆞ도곤 낫다

ᄒᆞᄂᆞ니라 진홍이 젼혀 물과 ᄌᆞ가 됴하야 빗치

곱고 잡ᄌᆞ와 ᄲᆞᆫ믈은 프르고 브졍지인이 보ᄂᆞᆫ 거슬

대긔ᄒᆞᄂᆞ니라

ᄌᆞ초1)ᄂᆞᆫ 썻거 보면 희고 미화졈 박힌 거시

호품이니 쳥풍2) 지초가 읏듬이니라 ᄢᅵᅙᆞᆯ 젹 것ᄀᆞ

로3) 속글ᄂᆞᆯ4) 각〃 바다 반듁 쳬로 쳐 시로써 반듁만치

믈을 주어 ᄆᆞ이5) 빗쳐6) 덩이 져 ᄎᆞ지거든 ᄃᆞ믈의

1) 자초(紫草): 지치. 지초(芝草).

2) 쳥풍(淸風): 충청북도 제천시 청풍면.

3) 것ᄀᆞ로: 겉가루. 무엇을 빻을 때 먼저 빻아져 나오는 가루.

4) 속글ᄂᆞᆯ: 속가루를. 속가루는 무엇을 빻을 때 맨 나중에 빻아져 나오는 가루. 옛말 「ᄀᆞᄅᆞ」는 모음으로 시작하는 조사와 결합하면, 「ᄀᆞᆯ」로 바뀌어, 「ᄀᆞᆯ이, ᄀᆞᆯ을, ᄀᆞᆯ으로」과 같이 쓰였다.

5) ᄆᆞ이: 매우.

6) 빗쳐: 빗어. 「빗치다」는 다른 자료에 그 용례가 보이지 않는다.

이 선명하고 오래 두어도 염색이 불변하기에 봄에 나는 것보다 갑절이나 낫다고 하고, 오매(烏梅) 물이 오미자보다 낫다고 한다. 진홍이 오로지 물과 재가 좋아야 빛이 곱고, 잡된 재와 짠물은 푸르고, 부정한 사람이 보는 것을 크게 꺼린다.

자줏빛: 지치는 꺾어 보면 희고 매화점(梅花點) 박힌 것이 좋은 품종이니, 청풍(淸風)에서 나는 지치가 으뜸이다. 찧을 적에 겉가루와 속가루를 각각 받아 반죽용 체로 쳐서 시루떡 반죽만큼 물을 주어 매우 짓이기어 덩이가 져서 차지거든 단물에

프러 듐갓다가 ᄒᆞ로밤 재와 됴흔 믈을 세슈믈
만치 더여 반소라1)의 지초^{芝草} 듐은 것 구기로 ᄒᆞ나식 트
드리ᄃᆡ 것ㄱ로 믈은 뜻게2)와 좀거싀3) 드리고 속믈은 비^緋
단과 고은 ᄀᆞ음을 드려 다ᄉᆞᆺ 믈식 먹이고 지릴 ᄡᅵᄃᆡ 노
른 지 첫믈은 ᄯᆞ로 바다 우 덥흘 적 ᄡᅳ고 나죵 믈은
몬져 ᄡᅵᄃᆡ 지 ᄡᅵ기는 너빙아사4) 두어 번 고로〃 쥐믈은 후^後
돗자리 펴고 명개5)를 낫〃 다 쩔고 ᄡᅵ내여 짓믈 젼^前 ᄆᆞᆺ
고 ᄡᅵᆺ기를 몬져 법^法ᄃᆡ로 ᄒᆞᄃᆡ 열 지나 ᄡᅳ야 브죡^{不足}ᄃᆡ 아니
막 드린 믈의 녀허 ᄲᅴ서내야 ᄯᅩ 다ᄉᆞᆺ 믈 먹인 후^後 지 ᄡᅵᆺ

풀어 담갔다가 하룻밤 재워 좋은 물을 세숫물만큼 데워 밥소
라에 지치를 담은 것을 구기로 하나씩 타서 들이되、겉가루
물은 뜬게와 좀것에 들이고、속물은 비단과 고운 감을 들여
다섯 물씩 먹이고、재를 싸되 노란 재 첫물은 따로 받아 위
에 덮을 적에 쓰고 나중 물은 먼저 쓰되、재 싸기는 너비앗
아 두어 번 고루고루 주무른 후 돗자리를 펴고 고운 흙을 낱
낱 떨고 짜내어 잿물 전 마지막 들인 물에 넣어 씻어내
또 대엿 물 먹인 후、재 싸고 씻기를 먼저 방법대로 하되、
열 번쯤 재를 싸야 부족하지 않

1) 반(飯)소라: 밥소라。밥、떡국、국수 따위를 담는 큰 놋그릇。뚜껑 없이
위가 조금 벌쭉하며 굽이 높다。
2) 쓷게: 뜬게。해지고 낡아서 입지 못하게 된 옷 따위를 통틀어 이르는 말。
3) 좀거싀: 좀것에。좀스럽게 생긴 것에。하찮은 것에。
4) 너빙아사: 물감을 들일 때、두 손으로 옷감의 폭을 양쪽으로 당기며 앞으로
당겨가서。
5) 명개: 갯가나 흙탕물이 지나간 자리에 앉은 검고 고운 흙。

고, 비단은 명주, 토주보다 재를 더 싸서 위를 더 덮기를 열 물이나 먹여야 곱고, 나중 다목 물에 백반을 타서 더운 물에 헹궈 부쳐 말린다. 지치 한 근에 극진히 들이려면 대여섯 자 남직 드니, 명주 한 필에 여섯 근이 든다. 혹 지치를 바로 들이면 헤프다고 하여 명주를 자루에 물을 내어 들이는 이가 있으되, 꽃물을 자루가 다 먹으니 타서 들이는 것만 못하다.

쪽빗: 쪽잎이 동글고 두꺼워야 두툴두툴한 것이 중국 종자 좋은 물건이요, 얇고 귀가 난 것은 좋지 않다. 매우 심한 열에는

코 비단(緋緞)은 면듀(綿紬) 토듀(吐紬)도곤 직를 더 빗야 우흘 더 덥기를 열 믈이나 먹어야 곱고 나죵 다목1) 믈의 빅번(白礬)틱 더운믈의 헤워 부쳐 말뇌오ᄂᆞ니라 지초(芝草) 흔 근의 극진(極盡)이 드리려면 오뉵쳑(五六尺) 남죽 드ᄂᆞ니 면듀(綿紬) 일필(一疋)의 뉵근(六斤)이 드ᄂᆞ니라 혹(或) 지초(芝草)를 바로 드리면 헤프다 ᄒ야 면듀(綿紬) 잘니2) 믈을 내여 드리ᄂᆞ니 이스ᄃᆡ 쏫믈을 잘니 다 먹으니 틱 드림만 ᄀᆞᆺ디 못ᄒᆞ니라 남(藍)족닙히3) 동골고 둣거워야 두틀〃 흔 거시 당죵(唐種) 호품(好品)이오 얇고 귀ᄂᆞᆫ 거슨 됴치 아니ᄒᆞ니라 극열(極熱)의ᄂᆞᆫ

1) 다목: 콩과의 작은 상록 교목. 단목(丹木). 소방나무.
2) 잘니: 자루에. [쟐ᄅᆞ+의]. 뒤의 「쟐니」는 [쟐ᄅᆞ+의](자루가).
3) 죡닙히: 쪽잎이.

잠간 ᄉᆞ이에 빗치 븕ᄂᆞ니 청냥ᄒᆞᆫ 날의 드리ᄃᆡ 쪽
닙흘 믈의 ᄃᆞᆷ으고 독의 믈을 만히 기러 붓고 비단과
면듀를 ᄃᆞᆷ가 노코 큰 박의 쪽 ᄀᆞᄂᆞᆫ¹⁾ 돌을 드려 셰우고 믈
을 쳐 가며 힘ᄡᅥ ᄀᆞ라 됴빙²⁾ᄒᆞ야 다른 그릇시 쳬의 바타
ᄀᆞ음을 녀허 드리ᄃᆡ 연남은 믈을 셕고 어름을 만히
쏘자 손을 급히 〃 놀녀 너비를 아사야 쉬디 아닛ᄂᆞ니
믈속의 ᄌᆞᆷ긴 거시 누른 빗치 이셔 염식을 심쳔을
알기 어려오니 우희 어름을 노하 밋히 빗최ᄂᆞ 거ᄉᆞ로
짐작ᄒᆞᄂᆞ니라 지튼 남은 믈을 ᄐᆞ디 말고 뎐믈³⁾을

잠깐 사이에 빛이 붉어지니, 맑고 시원한 날에 들이되, 쪽
잎을 물에 담그고 독에 물을 많이 길어 붓고 비단과 명주를
담가 놓고 큰 바가지에 쪽을 가는 돌을 들여 세우고 물을 쳐
가면서 힘써 갈아 얼음을 채워 다른 그릇에 체에 밭아 감을
넣어 들이되, 연한 쪽은 물을 섞고 얼음을 많이 꽂아 손을
급급히 놀려 너비를 앗아야(팽팽하게 당겨야) 쉬지 않으니, 물
속에 잠긴 것이 누른빛이 있어서 염색의 짙고 옅은 것을 알
기 어려우니 위에 얼음을 놓아 밑에 비치는 것으로 짐작한
다. 짙은 쪽은 물을 타지 말고 침전물을

1) ᄀᆞᄂᆞᆫ: 가는[磨].
2) 됴빙(照氷): 조빙. 생선과 같은 날것이 변질되는 것을 막기 위하여 그릇 안에 얼음을 채움.
3) 뎐믈(澱物): 가라앉아서 앙금이 된 물질.

바라도셩녕슈의뵈빙ᄒ야 ᄇ러뼈슈ᄒ혜외빙

슈의우이ᄂ가ᄃ편뵈쳐셩신ᄒ리ᄃ만일ᄎ

믈ᄂ기ᄅᆯ완ᄂ이ᄒ편ᄅᆯ식이샹ᄅᆯᄃ뵈엿ᄅ면

빗처연미쳣ᄀ슈ᄂ뼉ᄀ기ᄅᆯ혜뼈ᄒ야뎌의쇠병

뼈쳐뼈뵈쳐ᄉᄂ거돗ᄅᆯ의거ᄅᄀ의뵈헤지ᄅᄒ야

영식이샹쳐안ᄒ여ᄃ라

욱식으믜ᄒᄂᄃ뎝뗫후ᄒ히ᄂ쎵ᄉ이ᄐᆯᄃ현난

ᄒᄅᄉ연이꼉ᄅᆯ뼈ᄃ즈연이려ᄒ즈ᄅᄀ기쳐ᄒ야

뎌뼉즘ᄋ에바라잔ᄀ안빙슈의혜외뵈쳐라

바타 드려 닝슈(冷水)의 됴빙(照水)ㅎ야 여러 번 급급(急急)히 헤워 빙슈(氷水)의 이윽이1) 듬가 두면 빗치 싱신(生新)ㅎ리니 만일(萬一) 손 놀니기를 완완(緩緩)이 ㅎ면 물식이 샹ㅎ고 두드려 쌀면 빗치 연미(軟美)치 못ㅎ니 빗기를 힘뻐 ㅎ야 대의 쎄여 힘뻐 켜여 브쳐 므르거든 줄의 걸고 오래 부체질ㅎ여야 염식(染色)이 샹(傷)치 아니ㅎ느니라

옥식(玉色)은 민양(每樣) 남(藍) 드린 싯히 드려 눈이 프른듸 현난(絢爛)ㅎ고 목엽(木葉)이 셩(盛)훈 째니 즈연(自然)이 쾌(快)히 프르기 쉬오니 몬져 쪽즙을 바타 잠간(暫間) 빙슈(氷水)의 헤워 브치라

1) 이윽이: 이슥히. 꽤 오래. 한참 동안.

밭아 들여 냉수에 얼음을 채워 여러 번 급급히 헹궈 얼음물에 이윽히 담가 두면 빛이 새로워질 것이니, 만일 손 놀리기를 느리게 하면 물빛이 상하고 두드려 빨면 빛이 아름답지 못하니, 짜기를 힘써 하여 대에 꿰어 힘써 당겨 붙여 마르거든 줄에 걸고 오래 부채질하여야 염색이 상하지 않는다.

옥색(玉色)은 매양 쪽 들인 끝에 들여 눈이 푸른데 현란하고 나뭇잎이 성한 때이니 자연히 금세 푸르러지기 쉬우니 먼저 쪽즙을 받아 잠깐 얼음물에 헹궈 붙여라.

겨을 ○○이 어린 ○○식○○○○라 ○○□ 기오

기 와 야 쳥조 가○○○수의 각○○□화 가 ○○수 의

득 가 지 젼 히 ○○○음 반○○야 자○ 잔 ○○거 박 버 ○○말

○○ ○○○○ ○○ ○○라

○○○ 화○ 의 러 화 가 ○ 최 니 야 ○○야 졍 히 반고

○○ ○ 뎌 ○○ ○□ ○ 덕 어 가 ○○○ 임 시 고 쳘○

○○ ○○ 의 복 가 이 ○ 야 지 히 ○ 현 쳐 ○○○쳔

○○○ 만 히 ○ 현 ○○ ○ 치 막 치 ○ ○거○ 실 더 ○

○○ ○○ 이 ○○○ 의 ○ 릭 니 게 ○○ 와 나○○ 만

겨울 쯕이 업ᄂᆞᆫ 째 옥식을 드리랴 ᄒᆞ면 갈미 기오

기와 새 야청 조각을 온슈의 각 〃 새라 다른 온슈의

두 가지 샌힌 믈을 춤반1)ᄒᆞ야 잠간 섯거 빅번 셰말

죠곰 고로 〃 섯거 드리라

초록 뉵월의 괴화가 치 픠디 아니ᄒᆞ야 졍히 반기

홀 즈음 ᄯᅡ 쎠셔 믈뇌여 두엇다가 드릴 임시 긔쳘

ᄒᆞ니 퉁노고2)의 복가 인ᄒᆞ야 진히 달혀 치오고 노른 지

룰 ᄒᆞᆫ쯰3) 만히 싸혀 블숫치 막 치셩ᄒᆞ거든 실닉4) 담

고 믈을 부어 블이 믈속의 소리 나게 ᄂᆞ리와 다숫 번만

1) 춤반(參半): 참반. 절반씩 섞음.
2) 퉁노고: 퉁노구. 품질이 낮은 놋쇠로 만든 작은 솥. 바닥이 평평하고 위아래의 모양과 크기가 비슷하다.
3) ᄒᆞᆫ쯰: 함께.
4) 실닉: 시루에.

겨울 쪽이 없는 때 옥색을 물들이려 하면 갈매 개오기와

새 아청 조각을 더운물에 각각 빨아 다른 더운물에 두 가지

뺀 물을 반씩 섞는데 잠깐 섞어 백반 가루를 조금 고루고루

섞어 물들여라.

초록: 6월에 회화나무 꽃이 채 피지 않아 바로 반개할 즈

음에 따 쪄서 말리어 두었다가 물들일 때가 되면 쇠를 꺼리

니, 퉁노구(놋쇠로 만든 작은 솥)에 볶아서 진하게 달여 채우

고, 노란 재를 함께 많이 때어 불꽃이 막 활활 타오르거든

시루에 담고 물을 부어 불이 물속에 소리 나게 내려 다섯 번만

되 박 쳐 독 ㅎ야 밋그러 혀 ㅎ 아 ㅣ 의

지 히 됴흑이 지 슬 의 찌 ㅅ 뎐 ㅎ야 슉 히 ㅈ닷 니

라 삼 뵈 ㄴ 을 혀 이 범으로 여 뎌 비 ㅅ쳐 져 으ㅣ

빅 쳐 말 ㄴ 이 흑 광 을 쳐 ㅔ 히 화 ㅣ 만 봇 ㅣ 졍 히

흑 어 ㄴ 을 만 히 빗 ㄴ 빅 찌 지 히 ㄴ 화 식 의

쯔 빙 ㅎ야 을 의 ㅅ쳐 ㅔ 휘 의 바 라 쳑 반 ㅎ야

구 믠 ㅅ거 의 부 디 히 지 뵈 ㄴ 으 여 머 일

뎡 거ㅅ 을 ㄴ 머 이 휘 릐 옹 우 뎡 ㄷ 의 쳑

되밧쳐 독ᄒᆞ고 밋그럽게 ᄒᆞ야 괴화(槐花) ᄆᆞᆯ을 ᄀᆞ음의
진히 드린 후(後) 이 ᄌᆡᄆᆞᆯ의 ᄲᅵᆺ스면 혹(或) 속히(速) 누르ᄂᆞ니
라 삼뵈를 달혀 이 법(法)으로 드리면 빗치 더 고으니
부쳐 말노인 후(後) 당(唐)쪽을 ᄲᆞᆯ히와 ᄭᅩᆺ만 ᄯᅩ고 졍히(淨)
ᄲᅵ셔 가마의 믈을 만히 붓고 ᄶᅩᆨ대ᄌᆡ 진히 고와 식은
후(後) 어름을 만히 치오고 반(半)은 연ᄒᆞᆫ(軟) 줄기와 닙흘
조빙(照氷)ᄒᆞ야 돌의 ᄀᆞ라 두 즙(汁)을 체의 바타 참반(參半)ᄒᆞ야
누른 밋거리의 드리ᄃᆡ 지튼 초록(草綠)은 두 믈이나 먹이고
연(軟)거ᄉᆞᆫ ᄒᆞᆫ 믈 먹이ᄃᆡ 민양(每樣) 극열(極熱)의 드리니 경ᄀᆞᆨ(頃刻)의 쉬

되밭쳐 독하고 미끄럽게 하여 회화나무 꽃의 물을 감에 진하
게 들인 후, 이 잿물에 씻으면 혹 속히 누레진다. 삼베를
달여 이 방법으로 물들이면 빛이 더 고우니 부채질하여 말린
후 당쪽을 뿌리와 꽃만 따고 깨끗이 씻어 가마에 물을 많이
붓고 쪽대째 진하게 고아 식은 후, 얼음을 많이 채우고 반
(半)은 연한 줄기와 잎을 얼음 섞어 돌에 갈아 두 즙을 체에
밭아 반씩 섞어 누런 밑거리에 들이되, 짙은 초록은 두 물
이나 먹이고 연한 것은 한 물 먹이되, 매양 매우 심한 열에
들이니 눈 깜짝할 사이에 쉬

여상ㅎ기 쉬운 고로 이 법을 써 ㅎ거니와

또 칠ㄱ가 업스니 젼혀 어름을 만히 취ㅎᄂ을

싱슉히 ᄡᆞᆯ며ᄯᅡ 의 ㅎㅂ으지 의 쪄ᄒᄀᄉ겨 볍

야 ㅈ온 셩신ㅎ니라 진 만ㅎᄅ은 ㅅᄅᄂᄋᆡ 볍시 치 ᄎᆞᆼ

ᄂ며 의 춘ᄀ 식변ᄅᄋᆞᆫ ᄉᄅᄂᄋᆡ 볍시 치 ᄎᆞᆼ

ㄴ 밋거로 ᄅᆯ 짓게 ᄒᆞᆯ 셩빡지 히 젼 ᄆᆯ을ᄃᄅᄅ

독록 회 황ㅕ이 이ᄉ듸ᄋᆞ 히 만 히 ㅎᄃ

기 어렵ᄋᆞ ㅎㅂ대 황빅ᄯᆞᄉ 의 쪄 벗겨ᄆᆞ겨ㄹᄇ

ᄬᄀᄉ치 신 회지 거시 ᄅᆯ게 ᄶᄇᄃ 거ᄀᆯᄒᄋ

여 ^傷샹흥기 쉽고 ^{草綠}초록은 ^{染色}염식이 ^病병든 ^後후는 다시
곳칠 슈가 업느니 젼혀 어름을 만히 치오고 손을
^{迅速}신속히 놀녀 대의 써여 ^{陰地}음지의셔 힘것 켜여 브텨
야 ^{滋潤}주윤 ^{生新}싱신흥니라 ^津진 만흔 ^{草綠}초록은 ^{熟藍}숙남을 석
고 ^{少年}쇼년의 ^{春柳色}춘뉴식 ^{軟草綠}연초록은 ^{熟藍}숙남이 ^{軟美}연시1)치 못흥
니 밋거리를 짓게 흥고 ^生싱쪽 진히 는 ^{藏物}젼믈을 드리라
^{豆綠}두록 ^{倭黃蓮}왜황년이 믈이 으뜸이로디 ^能능히 만히 드리
기 어려오니 ^{峽中}협등 ^{黃柏}황빅 ^{大樹}대슈의셔 벗겨 둣겁고 비
늘긋치 문희 진 거시 ^{好品}호품이니 즐게 쓰드디 거츨흥니2)

1) 연시(軟美): 다른 사본에는 「연미」로 나와 있다.
2) 거츨흥니: 다른 책의 「긔철(忌鐵)흥니」가 문맥에 맞는다.

어 상하기 쉽고 초록은 염색이 병든 후는 다시 고칠 수가 없
으니, 오로지 얼음을 많이 채우고 손을 신속히 놀려 대에
꿰어 음지에서 힘껏 당겨붙여야 윤이 나고 산뜻하다. 진이
많은 초록은 익힌 쪽을 섞고 젊은이의 춘류색(봄버들빛), 연
초록은 익힌 쪽이 부드럽고 아름답지 못하니 밑거리를 짙게
하고 생쪽 진이 난 침전물을 들여라.
두록: 왜황련(倭黃蓮)이 물이 으뜸이로되, 능히 많이 들이
기 어려우니, 두메의 황백(黃柏) 큰 나무에서 벗겨 두껍고
비늘같이 무늬 진 것이 좋은 것이니, 잘게 뜯되 쇠를 꺼리

손으로 쓰디 칼노 버히면 곱디 못ᄒᆞ니라 ᄒᆞᆫ 번만 졍(番淨)
히 ᄡᅵ셔 닝슈의(冷水) 둠가 날포 두어 진 만이 우러나 믈이
믯그럽고 걸거든 바야흐로 드리디 염식(染色) 심쳔은(深淺) 소(所)
욕대로 두어 믈이나 혹(或) 서너 번(番) 먹인 후 ᄲᅳᆺ 대예 ᄭᅦ여
드리여 윤지게 붓ᄂᆞ니 둠가 경슉ᄒᆞ면(經宿) 빗치 샹ᄒᆞ니(傷)
당ᄀᆞᆨ의(當刻) 드리고 나 만흔 사ᄅᆞᆷ은 지튼 옥식의(玉色) 드리면
은힝식으로(銀杏色) 고으니라 대뎌(大抵) 두록은 너모 심황ᄒᆞ면(深黃)
아릿답디 못ᄒᆞ니 아오식(鵝兒色)〔거우 삿기 ᄀᆞᆺ ᄭᅡᆫ 빗〕이 됴ᄒᆞ디 혹(或求望) 구망이
븕게 누른 힝ᄌᆞ식(杏子色)〔살고빗〕을 취ᄒᆞ거든 됴흔 울금을 졸게

손으로 뜯어야지 칼로 베면 곱지 못하다. 한 번만 깨끗이
씻어 찬물에 담가 날포 두어 진이 많이 우러나 물이 미끄럽
고 걸거든 바야흐로 들이되, 염색의 짙고 옅음은 원하는 대
로 두어 물이나 혹 서너 번 먹인 후, 짜서 대에 꿰어 다려
서 윤이 지게 붓나니, 담가 밤을 지내면 빛이 상하니 곧바
로 들이고 나이 많은 사람은 짙은 옥색에 들이면 은행색으로
곱다. 무릇 두록은 너무 짙은 노랑색이면 아리땁지 못하니
아아색(鵝兒色)〔거위 새끼 갓 깐 빛〕이 좋되, 혹 바라는 것이
붉게 누런 행자색(杏子色)〔살구색〕을 취하거든 좋은 울금을 잘게

빠흐라[1] 믈의 듬가 흐억이 붓거든 강판鋼板 ス흔 디 갈고
즉긔[2]는 돌졀고의 죄 ㅂ이어 믈 쳐 ㄷ는 체의 바타 황빅黃柏 들인
드린 우흐로 진히 먹이면 유쳥柳靑빗치 되ㄴ니라
풀유쳥柳靑 남을 진토록 프르게 드려 우희 울금을
진히 먹이면 연미軟美흥기 연두식도곤軟豆色 나으니라
보라 녀즈의女子 옷슨 지튼 옥식을玉色 드리고 연지를 드리
고 쇼년少年男子 남즈는 연남軟藍 우희 연지를臟脂 드리되 연지를臟脂 혼
씌 만히 뻣고 몬져 쉰 국을 쳐 드리면 어롱지ㄴ니 둔
믈을 드스흥게 흐야 연지를臟脂 쟉〃 ㅂ이셔 ㅊ〃次次所欲 소욕디로

1) 빠흐라: 썰어. 「빠흐다」는 「썰다」의 옛말.
2) 즉긔: 찌꺼기.

썰어 물에 담가 충분하게 분거든 강판 같은 데 갈고 찌꺼기
는 돌졀구에 모두 찧어 물 쳐서 가는 체에 밭아 황백 들인
위로 진하게 먹이면 유청색이 된다.
팔유청: 쪽을 진하도록 푸르게 들여 위에 울금을 진하게 먹
이면 부드럽고 아름답기가 연두색보다 낫다.
보라: 여자의 옷은 짙은 옥색을 들이고 연지를 들이고,
소년 남자는 옅은 남색 위에 연지를 들이되 연지를 함께 많
이 씻고 먼저 신 국을 쳐 물들이면 어롱지니 단물을 다스하
게 하여 연지를 조금씩 씻어 차차 원하는 대로

드린 후(後) 나죵 오미즈(五味子) 국을 쳐 씨와야 치¹⁾진 거시 업ᄂ 니라 혹(或) 지쵸(芝草) 보라를 슝샹ᄒᆞᄂᆞ니 만ᄒ니 속굴 늘 담가 경슉ᄒ야(經宿) 줌치예 녀허 온ᄀᆔ의 쥐 내야 가온ᄃᆡᄂᆞ 속물의 심쳔은(深淺) 구망대로 드리고 쓸ᄂ 빅(白) 비탕의(沸湯) 흔드러 프른빗치 나ᄂᆞ니 지믈 속이면²⁾ 검프 르고 빅번(白礬) 타면 누르ᄂᆞ니 쓸ᄂ 물의 속여야 됴ᄒ니라 길(桔) 경화식³⁾(梗花色){도랏곳빗}이 됴ᄒ니 ᄌᆞ가식(紫茄色){블근 가지빗}은 아름답디 아 니ᄒᆞ니라

목홍은(木紅) 흰 명지의 무리⁴⁾를 만히 먹여 괄닉게⁵⁾ 번

들인 후, 나즁 오미자 국을 쳐 깨워야 얼룩진 것이 업다. 혹 지치 보라를 슝샹하는 이가 많으니 속가루를 담가 밤을 지나 주머니에 넣어 더운물에 모두 내어 가운데는 속물의 짙 고 옅음을 원하는 대로 들이고 끓는 맹물에 흔들어 푸른빛이 나니, 잿물에 담그면 검푸르고 백반을 타면 누르니 끓는 물 에 담가야 좋다. 길경화색{도라지꽃빛}이 좋고, 자가색{붉은 가짓빛}은 아름답지 않다.

목홍(木紅)은 흰 명주에 무리풀을 많이 먹여 푹 익게 번

1) 치: 채. 염색할 때에, 물감이 고르게 들지 아니하여서 줄이 죽죽 처진 얼룩.

2) 속이면: 정양완(鄭良婉) 교수는 침지(沈漬, 담그다 · 담가 적시다)로 해석했다.

3) 길경황식(桔梗花色): 길경화색. [도랏곳빗]이라고 한 내각주로 미루어 [황]은 [화]를 잘못 적은 것이다.

4) 무리: 무리풀. 무릿가루로 쑨 풀. 종이 빛을 희게 하려고 배접할 때 쓴다.

5) 괄닉게: 푹 익게. [괄다]의 [괄]과 [닉다>익다], [불기운이 세다], [뭉쳐서 영긴 것이 많다] 등을 뜻하는 [괄다]를 합성한 단어이다.

번이나 누른 아긔라 야셔 ᄒᆞ라

반을 빗슬 굼게 ᄯᅬ라 먼 반ᄂᆡᆷ 졍을 거슬 ᄒᆡ

며 큰 사ᄒᆞᆼ의 구ᄂᆞᆫ 글을 벗긔 ᄯᅬ ᄂᆞᆯ 쩌 의을 겸

을 ᄂᆡᆯ긔 거을 엇ᄂᆞ가 이바 ᄂᆡ견 긔 ᄯᅧ글 을

ᄯᅵ면 쳥셕이 한간 잇ᄂᆞ 구쪄 명 아즈 지 글을 을

화도 엇ᄂᆞ가 구을 의 치 ᄂᆞᆫ 신 다글 화 ᄎᆞ 의 잡 아 져 을

졍긔 의ᄯᅵ를 얏 거 ᄯᅳᆫ이 ᄃᆞᆯ 거 눈 ᄉᆞ시 와 ᄉᆞ명 을 버ᄯᅵ면

금 긔 쳥 ᄃᆡ 반 글 ᄯᅢ 젼 을 긔 글 이ᄂᆞ 만 일 야 졍

ᄉᆞ시의 부끄 노ᄒᆞ 뢰 다 나 ᄉᆞ ᄒᆞᆼ 의지 ᄯᅢᆫ 이슬 ᄒᆡ 만

번(番)이 다듬아 드리야 됴흐니라

반믈1)빗출 곱게 드리랴면 뽁닙 셩(盛)흔 거슬 갈히
여 큰 사항(沙缸)의 담고 믈을 붓고 뽁대를 삐셔 우흘 덥
고 돌노 눌너 두엇다가 이튼날 녀턴 째의 내여 믈을
뽇드면 쳥식(靑色)이 약간(若干) 잇ᄂᆞ니 그 젼(前) 명아즛 지믈을 ᄂᆞ리
와 두엇다가 그 믈의 치고 삼대를 좌슈(左手)의 잡아 져으면
경긱(頃刻)의 프른 숏 거품이 일거든 모시와 무명을 드리면
곱기 쳥딕(靑黛) 반믈도곤 졀승(絶勝)ᄒᆞ되 그 믈이 다만 일야경(一夜經)
슉후(宿後) 드리고 오릭 두디 못ᄒᆞᄂᆞ 고(故)로 오직 뽁 이실 째만

번이 다듬어 들여야 좋다.

반물빛을 곱게 들이려면 쪽잎 성한 것을 가려서 큰 사기
항아리에 담고 물을 붓고 쪽대를 씻어 위를 덮고 돌로 눌러
두었다가 이튿날 넣던 때에 내어 물을 쏟으면 푸른색이 약간
있으니, 그 전에 명아주 잿물을 내려 두었다가 그 물에 치
고 삼대를 왼손에 잡아 저으면 순식간에 푸른 꽃 거품이 일
거든 모시와 무명을 들이면 곱기가 청대 반물보다 훨씬 뛰어
나되, 그 물이 다만 하룻밤 지낸 후 들이고 오래 두지 못하
는 까닭으로 오직 쪽이 있을 때만

1) 반믈: 반물. 검은빛을 띤 짙은 남색.

한, 나라 〈事文類聚曰 李後主 末年宮人〉 말년의 궁인이
다 벽의(碧衣)를 닙으니 청디(青黛) 꼿치 셩(盛)홀 때 비 와 쓰는 거
슬 믈드리고 부르기를 텬슈벽(天水碧)이라 ᄒᆞ더라
번누2)〈藜蔞一名鷄腸草 七月〉 일명 계쟝초〈닭의 씨가비〉니 그 꼿치 칠월의 피디 볏
츌 오래 쐬면 이우니 아춤의 셩니(盛開)3)ᄒᆞ야실 때 만히
싸 죠고만 사병(沙瓶)의 노른 여히4) 글히여 녀코 부리를 든
든이 막아 둔즉 일야(一夜後化)후 화ᄒᆞ야 믈이 되니 모시의 드
리면 이쳥빗(二青)5) ᄀᆞᆺᄒᆞ야 긔이(奇異)ᄒᆞ니라 이 믈노셔 칙의 비(冊批)
졈(點)6)ᄒᆞ면 청화믁도곤 졀승(絶勝)ᄒᆞ고 흰꼿 반기(半開時)시 부어

한다. 『사문유취(事文類聚)』에 이르기를, 이후주(李後主) 말
년에 궁인이 다 푸른 옷을 입으니, 청대 꽃이 성할 때 비가
와서 뜨는 것을 물들이고 부르기를 천수벽(天水碧)이라 했
다.

번루(닭의장풀): 일명 계장초〈닭의 씨가비〉이니 그 꽃이 7월
에 피되, 볕을 오래 쬐면 시드니, 아침에 활짝 피었을 때
많이 따 조그만 사기병에 노란 꽃술 가려서 넣고 부리를 단
단히 막아 두면, 하룻밤 후 변하여 물이 되니, 모시에 들
이면 군청색 같아 기이하다. 이 물로써 책에 비점(批點)을
찍으면 청화묵(青花墨)보다 훨씬 뛰어나고 흰 꽃 반개하였을
때 부어

1) 니후쥬(李後主): 이욱(李煜, 937~978)。 중국 5대 10국 남당(南唐)의 후주(後主)。
2) 번누(藜蔞): 번루。 닭의장풀。 계쟝초。
3) 셩니(盛開): 성개。 활짝 핌。 「셩기」를 잘못 적었다.
4) 여히: 여의。 여회。 「꽃술」의 옛말.
5) 이쳥빗(二青一): 이쳥빗。 「이청」은 흰 빛깔이 나는 군청색。
6) 비졈(批點): 시가나 문장 따위를 비평하여 아주 잘된 곳에 찍는 둥근 점.

글노며 라 빅식이 되나ᄒᄂ니라

회식 ᄒ여 강슉을ᄉ라ᄅ을 희 파ᄉ키ᄊᄅ을 쟝

글 빗슬 최여옥 피ᄉ아 ᄒ여 나며지도 최 빗ᄉ치 ᄇᆡᄅᆞ

파ᄉ긱 빅ᄺᅵᄂᆞ스글ᄉ가 지를 구ᄉ 희르긔 앙이ᄇᆞᆯ

거시 이ᄂ거ᄉ만 ᄇᆞ여디며 만 회로지히 ᄅ으희 ᄇᆞᆯ

올 ᄡᆡ게 마ᄂᆞ 글 희 빅 ᄇᆞᆫ 을라 명지너 바간 의나ᄉᆞᆯ

만지히 ᄂᆞ며 쟝 서ᄀᆞᆺ 희 긔 거 ᄺᅥ앙다라 ᄯᅩᄉ ᄇᆡ니ᄯᅡᄅᆞᆷ

질을 버ᄉ지 히 나 ᄇᆡᄇᆞ 글을 라내희 ᄇᆡᄂᆞ며 먼

믈드리면 다 벽식{碧色}이 된다 ᄒᆞ니라

회식{灰色} 호품{好品} 당믁{唐墨}을 ᄀᆞ라 믈의 타고 신 초ᄅᆞᆯ 잠간{暫} 쳐 흰 명지나 비단의 드리면 지튼 지빗치 붉고 프

른 빗츨 ᄯᅴ여 유톄{有體} 소아{騷雅}ᄒᆞ고 향ᄂᆡ가 긔이{奇異}ᄒᆞ니라

타식{駝色} 큰 ᄲᅩᆼ나모 굴근 가지ᄅᆞᆯ1) 그 속의 고기양2)이 블

근 거시 이스니 그것만 ᄯᅡ려 내여 만화3){慢火}로 진히{津} 고으ᄃᆡ 블

을 ᄲᅴ게 말고 달혀 빅번{白礬}을 타 명지나 비단의 다ᄉᆞᆺ 믈

만 진히{津} 드리면 장식{醬色} ᄀᆞᆺ희ᄃᆡ 더 됴ᄒᆞ니라 픗빗나모 겁

질을 벗겨 진히{津} 고아 빅번{白礬} 굴늘 타 됴회예 드리면 션{鮮}

믈들이면 다 푸른색이 된다고 한다.

회색{잿빛}: 품질 좋은 중국산 먹을 갈아 믈에 타고 신 초를 잠깐 쳐 흰 명주나 비단에 들이면 짙은 잿빛이 붉고 푸른

빛을 띠어 품격 있고 풍치 있으며 아담하고 향내가 기이하다.

낙타색{약대빛}: 큰 뽕나무 굵은 가지를 <베면> 그 속에

고갱이가 붉은 것이 있으니, 그것만 때려 내어 만화(慢火)로

진하게 고되, 불을 세게 하지 말고 달여서 백반을 타 명주

나 비단에 다섯 물만 진하게 들이면 장색 같되, 더 좋다.

팥배나무 껍질을 벗겨 진하게 고아 백반 가루를 타 종이에

들이면 샛

1) 다른 책에는 「가지를」 뒤에 「버히면」이 있는데, 이 책에서 빠뜨렸다.

2) 고기양: 고갱이. 「고기양」으로도 나타난다.

3) 만화(慢火): 약하지만 끊이지 않고 꾸준히 타는 불. 문화(文火).

황ᄒᆞ기 치ᄉ빗노ᄂ 졀ᄉᆞ호ᄂ라

황나ᄂ 려우 이나 향웃ᄅ ᄀᆞᆯ 혀 ᄲ려ᄍᄌ의ᄃ

면셧빗라ᄌᆞ호ᄂ라

ᄯ칙법

강시 왈 젼 쳐ᄌ치ᄒ이라 호시나 ᄂ즉 이 ᄒᆞᆫ법

이 ᄌᆞ로 쳥 형호ᄂᄂᄅᆞ 웟ᄯᄀ간의 ᄂ희 ᄉᆞᄅᄅᄌ

ᄲᆞ리라

비간의 ᄂᆞ나 ᄲᆡ금ᄲᆞᆯ 일머 이희 나ᄂ ᄃ이ᄅ 거

황ᄒ기 치ᄌ빗도곤 黃梔子 졀승ᄒ니라 絶勝

황다나 黃茶 고련근1)이나 苦楝根 향유2)를 香薷 달혀 빅뎌포의 드 白苧布

리면 고은 뵈빗과 ᄀᆺ고 금젼화를 金錢花 달혀 쥬황을 드리 朱黃

면 ᄭᅩᆺ빗과 ᄀᆺᄒ니라

搗砧法
도침법

唐詩曰 風便處處砧
당시왈 풍편쳐″침이라 ᄒ야시니 다듬이ᄒᆞ는 법

自古盛行故
이ᄌᆞ고로 셩ᄒᆡᆼᄒᆞᆫ 고로 듕원 中原大緞 대단의ᄂᆞᆫ 희슈 海蔘 플노

緋緞
ᄣᅳᄂᆞ니라 다 빅급3) 白芨 플을 먹이되 남 藍 다듬이ᄂᆞᆫ 더

1) 고련근(苦楝根): 소태나무 뿌리.
2) 향유(香薷): 꿀풀과의 한해살이풀. 높이는 60㎝ 정도이며、잎은 마주나고 달걀 모양으로 톱니가 있다。8~9월에 붉은 자주색 꽃이 수상(穗狀) 화서로 가지 끝에 피고 열매는 수과(瘦果)로 10월에 익는다。
3) 빅급(白芨): 자란(紫蘭) 뿌리를 한방에서 이르는 말。

노랗기가 치자색보다 훨씬 뛰어나다。

누런빛이 나도록 말린 찻잎이나 소태나무 뿌리나 향유를
달여 흰 모시에 들이면 고운 베 빛과 같고 금전화(金錢花)를
달여 주황을 들이면 꽃빛과 같다。

도침법(다듬이질하는 법)

당시(唐詩)에 이르기를、『풍편쳐쳐침(風便處處砧、바람결에
들리나니 곳곳마다 다듬이질하는 소리로다)』이라 하였으니 다듬이
질하는 법이 자고로 성행하는 까닭으로 중원의 대단(大緞)에
는 해삼 풀로 짠다。

비단에는 다 백급(자란 뿌리) 풀을 먹이되、쪽 다듬이는 더

옥 빅급이 아닌죽 빗나디 못ᄒᆞᄂᆞ니라

진홍 다듬기ᄂᆞᆫ 빅급의 아교 믈을 섯거 먹이고 방

쵸¹⁾로 치면 빗치 샹ᄒᆞ니 ᄇᆞᆲ아 무수이 다듬아 슬이

오르고 믈긔 거의 마른 후 홍독개ᄅᆞᆯ 올녀 다듬ᄂᆞ니

라 무명과 모시ᄂᆞᆫ 닛²⁾ 담갓던 진홍 누르미믈³⁾을

플의 잠간 치고 오미ᄌᆞ 국의 플을 연지 섯거 기야 먹

여야 당믈 ᄀᆞᆺ고 프른빗치 업ᄂᆞ니 ᄇᆞᆲ아 다듬기ᄅᆞᆯ 비

단 다듬ᄂᆞᆫ 법과 ᄀᆞᆺ치 ᄒᆞ고 플을 너모 세게 아니ᄒᆞᄂᆞ니라

ᄌᆞ뎍 다듬이ᄂᆞᆫ 플을 ᄡᆞᆯ믈만치 기야 체의 바타 고로

1) 방쵸(棒鎚): 방추。 빨랫방망이。

2) 닛: 잇。 홍화(紅花)。

3) 누르미믈: 누르미물。 황즙(黃汁)。 밑거리 들이는 물。

욱 백급이 아니면 빛나지 못한다。

진홍 다듬기는 백급에 아교 물을 섞어 먹이고 빨랫방망이

로 치면 빛이 상하니 밟아 무수히 다듬어 살이 오르고 물기

가 거의 마른 후 홍두깨를 올려 다듬는다。 무명과 모시는

잇을 담갔던 진한 누르미물을 풀에 잠깐 치고 오미자 국에

풀을 연지 섞어 개어 먹여야 중국산 물건 같고 푸른빛이 없

으니、 밟아 다듬기를 비단 다듬는 법같이 하고 풀을 너무

세게 하지 않는다。

자주 다듬이질은 풀을 뜨물만큼 개어 체에 밭아 고루

로쳐썻ᄃ여슈슈이ᄆ쳐ᄒᆞᆯ거ᄎᆞᄒᆞ거ᄃᆞ가쳐ᄒᆞ것

라보의쌰ᄭᆞᄅᆞᄉᆞᆯ회ᄂ신이ᄂ듸이ᄀᆞᆯᄃᄇᆞ니가

죠ᄅᆞ쪄보아가며ᄂᆞ쳐정되ᄅᆞ밥아반건ᄒᆞ거ᄅᆞ

ᄒᆞᆼ듁개의ᄋᆞᆯ며밀어가며밥ᄂᆞᆯᄋᆞ며ᄉᆞᆯ이ᄋᆞᆯ다

밥ᄂᄒᆞᄅᆞ옷ᄃ라

욱식의빅곰ᄋᆞᄅᆞ나ᄃᆞᆯᄋᆞ히아ᄡᆞᆯᄃᆞ먹이니말

ᄅᆞ밥의ᄡᆞᆯᄒᆞᄌᆞᆯ정히ᄢᆞᆯ고하이ᄉᆞᆯ이ᄉᆞ쳐나ᄒᆞ

죡이밥ᄂ듸이ᄌᆞ쳣ᄉᆞ거ᄃᆞ잔간거ᄲᆞᄒᆞ야나ᄂᆞᆯᄋᆞ며

죡결지ᄅ량ᄋᆞᆯᄒᆞᆷ기ᄂᆞ가ᄲᆞᆯᄒᆞ회간나ᄃᆞ이ᄉᆞᆯ

로1) 쳐 ᄲᅵ내여 무수이(無數) 부쳐 믈 거득"ᄒ거든 가 혀 헝것 과 보의 ᄲᅡ 노코 늘근 휘2)나 신이나 신고 믿이 굴너 ᄇᆞᆲ다가 즈로 펴 보아 가며 고쳐 가 혀 젼(前)듸로 ᄇᆞᆲ아 반건(半乾)ᄒ거든 홍독개의 올녀 밀어 가며 ᄇᆞᆲ아 다듬으면 슬이 올나 반"ᄒ고 고으니라

옥식(玉色)은 빅급(白芨)으로 다듬으ᄃᆡ 아모 플도 먹이디 말 고 밤의 됴흔 싸흘 졍(淨)히 ᄡᅳᆯ고 펴 노하 이슬이나 서리나 흡(洽) 죡(足)이 바다 미이 저젓거든 잠간 거풍(擧風)ᄒ야 다듬으면 슈결(秀潔)지고 광윤(光潤)ᄒ기 각별(各別)ᄒ니 원간3) 다듬이ᄒᆫ

고루 쳐 ᄧᅡ내어 무수히 부쳐 믈 꺼덕꺼덕하거든 가를 잡아당 겨 헝겊과 보에 싸 놓고 낡은 화(靴)나 신이나 신고 매우 굴 러 ᄇᆞᆲ다가 자주 펴 보아 가며 다시 가를 잡아당겨 먼저대로 ᄇᆞᆲ아 반쯤 마르거든 홍두깨에 올려 밀어 가며 ᄇᆞᆲ아 다듬으면 살이 올라 반반하고 곱다.

옥색은 백급으로 다듬되, 아무 플도 먹이지 말고 밤에 좋 은 땅을 깨끗이 쓸고 펴 놓아 이슬이나 서리나 흡족히 반아 매우 젖으면, 잠깐 바람을 쐬어 다듬으면 빼어나게 깨끗해 지고 윤이 나는 것이 각별하니, 원래 다듬이질한

1) 고로로: 「고로」 또는 「고로고로」에서 「고」를 ᄲᅡᄯᅳᆯ였거나 「고로」라 고 적을 것을 행이 바뀌면서 「로」를 거듭 적었다.
2) 휘: 목 있는 신。 화(靴)。
3) 원간: 「처음」의 옛말。 이곳에서는 「원래、본디」의 뜻이다。

거슬 이 바나 치오치 뗜 ᄒᆞ우라

복파는 셩토란 을ᄅᆞᆯ 아즙을 먹며 가ᄂᆞᆫ이뗜

우라

야 쳥은 아 쓸을 먹이ᄒᆞ라

힝뗜지 계란 빅쳥을 ᄎᆞ비 ᄒᆞ리의 씻거 먹

이뗜 음기 계챤 검질 굿ᄒᆞ우라 수뗜 희ᄉᆞ를 먹

일 ᄌᆞᆨ빅뗜ᄉᆞ로 ᄢᅵ어 씻거 먹이 뗜 쓸을 ᄶᅵᄒᆞᆼᄊᆞᄇᆞᆨ두

침을 지우라 ᄉᆞ시두어번 재가느로 씻게ᄅᆞ 빅뗜ᄉᆞ로 ᄇᆞ말을

거슬 이슬 바다 치오치면[1] 고으니라

보라는 싱토란(土卵)을 굴아 그 즙(汁)을 먹여 다듬으면 고

으니라

야청(靑)은 아교(阿膠)플을 먹이느니라

흰 명지는 계란(鷄卵) 빅쳥을 슈비(水飛)한[2] 무리의 섯거 먹

이면 곱기 계란(鷄卵) 겁질 굿흐니라　무명의는 플 먹

일 적 빅면(白麪) 그른 뿌어 섯거 먹이면 플 셴 듕(中)도 보

랍고 윤(潤)지느니라

모시 두어 번재 다듬는 쯧게는 빅면(白麪) 그르나 녹말(綠末)을

것을 이슬 받아 차게 하면 곱다.

보라는 생토란을 갈아 그 즙을 먹여 다듬으면 곱다.

야청은 아교풀을 먹인다.

흰 명주는 달걀 흰자위를 물에 넣고 휘저어 잡물을 없앤

무리에 섞어 먹이면 곱기가 달걀 껍데기 같다.

무명에는 풀 먹일 적에 메밀가루 쑤어 섞어 먹이면 풀이

센 가운데도 부드럽고 윤이 난다.

모시 두어 번째 다듬는 뜯게는 메밀가루나 녹말을

1) 치오치면: 채우면. 차게 하면.

2) 슈비(水飛)호: 수비한. 곡식의 가루나 그릇을 만드는 흙 따위를 물속에 넣

고 휘저어 잡물을 없앤다.

머여 나믈이편을지ㄷ믈이쳐ᄂ아라

최의 법

쵀의 ᄒ기ᄅ 믈라ᄍ아ᄋᄣᆯ어 히 아면 겸쳥되

ᄯᆺᄒ언ᄯᄯᆯ어 의 왈 강한이 과지 오ᄶ 앙이ᄯᆯ지

라 ᄒᄂ아라

ᄯ햐오신 우이ᄋᆯ 쳐뼈라 아 쳐띵ᄒᄂᄯ곽ᄋ슬편

ᄉ 의 ᄯᆯ 편 상처 아 ᄒᆯᄂᄋ 가 ᄎᄯᄯᆯ라 ㄷᄍ아ᄒ

ᄯᆯ의 ᄯᆯ 면 써 뼯ᄀ지 ㅂ 옥셕ᄋᆯ 뼯게 ᄒᄋᆯ 편ᅀᄃ

ᄯᆯ의 ᄉᆯ 싀편 벼ᄒ아ᄀᄂ지 ㅂ ᄯᄯ 언 ᄀ체 의 ᄯᆯ면

먹여 다듬으면 윤지고 플이 셔ᄂᆞ니라

셰의법

셰의ᄒᆞ기는 뮈믈과 조흔 풀 우히 아니면 결졍티 못ᄒᆞᄂᆞ고 고어의 왈 강한이탁지오 츄양이폭지라1) ᄒᆞᄂᆞ니라

대홍2)은 신 국을 쳐 새`라야 션명ᄒᆞ고 ᄌᆞ덕은 쇼변 슈의 셜면 샹치 아니ᄒᆞ고 남은 녹두 믈과 두포 슘 믈3)의 셜면 새롭고 지튼 옥식을 열게 ᄒᆞ랴면 무리 믈4)의 슬므면 연흥야디고 지튼 초록은 쉰 초의 셜면

먹여 다듬으면 윤이 나고 풀이 선다.

세의법(빨래하는 법)

빨래하기는 산골 물과 좋은 풀 위가 아니면 깨끗하지 못한 까닭으로 옛말에 이르기를, 『강한이탁지(江漢以濯之), 장강과 한수로 씻고』요, 추양이폭지(秋陽以暴之), 가을볕에 쬐어 말린 다』라 한다.

다홍은 신 국을 쳐 빨아야 선명하고 자주는 오줌에 빨면 상하지 않고 쪽은 녹두 물과 두부 순물에 빨면 새롭고 짙은 옥색을 엷게 하려면 무리 물에 삶으면 부드러워지고 짙은 초 록은 신 초에 빨면

1) 강한이탁지(江漢以濯之)오 츄양이폭지(秋陽以暴之)라: 『맹자(孟子)』 등문공 장구상(滕文公章句上)에 나오는 말이다. 장강과 한수와 같이 많은 물로 씻 고, 강한 가을볕으로 말린다.
2) 대홍(大紅): 「다홍」의 원말.
3) 숨믈: 순물. 순두부를 누를 때에, 순두부가 엉기면서 나오는 누르스름한 물.
4) 무리믈: 무리. 물에 불린 쌀을 물과 함께 맷돌에 간 후에 체에 밭쳐 가라앉힌 앙금.

여러 가지 섯거 슬 의 ᄲᅳᆯ 면 빗나ᄂ 셩 뵈ᄂ 블

ᄋ비 ᄅᆯ라 ᄒᆞ야 가지로 슬ᄯᅵ면 빅셩 ᄎᆞ거ᄅ 간 슥ᄉᆞᆯᄃᆞ

ᄉᆞᆯ 슥ᄇᆞ ᄒᆞᇰᄃᆡᄲᅳᆯ이면 희 여ᄀᆞ오갓 하슬라리 화

셩ᄉᆞ ᄋᆞᄯᅳᆯ ᄉᆞ지ᄂ어ᄲᅳᆯ면지 먹 이ᄇᆞ거ᄉᆞᆯ 옥ᄉᆞᆯᄲᅳᆯ

의 ᄀᆞ야 ᄲᅳ나ᄂᄀᆞᄀᆞ거ᄇᆞᄲᅳᆯ면 먹으라ᄒᆞ가지ᄲᅳᆯ 거어간

슥ᄀᆞ거 ᄋᆞᄅᆞ먹ᄋᆞ ᄒᆡ이 ᄋᆞᆯ ᄺᅬᆷ어 ᄉᆞ지간ᄃᆡ ᄲᅳᄀᆞᄲᅳᆯ방

나로 지ᄂ먹 회ᄉᆞᄇᆞ거ᄉᆞᆯ 방ᄂᄉᆞᄀᆞᄲᅳᆯ 평ᄲᅳᆯ 면 지ᄂᄃᆞ

ᄉᆞᄇᆞ거ᄍᆞᄋᆞᆯ ᄲᅥ어ᄀᆞ온ᄀᆞᄃᆞᄅᆞᄲᅳᆯ ᄲᅛᅵ ᄲᅳᄀᆞ

여터디고 조식(皁色)은 치즈 믈의 셜면 빗나고 싱븨는 블

근 비름과 한가지로 슬므면 빅뎌포(白苧布) ㄱ고 단목(丹木) 믈든

거슨 뉴황(硫黃) 내를 뽀이면 희여디고 온갓 약(藥)믈과 괴화(槐花)

믈 무든 거슨 오미(烏梅) 달힌 믈의 셜면 지고 고약(膏藥) 무든 ᄃᆞᆫ

싱무오를 문질너 쎨면 지고 먹 므든 거슨 우슬(牛膝) 글눈 믈

의 기야 발나 ᄆᆞᆯ르거든 쎨면 먹과 한가지로 쎠러디고

무던디 오랜 먹은 힝인(杏仁)을 씹어 문지르고 대쵸를 발

나도 지고 머리 ᄢᆡ 무든 거슬 염슈(鹽水)를 ᄭᅳᆯ혀 쎨면 지고 피

무든 거슨 죽(粥)을 뿌어 더운 김을 뽀여 쇠쎄 튼 ᄌᆡ를 노하

1) 조식(皁色): 조색. 곱지 아니한 검은 빛깔.
2) 우슬(牛膝): 쇠무릎. 비름과의 여러해살이풀.

엷어지고, 조색(곱지 않은 검은색)은 치자 믈에 빨면 빗나고,

생베는 붉은 비름과 한가지로 삶으면 흰모시 같고, 단목(丹

木) 믈든 것은 유황 내를 쏘이면 희어지고, 온갖 약믈과 회

화나무 믈 무든 것은 오매(烏梅) 달인 믈에 빨면 지고 고약 문

은 데는 생무를 문질러 빨면 지고, 먹 무든 것은 쇠무릎가

루를 믈에 개어 발라 마르거든 쎨면 먹과 한가지로 떨어지

고, 무든 지 오랜 먹은 살구씨를 씹어 문지르고 대추를 발라

도 지고, 머리 ᄢᆡ 무든 것을 소금물을 끓여 빨면 지고, 피

무든 것은 죽을 쑤어 더운 김을 쏘여 쇠뼈 탄 재를 놓아

솰면 지고 담빗진 무든 듸ᄂᆞᆫ 복셩화 닙흘 찌허

문지르고 닝슈^{冷水}의 솰면 업고 기름과 먹 흔가지로

무든 거슨 반하1) ᄀᆞᄅᆞ 오적어^{烏賊魚} 쎄ᄀᆞᄅᆞ 빅번^{白礬} 등분^{等分} 위말^{爲末}

ᄒᆞ야 세졍^{洗淨}ᄒᆞ고 대션^{大蒜}〈마늘〉을 찌허 문지르고 ᄒᆡᆼ인^{杏仁}과 대

조^棗를 문질너도 지고 녀름옷시 곰팡 슨 듸ᄂᆞᆫ 은ᄒᆡᆼ즙^{銀杏汁}

과 마늘즙이 지고 동과즙^{冬瓜汁}의 둠가 솰면 업고 어룽진

곰팡은 길경^{桔梗} 둠근 믈의 솰면 지고 침슈^{浸水}ᄒᆞ야 곰팡

슨 듸ᄂᆞᆫ 무오즙의 솰면 지고 기름 무든 거슨 활셕2)^{滑石}이나

히 처음 빗최ᄂᆞᆫ 동벽토^{東壁土}나 셰말^{細末}ᄒᆞ야 노코 됴희를 덥

빨면 지고、 담뱃진 묻은 데는 복숭아 잎을 찧어 문지르고

찬물에 빨면 없어지고、 기름과 먹 한가지로 묻은 것은 끼무

릇 가루、 오징어 뼛가루、 백반을 등분으로 가루 만들어 깨

끗이 씻고、 대산〈마늘〉을 찧어 문지르고 살구씨와 대추를 문

질러도 지고、 여름옷에 곰팡이 슨 데는 은행즙과 마늘즙이

지고、 동과즙에 담가 빨면 없어지고、 어룽진 곰팡이는 도

라지 담근 물에 빨면 지고、 물이 스며 곰팡이 슨 데는 무즙

에 빨면 지고、 기름 묻은 것은 활석이나 해가 처음 비치는

동쪽 벽의 흙이나 가루로 만들어 놓고 종이를 덮

1) 반하(半夏): 끼무릇。 천남성과의 여러해살이풀。
2) 활석(滑石): 마그네슘으로 이루어진 규산염 광물。 단사 졍계 또는 사방 졍계에 속하며 흰색、 녹색、 회색 따위를 띤다。 가장 부드러운 광물의 하나로 전기 절연재、 도료、 도자기、 제지、 내화(耐火)·보온재 따위로 쓰인다。

고 위두로 달히면 痕迹이 업고 全혀 무든 거슨 무오

슬믄 믈의 셜면 지고 누른 믈 무든 거슨 生薑汁을 문

지ᄅᆞ고 믈의 셜면 지고 오시 ᄡᅢ 아니 지ᄂᆞᆫ 거슨 土卵 슬믄

汁의 셜면 희고 淨키 옥 ᄀᆞᆺ고 菖蒲 흰 ᄲᅮᆯ희ᄅᆞᆯ 쇠칼

노 말고 銅刀나 竹刀로 얇게 졈여 셔건1) 作末ᄒᆞ야 믈

그릇 속의 녀허 저흔 後째 무든 옷슬 녀허 그 ᄀᆞᄂᆞᆯ

셰혀2) 가며 셜면 潔淨ᄒᆞ야 痕迹이 업고 콩각

지 ᄌᆞᆷ믈도 ᄆᆞᆨ은 ᄣᅢ가 잘 지ᄂᆞ니라

衣帛不蟲法
의빅블튱법

고 다리미로 다리면 흔적이 없어지고, 온통 무든 것은 무오

삶은 물에 빨면 지고, 누런 물 무든 것은 생강즙을 문지르

고 물에 빨면 지고, 옷의 때가 안 지는 것은 토란 삶은 즙

에 빨면 희고 깨끗하기가 옥 같고, 창포 흰 뿌리를 쇠칼로

말고 구리칼이나 대칼로 얇게 저며 볕에 쬐어 말려 가루로

만들어 물그릇 속에 넣어 저은 후, 때 무든 옷을 넣어 그

가루를 뿌려 가며 빨면 깨끗하여 흔적이 없고, 콩깍지 잿물

도 묵은 때가 잘 진다.

의백불충법(옷과 비단에 좀 슬지 않게 하는 법)

1) 셔건(曬乾): 쇄건. 볕에 쬐어 말림.
2) 셰혀: 뿌려. [셰다]는 [뿌리다]의 충청 방언으로 남아 있다.

당만어{長鰻魚}{빙암댱어} 쎠 ㅁㄹㄴ 거슬 의농 속의 녀ᄒ면 좀이

근쳐의 잇디 못ᄒ고 단오일{端午日} 와거엽{상치닙}을 ᄯ 물뇌

여 궤와 샹즈의 녀ᄒ면 좀이 업고 운ᄃ1){평지} ㅁㄹㄴ 거슬 궤

의 녀커나 슬나 그 내를 ᄡ이면 좀이 아니 먹으니 셔화{書畫}

의도 이 법{法}을 ᄡ고 피믈{皮物}과 모의를 한식{寒食} 젼 ᄀㅁ초면

좀이 아니 나고 칠셕일{七夕日} 볏히 졈화{點火}ᄒ면 좀이 업고

뿍과 화쵸{花椒}2)를 ᄉ이예 녀허도 블통{不蟲}ᄒᄂ니라

쵸피{貂皮} 셔피{鼠皮類} 뉴는 대나 반″ᄒᆫ 막대로 경″{輕輕}이 무수{無數}

털을 두ᄃ려 볏 뵈기를 ᄌ로 ᄒ여야 터럭이 ᄲ져

1) 운ᄃ{蘘薹}: 운대. 평지. 유채{油菜}.

2) 화쵸{花椒}: 화초. 산초나무의 열매.

댱만어{뱀장어} 뼈 마른 것을 옷농 속에 넣으면 좀이 근처

에 있지 못하고, 단옷날 와거엽{상추 잎}을 따서 말리어 궤

와 상자에 넣으면 좀이 없고, 운대{평지} 마른 것을 궤에 넣

거나 살라 그 내를 쏘이면 좀이 아니 먹으니 서화{書畫}에도

이 방법을 쓰고, 가죽 제품과 털옷을 한식 전에 넣어 보관

하면 좀이 아니 나고, 칠석날 볕에 쬐면 좀이 없고, 쑥과

화초를 사이에 넣어도 좀이 슬지 않는다.

담비 가죽, 쥐 가죽 부류는 가는 대나무나 반반한 막대로

살살 무수히 털을 두드려 볕 뵈기를 자주 하여야 터럭이 빠져

상후나 아후도독려나 아우며비록스로 졍

화호야도쇽를 너니며 들이번니라

슌방

후나흥의슌방도챤

쳑난뻐 돌에로 쓰돌셔부 연졍어먹 쥭거드졍이변감

쥭돌흉 쩍 쩨되쩨식 인셔거 쳑가각 길산

젼앙군 감쵝 쥭봉스 둑강 윈명샹화 졍안 향산 향

충졍은군 도스쳐 캴졀 쩨스봉 의ㄷ 빵보고인즁시

쳥은거스 갈밧툭 명효스 등쳐 쳥되쩨 병퇴

상ᄒᆞ디 아니ᄒᆞᄂᆞ니 두드리디 아니면 비록 ᄌᆞ로 졈(點)

화ᄒᆞ야도 뇨슈1)〔潦水〕를 디내면 털이 ᄲᅢ디ᄂᆞ니라

문방(文房)

송(宋) 님홍(林洪)의 문방도찬(文房圖贊)

석단명(石端明){벼로돌} 모듕셔(毛中書){붓} 연졍언(燕正言){먹}
슈듕승(水中丞){연젹} 졔ᄃᆡ졔(楮待制){시튝} 인셔긔(印書記){도셔} 셕가각(石架閣){필산}
겸양군4)(兼讓軍){책갑} 슈봉ᄉᆞ5)(簡竹){간듁} 원명샹좌(圓明上座){안경} 향산노인(香山老人){향노}
풍셩은군(豊城隱君){보검} 도ᄉᆞ셔6)(刀史書){척 도련 칼} 졔ᄉᆞ봉(齊司封){ᄀᆞ이} ᄲᅡᆼ보노인7)(雙圃老人){궁시}
쳥음거ᄉᆞ(淸音居士){거믄고} 난하션긱8)(爛柯仙客){바독판} 명쇼ᄉᆞ9)(明詔使){셔등} 평ᄃᆡ졔(平待制){병}
풍(風)

1) 뇨슈(潦水):: 요수。 장마。
2) 연졍어(燕正言):: 「연졍언」을 잘못 적었다。
3) 죡검졍(朱檢正):: 「쥬검졍」을 잘못 적었다。
4) 겸양군(兼讓軍):: 원문에는 「염호군(廉護軍)」으로 되어 있다。
5) 슈봉ᄉᆞ(水奉使):: 원문에는 「목봉사(木奉使)」로 되어 있다。
6) 도ᄉᆞ셔(刀史書):: 원문에는 「조리서(刁吏書)」로 되어 있다。
7) ᄲᅡᆼ보노인(雙圃老人):: 쌍포노인。 원문에는 「矍圃老人(확포노인)」으로 되어 있다。
8) 난하션긱(爛柯仙客):: 「圃」의 독음을 「甫」와 같은 것으로 착각하였다。
9) 명쇼ᄉᆞ(明詔使):: 원문에는 「명조사(明詔使)」로 되어 있다。 「詔」의 독음을 「쇼」로 착각하였다。

상하지 않으니, 두드리지 않으면 비록 자주 볕에 쬐어도 장

마를 지내면 털이 빠진다。

문방(文房)

송(宋) 임홍(林洪)의 문방도찬(文房圖贊)

석단명(石端明){벼룻돌} 모중서(毛中書){붓} 연정언(燕正言){먹}
수중승(水中丞){연적} 저대제(楮待制){시축} 인서기(印書記){도서} 석가각(石架閣){필산}
염호군(廉護軍){책갑} 목봉사(木奉使){간죽} 원명상좌(圓明上座){안경} 향산노인(香山老人){향로}
풍성은군(豊城隱君){보검} 조리서(刁吏書){책 도련 칼} 제사봉(齊司封){가위} 확포노인(矍圃老人){궁시}
청음거사(淸音居士){거문고} 난가선객(爛柯仙客){바독판} 명조사(明詔使){서등} 평대제(平待制){병풍}

옹희ᄌ목 그 각 ᄒ 비둘 니동린쳥 방 니ᄀᄌ 졍반

옥쳥 쳐심 뼈를ᄃ은동 원간 쳬병이 긔ᄅ를이오아ᄉ나

쳥난 쳑ᄀ들 알ᄋ라 각 산 쳑 병의 회ᄒ나라 둘 ᄋ회

ᄌ쳑ᄀ쳥ᄉ ᄀ날ᄂᄂ 쳑편이 ᄀ을ᄉ릭 ᄃ못ᄉᄒ

은ᄀ를 ᄃ지ᄉ를ᄂ을 먹이면 복ᄋᄉ못ᄒ나라 먹

ᄀ랏ᄀ 오리 편 속히 ᄃ동ᄉ하야 ᄉ강이 ᄋᄆᄉ

연밥ᄒ과 히ᄉ이ᄅᄉᄃ 엇나 가ᄉ지ᄀ 편 나무

은 먹이어ᄇᄅᄉ 각ᄋ를 ᄌ쵀ᄉ 화의 쳐ᄋ를이ᄋᄉ로

용퇴노부{칙솔} 고각흑{듁고비} 니통긱1){송곳} 방딕자2){전반}

유쳔션싱3){쥬찬긔}

벼로돌은 듕원 단쥐 연이 귀품이오 아국 남포4)

청난셕{돌 슈알5)이라} 곽산 치셕연의 최승ᄒᆞ니라 돌 우희

쥬셕 쳠즈로 눌너 그림 그리면 이금으로 그린 듯ᄒᆞ고

음극흔 딕 슛돌 ᄀᆞ 믈 먹이면 분 메온 듯ᄒᆞ니라 먹

ᄀᆞ란 디 오ᄅᆡ면 춘하는 동곤ᄒᆞ야6) 믁광이 업ᄉᆞ니

년밤7) ᄲᆡ헌 송이를 두엇다가 문지르면 믈나 믁

은 먹이 업고 조각8) 믈노 ᄲᅵᄉᆞ라 확의 친 믈이 ᄆᆞ른

1) 니통긱(利通直): 원문에 [利通直]으로 되어 있는 것으로 미루어 [긱]은 [딕]을 잘못 보고 베껴 적은 것이다.

2) 방딕자(方直字): 원문에는 [方正字]로 되어 있다.

3) 유쳔셩싱(玉川先生): [옥쳔션싱]을 잘못 적었다.

4) 남포(藍浦): 충청남도 보령시 남포면. 이곳에서 나는 남포석을 벼룻돌의 으뜸으로 친다.

5) 슈알: [속알]을 잘못 적었다.

6) 동곤ᄒᆞ야: 다른 사본에는 [증곤]으로 적혀 있고, 『임원십육지(林園十六志)』에 [蒸濕]으로 나와 있어, [무덥고 습하여]라는 뜻으로 볼 수 있다.

7) 년밤: 다른 사본을 참조하면, [년밥]을 잘못 적은 것이다.

8) 조각(皂角): 쥐엄나무 열매 껍데기.

용퇴노부(勇退老夫){칙솔} 고각학(高閣學){듁고비} 이통직(利通
直){송곳} 방직자(方直字){전반}

옥쳔선생(玉川先生){주찬기(酒饌器)}

벼룻돌은 중원 단주(端州) 벼루가 귀품이요, 우리나라 남
포(藍浦) 청란석{돌 속알이다}이 곽산(郭山) 채석 벼루보다 훨씬
낫다. 돌 위에 주석 첨자로 눌러 그림 그리면 이금(아교 금
박 가루)으로 그린 듯하고 음각한 데 숫돌 간 물을 먹이면 분
을 메운 듯하다. 먹 간 지 오래면 봄여름은 무덥고 습하여
먹빛이 없으니 연밥 뺀 송이를 두었다가 문지르면 말라 묵은
먹이 없어지고 쥐엄나무 열매 껍데기 물로 씻어라. 확에 친
물이 마르

편두쳥이샹ᄒ나니 날마다 쳥ᄌ를를ᄀ국한외

벼르를이어거ᄂ버를엇마르거를ᄎ가득편어

아나평활산방춘쳥이어라

머으ᄡ라가지르르편희쪼뫼ᄇᄃ심ᄲᆷ셕

회ᄉ거표치ᄎ여허ᄇ면심여니라

남티쥭검질를구를를편긔룽쳑잇ᄉ비조

각를구를ᄌ머으를편기르를구ᄂᄇᄡ희ᄇᄃ글시를

쓰ᄂ다

쳬ᄌ법 글시가져오ᄂ법 부졀

면 돌셩이 샹ᄒᆞ니 날마다 쳥슈(淸水)를 ᄀᆞᆯ고 극한(極寒)의

벼로믈이 얼거든 버들 곳 마른 거슬 ᄌᆞᆷ가 두면 어디

아니〃명왈(名曰) 문방츈풍이니라

먹은 쑥과 ᄒᆞᆫ가지로 두면 희포 되여도 새롭고 셕(石)

회(灰)예 무더 표치1)(豹皮) 쥼치예 녀허 두면 됴ᄒᆞ니라

납ᄆᆡ슈(臘梅樹) 겁질 ᄃᆞᆷ근 믈노 믁(墨)을 ᄀᆞᆯ면 광치(光彩) 잇고 비

조 각(角) ᄃᆞᆷ근 믈노 먹을 ᄀᆞᆯ면 기름 무든 됴ᄒᆡ예도 글시를

쓰ᄂᆞ니라

취ᄌᆞ법(取字法) {글시 가져오는 법(法)}{셜부(說郛)}

면 돌의 성질이 샹하니 날마다 맑은 물로 갈고, 심한 추위

에 벼룻물이 얼거든 버들 꽃 마른 것을 잠가 두면 얼지 아니

하니, 이름하여 「문방춘풍(文房春風)」이다.

먹은 쑥과 한가지로 두면 해포 되어도 새롭고 석회에 묻어

표범 가죽 주머니에 넣어 두면 좋다.

음력 선달에 꽃이 피는 매화 껍질 담근 물로 먹을 갈면 광

채가 있고 통통한 쥐엄나무 열매 껍데기 담근 물로 먹을 갈

면 기름 묻은 종이에도 글씨를 쓴다.

취자법(取字法){글씨 가져오는 법}{『설부(說郛)』}

1) 표치(豹皮):: 「표피」를 잘못 적었다.

망사 화분 ᄲᅮᆯ ᄉᆞ젹흐 밀라승 빅젹지

상의회 각동문쳬 말ᄒᆞᆯ ᄉᆞ젹을젼을 젹신ᄒᆞ

의 이약을 ᄯᅩᆯ ᄲᅧ위ᄃᆞᆯ ᄂᆞᆯ히면 ᄉᆞ근ᄉᆞᆺ마라ᄒᆞᆯ젹

지ᄀᆞ라

ᄂᆞ이이머ᄒᆡᆫ설기를 ᄎᆞ졍라ᄲᅧ을을 ᄯᆞ렴

을일쏫기ᄀᆞᆯ여ᄎᆞᆯᄉᆞ샤라승의쳐의앗의ᄲᅵ기를

역ᄎᆞᆯ이을되봇ᄉᆞ유기ᄂᆞᆫᄃᆞᄲᆡᆫᄒᆞᆼᄇᆞᆼ화를웃

ᄒᆞ이와ᄒᆞ라벙ᄒᆞ시ᄲᅦ진회쳬ᄂᆞᆼ이라ᄒᆞᆺ이ᄒᆞ

ᄀᆞᄒᆞᄎᆡᆯ을 ᄲᅵ를이ᄒᆡ이미라ᄒᆞᄲᅧᆺᄉᆞᄒᆞ라

망사1) 와분 농골 목적초 밀타승 빅셕지2)

상시회 각등분 셰말3)호고 먼져 글즈를 적신 후

의 이 약 글를 쑤려 위두로 달히면 므르는 곳마다 써러

지ᄂ니라

고인이 먹 민들기를 숑졍과 숑연으로 호는 고로 먹

을 일큿기를 흑숑ᄉ쟈라 호고 의셔의 약의 쓰기를

역 숑묵이로디 본국은 기름내로 민ᄃ니 명왈 유

믁이라 동파 영믁시예 진치취낙낭4)이라 쓰이 동

국 믁 지료를 보비로이 넉이미라 호엿ᄂ니라

1) 망사(硇砂): 염화암모늄을 약학에서 이르는 말. = 노사. 『셜부』 원문에는 「礵砂」로 나와 있다. 「礵」의 본음은 「뇨」와 「강」 두 가지인데, 염화암모늄을 뜻할 때는 「뇨」로서 「礵」와 음과 뜻이 같다. 즉, 「礵砂(뇨사)」이다. 그런데 「礵」의 한자음에 「로(노)」가 더 있어서 우리말에서 「礵砂」는 「노사」로 적는다. 「礵」는 「뇨」의 용례가 고전 문헌에 보이지 않는 것으로 미루어, 「망사」는 「硇砂」의 「硇」을 「礵」 자로 착각한 것일 수도 있다.

2) 빅셕지(白石脂): 백색의 지방 광택을 나타내는 점토. 색이 희고 가늘면서 미끄럽고 흡수력이 강하다.

3) 셰말(細末): 곱게 가루를 빻음.

4) 진치취낙낭(珍材取樂浪): 다른 사본에는 「천」가 「진」로 되어 있다. 『지봉유셜(芝峯類說)』에 「珍材取樂浪(진재취낙랑)」으로 나와 있다.

망사, 와분, 용골, 목적초, 밀타승, 백석지, 상시회
를 각각 똑같은 양으로 가루로 빻고 먼저 글자를 적신 후에
이 약 가루를 뿌려 다리미로 다리면 마르는 곳마다 떨어진
다.

옛사람이 먹 만들기를 송진과 소나무 태운 그을음으로 하
는 까닭으로 먹을 흑송사자(黑松使者)라 일컫고, 의서에, 약
에 쓰는 것 또한 송묵(松墨)이라고 했는데, 우리나라는 기름
내로 만드니 유묵(油墨)이라고 이름한다. 소동파의 영묵시
(詠墨詩)에 『진재취낙랑(珍材取樂浪, 진귀한 재료를 낙랑에서 얻는
다)』이라고 한 뜻이 우리나라 먹 재료를 보배로이 여기는
것이라고 하였다.

동슉머으쌕ㄹ되녀ㅈ슐쌔슐ㅅㄹ에ㅎㆍ외복이온심명ㅎㆍㆁ

강ㅊ은ㅅ슐ㅅ러쌔ㅎㅇ외복이온심명ㅎㆍㆁ

을ㅃ라ㅎㄴㆍ라

이육법 이쥭ㅂ란법

향육의ㅉ각을사ㄱ야안히ㅂ가날ㅎㆍ식며니
은ㅃ라슐가지로쩨슐회함ㅎㆍ아온ㅉ글ㄹ을
ㅂㅂ긔로회슐ㅎㆍ야곰쥭ㅁㄴ의며ㄹ사ㄱ나옥ㄱ긔
ㄴ아ㅅ이을이되거든슐벙시되쩌긔ㅋㄹㅇㅈ고
ㄹ솔ㅎㅣㅅ라ㄴ을ㅇ오려ㅂ긔ㄹㅅ이ㅠㅉ거ㅂㅅ갓

동국(東國) 먹은 새로 믄든 거슬 취(取)흐고 믁으면 블용(不用)이나

당믁(唐墨)은 믁을스록 됴흐니 위부인(衛夫人)1)은 십년(十年) 믁은 믁

을 됴타 흐니라

인유법(印油法){인쥬 믄드는 법}

향유(香油)의 조각을 사긔(砂器) 안히 담가 달힌 후(後) 식여 닉

은 쑥과 흔가지로 졔(劑)를 화합(和合)흐야 은쥬(銀朱)를 더흐디

붉기로 위흔(爲限)흐야 깁 주머니의 녀코 사긔나 유긔(玉器)2)예

담아 수일(數日)이 되거든 흔 번(番)식 뒤져기고 구리나 놋그

릇슨 쩌리느니라 날이 오래여 기름이 므르거든 다시

우리나라 먹은 새로 만든 것을 취하고 묵으면 쓰지 않으
나, 중국산 먹은 묵을수록 좋으니 위부인(衛夫人)은 10년
묵은 먹을 좋다고 하였다.

인유법(印油法){인주 만드는 법}

향유의 조각을 사기 안에 담가 달인 후 식혀 익은 쑥과 한
가지로 제(劑)를 섞어 은주를 더하되, 붉은 것을 한계로 삼
아 비단 주머니에 넣고 사기나 옥그릇에 담아 두어 날이 되
거든 한 번씩 뒤적이고 구리나 놋그릇은 꺼린다. 날이 오래
되어 기름이 마르거든 다시

1) 위부인(衛夫人): 위삭(衛鑠, 272~349). 자는 무의(茂漪). 진(晉)
나라의 서예가. 종요(鍾繇)에게 서법을 배워, 왕희지에게 어릴 때부터 가르
쳤다.
2) 유긔(玉器): [옥긔]를 잘못 적었다.

느기름을 쳐 익도록 ᄒᆞ야 두나

쳐 인법 ᄃᆞ쳐죄ᄡᄇᆷ

ᄃᆞ쳐 둘이오 ᄅᆞ려 ᄇᆈᄀᆞ 라ᄭᆞ 사ᄭᆞ 두거ᄉᆞᆯᄭᆞ 쳐 둥진

의돈가 익을ᄋᆞ경을ᄉᆞᄒᆞ이ᄯᆞᆯ날ᄂᆡ며 향ᄃᆞ안회졔

ᄀᆞᆯ보ᄅᆞᄀᆞᆯ ᄉᆞ를장여 밿을빗져ᄃᆞᄅᆞᆯᄋᆞᄭᆞᆻ씌셜듸 만

죵ᄉᆞ가 가지ᄅᆞᄀᆞ 아닛거든 가시셕ᄅᆞᆯ짓쳐ᄅᆞᄲᆞᆼᄃᆞᄅᆞᄲᆞ비쳐

겨엄ᄃᆞ록ᄉᆞ멸ᄃᆞ쳐 의을ᄉᆞ가 샹쳐 아ᄉᆞᄋᆞᄅᆞ말기

셔ᄅᆞᄋᆞ라

먹을기ᄲᆞᄇᆞᄉᆞ쳐ᄉᆞ를 붓잡기ᄂᆞ쟝ᄉᆞᄉᆞᄉᆞ쳐ᄒᆞ

그 기름을 처음되로 ᄒᆞ야 두라

졔인법1) {도셔2) 씨는 법}
洗印法

도셔 돌이 오래여 기름과 쥬사 무든 거슬 몬져 등잔
朱砂　　　　　　　　　　　　　　　　　燈
의 줌가 일야 경슉 후 그 이튼날 내여 향노 안희 ᄌᆡ
一夜 經宿後　　　　　　　香爐
룰 ᄇᆞᄅᆞ고 둔 《흔 죵녀털을 빗겨 ᄆᆞᄅᆞᆫ 후 씨ᄉᆞᄃᆡ 만3)
櫻欄　　　　　　後　　　　　　萬
쥬ᄉᆞ가 다지 》 아낫거든 다시 ᄌᆡ를 뭇치고 죵모로 빗
朱砂　　　　　　　　　　　　　　　　櫻毛
겨4) 엄도록 ᄒᆞ면 도셔의 글ᄌᆞ가 샹치 아니ᄒᆞ고 말가
　　　　　　圖署　　　　傷

새로오니라

먹 ᄀᆞ릭기ᄂᆞᆫ 병부ᄀᆞᆺ치 ᄒᆞ고 붓 잡기ᄂᆞᆫ 장ᄌᆞᄀᆞᆺ치 ᄒᆞ
　　　病夫　　　　　　　　壯者

그 기름을 처음대로 하여 두라.

세인법(洗印法){도장 씻는 법}

도서 돌이 오래어 기름과 주사가 묻은 것을 먼저 등잔에
잠가 하룻밤 지낸 후、 그 이튿날 내어 향로 안의 재를 바르
고 단단한 종려털로 빗겨 마른 후 씻되、 만일 주사가 다지
지 않았거든 다시 재를 묻히고 종려털로 빗겨서 (재가) 없도
록 하면 도서의 글자가 상하지 않고 맑아 새롭다.

먹 갈기는 병든 사람같이 하고 붓 잡기는 장사같이 한

1) 졔인법(洗印法): 다른 사본엔 [셰인법]이라 되어 있다. 뜻으로 보아 [셰
인법]이 맞는다.
2) 도셔(圖署): 도서. 책・그림・글씨 따위에 찍는、 일정한 격식을 갖춘 도
장.
3) 만(萬): [만일]인데、 [일] 자를 빠뜨렸다.
4) 빗겨겨: 행이 바뀌면서 [겨]를 거듭 적었다.

느리

누리 북방
북쪽

피빗쳐 취오룰 나오로뼈 히볘 으로 황쳐 이라

니라 혹 왈 황지가 족도이 앙 먹느나흐느니라

봇구낭쳐 깃룰 에오록슉의쪄똥앙을ᄯᄯ에록뼈

회스황시예낭미 깃룰 에오 쌍히 에록나 흐야 시느냥

미 깃룰 황스깃룰이으라 쌍깃 이으록봇ᄯᄯ룰흐기ᄆᆯ

한경느희동스산이으나 쳬라 룰것록 빗치 힐ᄯᄯ

쳔간스흐ᄉ진 짓긔 록을 룰겻 이라 흐ᄋ라 _{지봉}
_{유셜}

흐긷룰의뼈ᄅᄅᄃᄃᄆᆰ먹이어ᄀᄀ여ᄉ이 샹흐ᄂ

녜는 셔칙을 다 누르 됴희예 쓰는 고로 황권이라 ᄒ
니라 혹왈 황지가 좀이 아니 먹는다 ᄒᄂ니라
본국 낭셔필을 듕국의셔 취듕ᄒᄂ는 고로 일통디
의 소황1) 시예 낭미필을 셩히 일ᄏᆞᆺ다2) ᄒ야시니 낭
미필은 황모필이니라 뇽편3)으로 붓대를 ᄒ기는
함경도 히듕 소산이니 나모 뉴라 돌 ᄀᆞᆺ고 빗치 희고 곳
곳 단』ᄒ니 진짓 긔특ᄒᆫ 믈건이라 ᄒᆞ니라{지봉뉴셜}
호필4)은 쓰고 그대로 두면 먹이 엉긔여 수이 샹ᄒ니

다.{『문방보록(文房寶錄)』}

옛날에는 서책을 다 누런 종이에 쓰는 까닭으로 황권(黃卷)
이라 한다. 혹 이르기를、 황지(黃紙)가 좀이 아니 먹는다고
한다.

우리나라 낭서필(狼鼠筆)을 중국에서 중히 여기는 까닭으로
『일통지(一統志)』에、 소황(蘇黃)의 시에 낭미필(狼尾筆)을 성히
이 털로 만들었다 하였는데、 낭미필은 황모필(黃毛筆)이다.
용편(龍鞭)으로 붓대를 만드는데、(용편은) 함경도(咸鏡道)
바다에서 나는 것으로 나무 부류이다. 돌 같고 빛이 희고
꼿꼿하고 단단하니 참으로 기특한 물건이라고 한다.《『지봉유
설(芝峯類說)』》

털붓은 쓰고 그대로 두면 먹이 엉기어 쉬 상하니、

1) 소황(蘇黃): 소식(蘇軾)과 황정견(黃庭堅)을 아울러 이르는 말.
2) 일통디의~일ᄏᆞᆺ다:『지봉유설(芝峯類說)』의 원문은 「一統志謂狼尾筆蘇詩
謂猩猩毛筆」이다. 그러므로 「낭미필을 셩히 일ᄏᆞᆺ다」는 「낭미필은 셩셩이
털로 만든 붓이다」라는 뜻으로 번역해야 맞는다.
3) 뇽편(龍鞭): 용편초(龍鞭草)。
4) 호필(毫筆): 모필(毛筆)。 털붓。 서호필(鼠毫筆)、 양호필(羊毫筆)、 황호
필(黃毫筆) 등이 있다。

뉴황쥬(硫黃酒)로 경(輕輕)"이 삐고 닝슈(冷水)를 무쳐 손으로 민져 두면 샹(傷)치 아니ᄒᆞᄂᆞ니라

됴희예 털 나 샹(傷)ᄒᆞᆫ 딕 황쵹규1)(黃蜀葵){누른 히ᄇᆞ라기} 다엿 뿔희를

두드려 믈의 담가 쏨어 다듬으면 새롭고 화되(樺皮)2) ᄉᆞᆯ

온 내를 됴희예 ᄡᅩ이면 옷칠ᄒᆞᆫ 듯ᄒᆞ고 됴희예 ᄲᅩᇰ

나모 누른 겁질을 벗겨 달혀 검금3)을 ᄐᆞ 드리면 고

은 침향(沈香)빗치 되고 쵹규화(蜀葵花) 닙흘 이슬이 ᄆᆞᄅᆞ디 아

니아냐4) ᄯᅡ셔 즛씨여 그 즙(汁)을 뵈예 바타 됴희예 고ᄅᆞ"

ᄅᆞ면 잠간(暫間) 거풍(舉風)ᄒᆞ야 크고 반"ᄒᆞᆫ 돌노 눌너다가 ᄡᅳᄂᆞ니

1) 황쵹규(黃蜀葵):: 아욱과의 한해살이풀. 8~9월에 노란 꽃이 피고, 열매는 타원형의 삭과(蒴果)로 거친 털이 많이 나 있다. 뿌리는 종이를 뜨는 데 쓰인다. 아시아 동부가 원산지이다. =닥풀.

2) 화되(樺皮):: 「화피」를 잘못 적었다.

3) 검금: 경금. 황산 철을 물감으로 이르는 말. 검정 물감의 매염제(媒染劑)로 쓴다.

4) 아니아냐:: 「아니ᄒᆞ야」 또는 「아냐」 중 하나로 적어야 하는데, 두 가지가 뒤섞였다.

유황주(硫黃酒)로 살살 씻고 찬물을 묻혀 손으로 만져 두면 상하지 않는다.

종이에 털이 나서 상한 데 황촉규{누런 해바라기} 대엿 뿌리를 두드려 물에 담가 뽑어 다듬으면 새롭고 화피 사른 내를 종이에 쏘이면 옷칠한 듯하고, 종이에 뽕나무 누런 껍질을 벗겨 달여 경금을 타서 물들이면 고운 침향색이 되고, 접시꽃 잎을 이슬이 마르지 아니하여 따서 짓찧어 그 즙을 베에 밭아 종이에 고루고루 바르면 잠깐 바람을 쐬어 크고 반반한 돌로 눌렀다가 쓰나니,

빅향산이ᄂ돌희가비치ᄭᅳ른온획ᄒ야먹이둘

뎐졍신잇ᄂᄅᄅ슐ᄒᄂ나ᄒ니라

황금ᄒ약을ᄭᅵ다욜시ᄅᆞ뉘욜의잔ᄀᄂ돌희ᄅᆞ아ᄉ

뎐ᄀᆞ라슐욱희쓴ᄉᄀᄅ밧희예빅법ᄀᆞ슐

욜ᄭᅳᆯ의쩟거ᄯᅵᆷ뉘의희미희ᄇᄅᄯᅥᄋᄅ뇌도

ᄅᆞᆨᄀᄉ히잇ᄂᄀᄅ리라ᄯᅩ희가ᄭᅥᆯ이야나빅뎔

의ᄉᆡᆨᄅ넘ᄶᅥ슉ᄀᄅ비졈이뎐방뵬뵬ᄋᄂ

니라빅시
균찬

빅향산1)이 〃 됴희가 비치 프르고 윤튁^{潤澤}ᄒᆞ야 먹이 들

면 졍신^{精神} 잇ᄂᆞᆫ 줄 ᄉᆞ랑ᄒᆞ다 ᄒᆞ니라2)

황금^{黃芩}{약지^{藥材}}을 ᄀᆞ라 글시를 뼈 믈의 잠그고 됴희를 아ᄉ

면 글ᄌᆞ가 다 믈 우희 쓰고 누른 됴희예 빅번^{白礬}3) 믈노 글

시 쓰면 다 블근 ᄌᆞ^字가 되ᄂᆞ니라 므릇 셔ᄎᆞᆨ^{書冊}의 듁칠

을 플의 섯거 대닙ᅙᆞ로 희미히 ᄇᆞᄅᆞ면 오래도

록 글ᄌᆞ히 잇고 그림과 됴희가 털이 아니 나 빅년^{百年}

의 새롭고 납셜슈^{臘雪水}4)로 빅졉^{褙接}ᄒᆞ면 영 블튱^{不蟲}ᄒᆞᄂ

니라{빅시금찬^{白氏金鎖}5)}

1) 빅향산(白香山): 백거이(白居易).
2) 촉규화 닙흘~ᄒᆞ니라: 이 부분은 『소창청기(小窓淸記)』에 나오는 내용이다.
3) 빅번(白礬): 백반.
4) 납셜슈(臘雪水): 납셜수. 「납일(臘日)」은 민간이나 조정에서 조상이나 종묘 또는 사직에 제사 지내던 날. 동지 뒤의 셋째 술일(戌日)에 지냈으나, 조선 태조 이후에는 동지 뒤 셋째 미일(未日)로 하였다.
5) 빅시금찬(白氏金鎖): 백씨금쇄. 「鎖(쇄)」를 「鑽」과 혼동하여 「찬」으로 잘못 적었다.

백거이가 이 종이가 빛이 푸르고 윤택하여 먹이 들면 정채(精彩)가 나는 점을 사랑하였다 한다.

황금(黃芩){약재}을 갈아 글씨를 써 물에 잠그고 종이를 빼내면 글자가 다 물 위에 뜨고 누런 종이에 백반 물로 글씨를 쓰면 다 붉은 자가 된다. 무릇 서책에 죽칠을 풀어 댓 잎으로 희미하게 바르면 오래도록 글자가 있고 그림과 종이가 털이 아니 나서 백 년이 되어도 새롭고 납설수(臘雪水)로 배접하면 영 좀이 슬지 않는다. {『백씨금쇄(白氏金鎖)』}

조롱변 궁이욱쳑으로뼈 ᄌᆞ신지뼝을뼈ᄂ

궁쳑을뼈 현시지뼝을 뼈ᄂᄌᆞᄌᆞᆼ쳑으로ᄌᆞ신

ᄒᆞᆼ신의뼝을 뼈ᄂᄌᆞᄌᆞᆼ쳑으로긔신지뼝을

뼈ᄂᄒᆞᆼ신지뼝은 ᄒᆞ쳑의뼈이ᄂ뼈ᄂ그밧ᄌᆞ

ᄂᄌᆞᄒᆞᆼ변의블ᄉᆞᆼ 회실을 화ᄒᆞ야 뼈ᄌᆞᄒᆞᆼ변

ᄌᆞᄂ을이ᄋᆞᄒᆞ ᄒᆞᆫᄂ즁ᄌᆞᄒᆞᆼ으로긔ᄅᆞᆯᄂ회

비ᄋᆞ쳐비ᄅᆞᆯᄉᆞ어ᄒᆞᆼ을 뼈ᄂ시ᄌᆞ지안

ᄒᆞᆼ이ᄒᆞᆯ을에니ᄀᆞ로ᄉᆞ바나ᄒᆞᆯ함이찬

ᄒᆞ쪄비ᄅᆞᆯᄉᆞ어먹이긔ᄅᆞᆯᄭᆞᆺ슝ᄒᆞᆯ을샤ᄋᆞ되일

ᄌᆞ롱연(紫龍涎) 슌(舜)이 옥척(玉冊)으로뻐 셩신지명(聖臣之名)을 쎄고
금척(金冊)으로뻐 현신지명(賢臣之名)을 쓰고 은척(銀冊)은 공신(功臣)
튱신(忠臣)의 명(名)을 쓰고 슈졍척(水晶冊)은 귀신지명(貴臣之名)을
쓰고 튱신지명은 목척(木冊)¹⁾의 먹으로 쓰고 그 밧근
다 ᄌᆞ롱연(紫龍涎)의 회실(繪實)을 화(和)ᄒᆞ야 쓰니 ᄌᆞ롱연(紫龍涎)
ᄌᆞᄂᆞᆫ(者) 슌(舜)이 우호(虞虎)로 ᄒᆞ야곰 ᄒᆞᆫ ᄌᆞ롱(紫龍)은 기르니 회(虎)ㅣ
미양(每樣) 져비를 구어 롱(龍)을 뵈고 즉시(卽時) 주지 아니
롱(龍)이 츔을 흘니거든 그르시 바다 ᄒᆞᆫ 합(盒)이 찬
후(後) 져비를 주어 먹이기를 덧〃ᄒᆞ믈 삼아 미일(每日)

1) 믁척(木冊): [목척]을 잘못 적었다.

자룡연(紫龍涎): 순임금이 옥책(玉冊)에 성신(聖臣)의 이름을
쓰고 금책(金冊)에 현신의 이름을 쓰고, 은책(銀冊)은 공신과
충신의 이름을 쓰고, 수정책(水晶冊)은 귀한 신하의 이름을
쓰고, 뭇 신하의 이름은 목책(木冊)에 먹으로 쓰고, 그 밖
은 다 자룡연(붉은 용의 침)에 회화나무 열매를 섞어 쓰니,
자룡연이라는 것은, 순임금이 우호(虞虎)에게 자룡 한 마리
를 기르게 하였는데, 우호가 매양 제비를 구워 용에게 보이
고 즉시 주지 않아서, 용이 침을 흘리면 그릇에 받아 한 합
이 찬 후에 제비를 주어 먹이는 것을 늘 하는 일로 삼아 날

일 의 봉병을 합을 어스 회 실 상을 씻흐라

오시의 강 압히 나 슷시의 씻쳐 이 슷나 스별

디 들을 아스봉병 의 녀히며 빗쳐 쩡 쩌수 ㄴ

엘슝의 슬시들 쩨면급히 박히 을 일 흥

리 만 일 슝 무 슬 슬 슝 면 슝흐 니 나 시 ㄴ 칠

길이 엄거와 중이 쩌비 ㄴ 기들 씨 회흥 ㄴ

느 시들이 면 흥 을 뻐 ㄴ 강 하 들 거 너 면 반 ㄴ

강화박
물지

시나 후 흥 의 산ㄴ ㅂㅂ 피나 흥 오다

일1)의 뇽연 일 합을 엇고 회실쟈는 션초라
요시의 묘당 압히 나 ᄉᆞ시의 꼿치 이ᄉᆞ니 그 열
미를 갈아 ᄌᆞ뇽연의 녀ᄒᆞ며 빗치 졍젹ᄒᆞ고
금옥샹의 글시를 ᄡᅵ면 깁히 박히믈 일촌
을 ᄒᆞᄂᆞᆫ 고로 궁인의 패옥의 일노뼈 난봉을 그
리니 만일 혼 부슬 그릇ᄒᆞ면 ᄆᆞᄎᆞᆷ닉 다시 고칠
길이 업더라 {댱화 박물지2)} 뇽이 져비 고기를 됴화ᄒᆞᄂᆞᆫ
고로 사름이 연육을 먹고 강하를 건너면 반ᄃᆞ
시 낙슈ᄒᆞ야 교툥3)의 삼킨 배 된다 ᄒᆞᄂᆞ니라

마다 용의 침 한 합을 얻었다. 회실은 션초(仙草)이다.
요(堯)임금 때에 묘당(廟堂) 앞에 나서 사시(四時)에 꽃이 있
으니, 그 열매를 갈아 자룡연에 넣으면 빛이 정히 붉고 금
옥 위에 글씨를 쓰면 깊이 박히는 것이 한 치가 되는 까닭으
로 궁인의 패옥에 이것으로써 난봉(鸞鳳)을 그리니 만일 한
붓을 잘못하면 끝내 다시 고칠 길이 없었다. {장화(張華) 『박물
지(博物志)』} 용이 제비 고기를 좋아하는 까닭으로 사람이 제
비 고기를 먹고 강물을 건너면 반드시 물에 빠져 교룡에게
삼켜진다고 한다.

1) 믹일일(每日日): 「믹일」이라고만 적어야 하는데, 행이 바뀌면서 「일」을 거듭 적었다.
2) ᄌᆞ뇽연~업더라: 이 내용의 출전은 장화의 『박물지(博物志)』가 아니라, 『가자설림(賈子說林)』이고, 장화의 『박물지』에 나오는 내용은 제비 고기를 먹은 사람이 강을 건너면 교룡에게 잡아먹힌다는 내용이다.
3) 교튱(蛟龍): 「교룡」을 잘못 적었다.

괴웅

한 술 왈 츈이 비로소 밥그를 술비도샤 거유 칠을

그 유희 호신 우가 쪄 괴를 비돠 거유 칠을 그 밧긔

룻술빈 식가 거를 안희 호시나 호되 스 괴 왈 츈이 뙤고

히 밧긔술 거를 법이나 뼈 쳑 혀 칠 호니 안 호야 가

즘들 이와 일 호는 기시씨 쥐 거 법 의 드라 스술

즘들 이와 스거 비 츈 이 즘괴 를 비도시 그즘은

긔용器用

한즈1)韓子 왈曰 순이舜 비로소 밥그릇슬 민드샤 거믄 칠을漆

그 우희 ㅎ시고 우가禹 졔긔를祭器 민드라 거믄 칠을漆 그 밧긔

ㅎ고 블근 거슬 안히 ㅎ시다 ㅎ디 스긔史記 왈曰 순이舜 대그

릇슬 민드는 법이法 나대 젼혀 칠ㅎ디 아니ㅎ야 가可

히 박쇼헌朴素 거슬 보리라 ㅎ엿ᄂ니라 므릇 긔용을器用

즙믈이라 일홈ㅎ기는 쥬周 적 군법의軍法 두 다ᄉᆞᆺ

즙이라什器 ㅎ고 스긔예史記 순이舜 즙긔를什器 민드ᄅᆞ시니 즙은什

수를數 니ᄅᆞ미라 인가의人家 긔용이器用 ㅎ나쑌 아닌 고로故 열

1) 한즈(韓子)∷ 한비자(韓非子) 또는 한유(韓愈)를 높여 이르는 말.

기용(그릇)

한자(韓子)가 이르기를, 순(舜)임금이 비로소 밥그릇을 만드시어 검은 칠을 그 위에 하시고, 우(禹)임금이 제기를 만들어 검은 칠을 그 바깥에 하고 붉은 것을 안에 칠했다고 하되, 『사기(史記)』에 이르기를, 순임금 때 대그릇을 만드는 법이 났는데, 전혀 칠하지 않아서 가히 소박한 것을 보리라 고 하였다. 무릇 그릇을 집물이라고 이름하기는 주(周)나라 때 군법(軍法)에 두 다섯(열)을 집(什)이라 하고 『사기(史記)』에 순임금이 집기를 만들었으니, 집(什)은 수(數)를 이르는 것이다. 인가의 그릇이 하나만이 아닌 까닭으로 열

이수가 되느니 그러믈이라 ᄒᆞ느
니라 박슐니의 활구국는 동방삭이괴ᄋᆞ오
로ᄒᆞ여 쓴 젹이며 사름이 되야 실 졔 ᄎᆡ 그져 읠
믜자머기어히이ᄋᆞ랑이 믈 희것과 ᄉᆞᆯ 아먹인
의머믜이신 그룻 ᄉᆞᆯ 바리 ᄂᆞ 쩌ᄊᆞ ᄒᆞ 가 이그룻
방ᄒᆞ거시니라
그 구 ᄉᆞᆫ 우쓰싀지
일 헌고 ᄒᆞᄉᆞ은시헌
 ᄒᆞᆫ그룻
헝ᄂᆞᆼ들고 이그리시 헌실 울지 지던ᄒᆞ 아ᄂᆞ 그 쩍믈 번

이 수(數)가 되는 고로 즙믈이라 ᄒᆞᄂᆞᆫ 고로 즙믈이라1) ᄒᆞᄂᆞ

니라 박믈디의 왈 구슈ᄂᆞᆫ{쏘아리라} 동방삭이 긔ᄉᆡᆼᄋᆞ

로 ᄒᆞ여곰 썩 ᄑᆞᄂᆞᆫ 사ᄅᆞᆷ이 되야실 졔 쒸로 경을{테두리 ᄀᆞᆺᄐᆞᆫ 것}

민자 머리 우ᄒᆡ 이니 모양이 골회 ᄀᆞᆺ다 ᄒᆞᆫ 고로 아국 녀인

의 머리의 잇ᄂᆞᆫ2) 그릇슬 바티ᄂᆞᆫ 속명 쏘아리가 이ᄅᆞᆯ 모

방ᄒᆞᆫ 거시니라

긔긔목냑3) {우초신지4)}

일 험긔 {ᄒᆞ나흔 시험ᄒᆞᄂᆞᆫ 그릇}

험냉열긔5) 이 그르시 허실을 집허 알고 거후6)를 분

이 수(數)가 되는 까닭으로 집물이라 한다. 『박물지(博物

志)』에 이르기를, 구수(窶籔){따리이다}는 동방삭이 기생으

로 하여금 떡 파는 사람이 되게 하였을 때 따리 경(經){테두리 같

은 것}을 맺어 머리 위에 이니, 모양이 고리 같다고 한 까닭

으로 우리나라 여인의 머리에 이는 그릇을 받치는 속칭 따리

가 이를 모방한 것이다.

기기목략(器機目略){『우초신지(虞初新志)』}

일, 험기(驗器){하나, 시험하는 그릇}

험냉열기(驗冷熱器): 이 그릇이 허실을 짚어 알고 기후를 분

1) ᄒᆞᄂᆞᆫ 고로 즙믈이라: 베껴 적는 과정에서 착각하여 이 부분을 중복하였다.

2) 잇ᄂᆞᆫ: [이ᄂᆞᆫ] 을 잘못 적었다.

3) 긔긔목냑: [긔긔목냑] 을 잘못 적었다.

4) 우초신지(虞初新志): 명말청초(明末淸初)에 장조(張潮)가 편찬. 사람의 마음을 사로잡는 농담과 우스갯소리, 기이하고 괴상한 이야기들을 담았다.

5) 험닝일긔: [험냉열긔] 를 잘못 적었다. 다른 책에는 [험열닝긔] 로 적혀 있었다.

6) 거후: [긔후] 를 잘못 적었다.

뽕양쳐약의썅졍이을이마쳐야혀는

헌쪼슈믜 그릇안희을바를이이쪄이쥐을

드어긔아근이을졍이을졍흐긔의가샹니라

일쎄경　흐나흠쓰
　　　　돈거울

텬니경　꾸룻거흐니라

닌화경　꾸룻을느헐씀을구엇이다

쟈광경　꾸룻가뷰샹이니룬쟈믜긔휘슝쳐긔이야밧

별ᄒᆞ야(別) 졔약의(諸藥) 셩졍을을(性情)¹⁾ 마초아 증험ᄒᆞ니(證驗)

그 ᄡᅳ니ᄂᆞᆫ²⁾ 배 심이(甚) 너르니라

험조습긔(驗燥濕器) 그릇 안희 ᄒᆞᆫ 바ᄂᆞᆯ이 이셔 능이(能) 좌우로(左右)
도다가 조ᄒᆞᆫ즉(燥) 좌로(左) 돌고 습ᄒᆞᆫ즉(濕) 우로(右) 도라 호발(毫髮)

도 어긔디 아니코 음쳥을(陰晴) 증험ᄒᆞ기의(證驗) 가ᄒᆞ니라(可)

일 졔경(一 諸鏡){ᄒᆞ나흔 모든 거울}

쳔니경(千里鏡){대쇼가(大小) 굿디 아니라}
ᄂᆞ니라

님화경(臨畫鏡){그림을 님ᄒᆞᆫ(臨) 듯ᄒᆞᆫ 거울이라} 취슈경(取水鏡){태음을(太陰) 향ᄒᆞ야(向) 믈을 취ᄒᆞ(取)}
ᄂᆞ니라

셔광경(瑞光鏡) 대쇼가(大小) 보동(不同)³⁾ᄒᆞ니 큰 쟈ᄂᆞᆫ(者) 기릭 뉵쳑이니(六尺) 밤

1) 셩졍(性情)을을: 「을」을 한 번만 적어야 하는데 실수로 두 번 적었다.
2) ᄡᅳ니ᄂᆞᆫ: 「ᄡᅳ이ᄂᆞᆫ」을 잘못 적었다.
3) 보동(不同): 「브동」을 잘못 적었다.

별하여 모든 약의 성질을 맞추어 증험하니 그 쓰이는 바가 심히 넓다.

험조습기(驗燥濕器): 그릇 안에 한 바늘이 있어 능히 좌우로 돌다가 건조하면 좌로 돌고 습하면 우로 돌아 터럭만큼도 어기지 않고 흐리고 맑음을 증험할 수 있다.

일, 제경(諸鏡){하나, 모든 거울}

천리경(千里鏡){크기가 같지 않다}、 취화경(取火鏡){태양을 향하여 불을 취한다}

임화경(臨畫鏡){그림을 마주한 듯한 거울이다}、 취수경(取水鏡){달을 향하여 물을 취한다}

서광경(曙光鏡): 크기가 같지 않은데 큰 것은 길이가 여섯 자이다. 밤

의 등잔을 비최면 그 빗치 수리(數里)를 쏘아 그 쓰는 배
심히(甚) 크니 겨을의 그 빗 가온디 안즈면 편톄(遍體)가 드스
흐기 태양(太陽)을 씬 듯흐더라

현미경(顯微鏡){쟈근 것도 나타나는 거울이라} 다믈경(多物鏡){온갓 거시 다 만하 뵈
눈 거울이라}

일 졔화(諸畵){흐나흔 모든 그림}

경듕화(鏡中畵){거울 속의 그림이라} 원시화(遠視畵){먼니 뵈눈 그림이라}

관규경화(管窺鏡畵){젼혀 그림 굿디 아니딩 대 굼그로 보면 싱동(生動)흐야 진짓 것 굿
더라} 방시화(傍視畵){겻흐로 뵈눈 그림이라}

샹하화(上下畵){흔 그림을 샹하로 보면 두 그림이 되눈니라} 삼면화(三面畵){흔 그림
을 삼면으로 보면 세 그림 굿더라}

일 완긔(玩器){흐나흔 귀경흐눈 그르시라}

에 등잔을 비추면 그 빛이 여러 리(里)를 쏘아 그 쓰는 바가
매우 큰데, 겨울에 그 빛 가운데 앉으면 온몸이 다스하기가
태양을 낀 듯하더라.

현미경{작은 것도 나타나는 거울이다}、 다물경(多物鏡){온갖 것이
다 많아 보이는 거울이다}

일、 제화(諸畵){하나、 모든 그림}

경중화(鏡中畵){거울 속의 그림이다}、 원시화(遠視畵){멀리 보이
는 그림이다}

관규경화(管窺鏡畵){전혀 그림 같지 않되 대[管] 구멍으로 보면 생
동하여 진짜 같더라}、 방시화(傍視畵){곁으로 보이는 그림이다}、 상
하화(上下畵){한 그림을 상하로 보면 두 그림이 된다}、 삼면화(三面畵)
{한 그림을 삼면으로 보면 세 그림 같더라}

일、 완기(玩器){하나、 구경하는 그릇이다}

조동희 안히죵국스러가ᄌ자싱살ᄅ이ᄋ히고ᄅ을

지화 허비하야ᄒᆞ여도쩔ᄃ가ᄌ여ᄒᆞ니라

산거ᄉ이능히스로ᄋᆞᄂᆞᄉᆞ여
등구동장 자ᄉ집ᄒᆞᆫ일기ᄉᆞᄃᆞᆼ장도어ᄒᆞ을ᄃᆡ라서
니산ᄅᆞ이ᄀᆞᄃᆞᆼ의느가병ᄃᆞᆼᄒᆞ거디의니글ᄃᆞᆺ

ᄋᆞ아인여이ᄀᆞ잡ᄒᆞᄅᆞᆼ화가려쪄ᄒᆞ야ᄒᆞ번의

구형ᄀ쳐뎐 산ᄅᆞ이ᄒᆞᄋᆞᆯᄃᆞᆼ처아ᄒᆞ여도ᄃᆡ실ᅙ
ᄉᆞ리가볃ᄅ빅이거라

ᄌ동희 안희 풍뉴 소리가 ᄀ자시니 사ᄅᆷ이 힘을

허비티 아니ᄒ여도 졀두1)가 ᄌ연ᄒ니라

진화 인믈과 새즘싱이 다 능히 스스로 움즉여

산 것과 다ᄅᆞ미 업더라

등구(등잔 거리) 쟈근 집 ᄒᆞᆫ 간을 짓고 등잔 두어흘 ᄃᆞ라시

니 사ᄅᆷ이 그 등의 ᄃᆞ러가면 통ᄒᆞᆫ 거리의 니ᄅᆞᆫ 듯

ᄒᆞ야 인연이 조잡ᄒᆞ고 등화가 년션2)ᄒ야 ᄒᆞᆫ 번의

ᄌ힝구셔션 사ᄅᆷ이 힘을 동치 아녀도 일실이

수리가 ᄇᆞ라뵈이더라

1) 졀두(節奏):: [졀주]를 잘못 적었다.
2) 년션(連綿):: [년면]을 잘못 적었다.

자동희(自動戲): 안에 음악 소리가 갖추어져 있으니, 사람

이 힘을 허비하지 않아도 리듬이 자연스럽다.

진화(眞畵): 인물과 새, 짐승이 다 능히 스스로 움직여 산

것과 다름이 없더라.

등구(燈籧)(등잔 거리): 작은 집 한 칸을 짓고 등잔 두엇을

달았는데, 사람이 그 가운데에 들어가면 탁 트인 거리에 이

른 듯하여 인가가 빽빽하고 등불이 잇닿아 한 번에 여러 리

가 바라보이더라.

자행구서선(自行驅暑扇): 사람이 힘을 쓰지 않아도 온 방에

나 븟갑이 나거라

일 쥭 법 흥ㅎ을 쥭법

흥미긔 쥭사룸이 능히 만흐ㅇ ㅜ례ㄹ을 운젼ㅎ야

밧을 쭌으긔 ㄱ쟝편ㅎ니라

둘이의 쥭을 빠아 ㅎ얀 마쳐 버들가지 ㅎ엉것거라

낭봉은 그릐가 난봉것거라

쥭지쳔

산돗떵 ㅎ릐가 피 싸것거라

브시쥭 시듈 ㅂ를을이ㅇ

긔완지 브쥭 보쵈

쪄ㅇ멷 사룸이 발스이 ㅂ쳐ㄴ 사룸이 밧글ㄹ 쪄

브댜 보꼬ㄹ으의ㄴ ㅂ를 거 빗쳐 나거라

다 브람이 나더라

일 슈법{호나흔 믈법}

뇽미긔 한 사름이 능히 만흔 수레를 운전호야

밧출 줌으기1) 구쟝 편호니라

뉴지쳔{믈이 우흐로 쏘아 다시 ᄂᆞ리니 마치 버들가지 모양 굿더라}

산됴명{소릭가 뫼새 굿더라}

난봉음{소릭가 난봉 굿더라}　보시슈{시를 보호는 믈이라}

긔완지보뉴{셜보2)}

셔영념　사름이 발 ᄉᆞ이예 셔고 사름이 밧그로셔

브라보면 몸을 둘너 빗치 나더라

1) 줌으기: 잠그기. [줌다]는 [잠그다]。 문맥상、[물을 대다]、[물
에 잠기게 하다]。

2) 셜보(說郛): [셜부]를 잘못 적었다.

다 바람이 나더라.

일、수법(水法){하나、물법}

용미기(龍尾器): 한 사람이 능히 많은 수레를 운전하여 밭을
물에 잠기게 하기에 매우 편하다.

유지천(柳枝泉){물이 위로 쏘아 다시 내리니、마치 버들가지 모양 같
더라}、산조명(山鳥鳴){소리가 멧새 같더라}、

난봉음(鸞鳳吟){소리가 난봉(鸞鳳) 같더라}、　보시수(報時水){시간
을 알리는 물이다}

기완지보류(器玩至寶類)『셜부(說郛)』

서영렴(瑞英簾): 사람이 발 사이에 서고 사람이 밖에서 바라
보면 몸을 둘러 빛이 나더라.

흥함퇴 여슷복이나슬이엄스니불이라

거순록축젹 돗빗치ᄌ若것ㄴ브ㄷ람己알와

비난곳흥긔히편죄슉의둘己둘이엄쳐도구

을ᄯ뎌진것ㄴ안ᄒᆞ라

좌승쳥 쳥욱의ᄆᆞᄒᆞ야쓰지닣이ᄲᅳᆯ만ᄒᆞᆯ

거울이ᄦᆞ스ᄒᆞᆯ여ᄅᆞᆫ이ᄦ죄ᄌ옥의ᄳᅵ

면처己죄시쳥라ㄴㄴ라궁황복이이두

간졍을ᄯ어ᄍᆞᄍᆞ의긔두ᄆᆞ니라

황평장 장빗치뼛치불ᄒᆞ의싣커ᄃᆡᄯᆯ

뉵합피(六合被) 여슷 복1)이 다 솔이 업스,2) 니불이라

거문츄슈셕3)(起紋秋水席) 돗 빗치 즈포도(紫葡萄) 굿고 보드랍고 얇와

비단(緋緞) 굿흐니 기히면 제4)(櫃) 속의 들고 믈이 업쳐도 구

을너 흐터지고 젓디 아니터라

좌궁침(左宮枕) 청옥(青玉)으로 호야 모지니 냥인(兩人)이 별 만호고

겨을이면 드스호고 녀름이면 서늘호고 취후의(醉後) 볘

면 씨고 꿈꾸면 신션(神仙)과 노니 라궁왕부인5)(左宮王夫人)이 두(杜

관졍6)(光庭)을 주어 쵹쥬의게 드리니라(蜀主)

황명쟝(皇明帳) 쟝 빗치 엿치7) 블그니 의심컨디(疑心) 교쵸8)(鮫綃)

1) 복: 「폭(幅)」의 옛말.
2) 업스: 「업슨」을 잘못 적었다.
3) 거문츄슈셕(起紋秋水席): 「긔문츄슈셕」을 잘못 적었다.
4) 제: 「궤」를 잘못 적었다.
5) 라궁왕부인(左宮王夫人): 「좌궁왕부인」을 잘못 적었다.
6) 두관졍(杜光庭): 「두광졍」을 잘못 적었다. 두광졍은 전촉(前蜀)을 세운 왕건에게 중용되어 벼슬이 호부시랑까지 올랐다.
7) 엿치: 엹게. 얇게.
8) 교쵸(鮫綃): 교초. 남해에 산다는 전설 속의 교인(鮫人), 즉 인어가 짠다는 얇고 가벼운 비단. 남조(南朝) 양(梁)나라 때 임방(任昉)이 편찬한 『술이기(述異記)』에 따르면, 그것은 「용사(龍紗)」라고도 부르며, 그것으로 옷을 지어 입으면 물에 들어가도 젖지 않는다고 한다.

육합피(六合被): 여섯 폭이 다 솔이 없는 이불이다.

기문추수석(起紋秋水席): 돗자리 빛이 자포도(紫葡萄) 같고 보드랍고 얇아 비단 같으니, 개면 궤 속에 들어가고 물이 엎질러져도 굴러 흩어지고 젖지 않는다.

좌궁침(左宮枕): 청옥으로 하여 모가 났는데, 두 사람이 벨 만하고, 겨울이면 다스하고 여름이면 서늘하고, 취한 후에 베면 (술이) 깨고, 꿈꾸면 신선과 노니, 좌궁왕부인(左宮王夫人)이 두광정(杜光庭)을 주어 촉(蜀)나라 임금에게 드렸다.

황명장(皇明帳): 휘장의 빛이 엹게 붉은데, 아마도 교초(鮫綃)

의 뉸가1) ㅅ록고흔2) 문희 가온대 십쥬삼도(十洲三島)의

크며 적은 거시 맛ㄱ즈며 밤이면 금박 형샹(金箔 形象)

ㄱㄷ더라

교뇽댱(驕龍杖) 두관졍3)의 막대니 붉기 셩〃(猩猩)의 고기 ㄱㄷ

고 무겁기 옥과 돌 ㄱㄷ흐니 이거시 등과 대로 믿든(玉 藤)

거시니4) 아니라 션인(仙人)의 준 거시더라

션음쵹(仙音燭) 동챵공쥬(同昌公主)가 죽으니 당 의종(唐懿宗)이 이 쵹(燭)

으로 안국ㅅ(安國寺)의 거도5)ㅎ여시니 그 형샹(形象)이 고풍6)(高層) 노디(露臺)

의 잡보(雜寶)로 ㅎ여시니 화됴(花鳥)가 영농(玲瓏)ㅎ여 블을 혀

1) 뉸(類ㄴ)가: 「뉴(類)+ㄴ가」. 부류인가.

2) ㅅ록고흔: 「ㅅ록∴흔」을 잘못 적었다. 베껴 쓸 때, 반복부호 「∴」를 「고」로 잘못 본 것이다.

3) 두관졍(杜光庭): 「두광졍」을 잘못 적은 듯하다. 두광졍은 전촉(前蜀)을 세운 왕건에게 중용되어 벼슬이 호부샹까지 올랐다.

4) 거시니: 「니」를 불필요하게 더 적었다.

5) 거도: 「긔도」를 잘못 적었다.

6) 고풍(高層): 「고층」을 잘못 적었다.

의 부류인가 하며, 사록사록한 무늬 가운데 십주삼도(十洲三島, 바닷속 선경)의 크고 작은 것이 맞갖으며, 밤이면 금박 형상 같다.

교룡장(驕龍杖): 두광정(杜光庭)의 막대인데, 붉기가 성성의 고기 같고 무겁기가 옥과 돌 같으니, 이것이 등나무와 대로 만든 것이 아니라 선인(仙人)이 준 것이다.

선음촉(仙音燭): 동창공주(同昌公主)가 죽어서 당(唐) 의종(懿宗)이 이 초로 안국사(安國寺)에서 기도하였는데, 그 형상이 고층 노대에 잡다한 보배로 이루어졌으니, 꽃과 새가 영롱하여 불을 켜

면 명음을써 시나 음두ᄯᅳ며 스리쩡양 찡쏠ㅇ

가 ᄎᆞᆨ 이 진흘 혹 ᄒ야 슬릴 쇼 히 어라

동 셔괴 ᅇᆞᆫ쳐 ᄯᅳᆯ보틴 슌릐믈ᄯᆞ나 바ᄃᆞ지 외 ᄂᆞᆨ ᄀᆞ편

지르구ᅬ근슬 ᄒᆡ쏠를 회 ᅏᅩ ᄯᅳᆯ ᄭᅳᄋᆞᆨ쳐ᄒᆡ여 바ᄯᆞ근ᄃᆡ믈 ᄂᆞᆨᄀᆞ편 빗나근 음 셕

긔나 ᄂᆞᆷ어ᄃᆡᄂᆞᆨ근편 빗나 르음긔 여거 음ᄉᆞ믈 ᄭᅳ르 슬 ᄂᆞᆯ믈

방사 이ᄅᆞᆻ쳐 ᅏᅥᄋᆞ 황믈오부근번으면 ᅏᅩ황쇠

동작 말믄 ᅘᆞᅭ ᄯᅳ의리 야ᄲᅵ면 지ᇇ아니ᅘᆞᆫ슥 쩡 고

근 셕먹 이르ᄲᅵᄂᆞ 짝 쎨 ᄂᆞᆯ 힌믈 의 ᄲᅢ가 ᄀᆞᆼᅘᆞᆼ

면 영농혼〔玲瓏〕 거시 다 움죽여 소리 졍당〔丁當〕 쳥묘호〔淸妙〕
다가 쵹〔燭〕이 진흔 후〔後〕야 소릭 싄히더라

동셔긔1)〈구리 쥬셕〔朱錫〕〉 프른 보민 슨 딕 초를 볼나 밤 재와 닥
그면
지고 구리그릇슨 쳘화포2)〔鐵花〕〈플모의셔 쒸여 나는 블근 쇠マ릭〔酸漿草〕〉 닥그
면 빗나고 유셕〔鍮錫〕
긔〈쥬셕 놋그릇〉는 산장초로〈괴승아〉 닥그면 은빗〔銀〕 굿고 놋그
릇은 연〔蓮〕 줄
기나 넙흐로 닥그면 빗나고 은긔〔銀器〕예 거믄 즈〔字〕를 쓰랴면
봉사〔硼砂〕 일젼〔一錢〕 셕우황말〔石牛黃末〕 오분〔五分〕 담번〔膽礬〕 오분〔五分硫黃〕 뉴황 서
돈 작말〔作末〕호야 초의 기야 쓰면 지》 아니호고 슈졍〔水晶〕 그
릇시 먹으로 쓰고 쟉셜〔雀舌〕 달힌 믈의 듬가 경슉〔經宿〕호

면 영롱한 것이 다 움직여 소리가 쟁그랑거리다가 초가 다
탄 후에야 소리가 끊어진다.

동석기(銅錫器)〈구리 주석〉 푸른 녹이 슨 데에 초를 발라 밤
을 재워 닦으면 지고, 구리그릇은 철화〈풀무에서 튀어 나오는
붉은 쇳가루〉로 닦으면 빛나고 유석기(鍮錫器)〈주석 놋그릇〉는 산
장초(팽이밥)〈괴승아〉로 닦으면 은빛 같고, 놋그릇은 연 줄기
나 잎으로 닦으면 빛나고, 은그릇에 검은 글자를 쓰려면 붕
사 한 돈, 석우황 가루 다섯 푼, 담반(膽礬) 다섯 푼, 유
황 서 돈을 가루로 만들어 초에 개어 쓰면 지지 않고, 수정
그릇에 먹으로 쓰고 작설 달인 물에 담가 하룻밤 지내

1) 동셔긔(銅錫器): 「동셕긔」를 잘못 적었다.
2) 철화(鐵花)포: 「철화로」를 잘못 적었다.

면 지〃 아니ᄒ고 뉴리(琉璃) 그ᄅ슨 쟝을 ᄭᅳᆯ혀 ᄡᅵᆺ면 ᄣᅢ가 지고
가 지고 샹아(象牙)가 오릭여 누ᄅ거든 두보(豆腐) 즉긔1)예 듬가 문
지ᄅ면 도로 희고 그ᄅ시 블타 거믄 거슨 블의 다시
ᄶᅬ여 문질너 모래와 돌 업슨 ᄯᅡ히 무덧다가 내면
네 ᄀᆺᄒ니라
사그ᄅ시 졀노 ᄣᅵ야져 아린우히 맛치 ᄀᆺ치 ᄣᅥ러진
거시 명왈(名曰) 무져완(밋 업슨 그ᄅᆺ)이니 대길(大吉)ᄒ니 그 ᄡᅵ여진 웃
쪽의ᄂᆫ 길흔 덕담(德談)을 ᄲᅥ 두고 그 가온ᄃᆡᄂᆫ 동벽(東壁)의 들
고 샹셔라(祥瑞) 일ᄏᆞᄅᆞ면 삼년(三年) 지니 크게 부귀(富貴)ᄒᆫ다 ᄒᆞᄂᆞ니

1) 즉긔: 찌꺼기.

면 지지 않고, 유리그릇은 장을 끓여 씻으면 때가 지고、
상아가 오래되어 누레지면 두부 찌꺼기에 담가 문지르면 도
로 희어지고、그릇이 불타 검은 것은 불에 다시 쬐어 문질
러 모래와 돌 없는 땅에 묻었다가 내면 전과 같다。
사기그릇이 절로 깨어져 아래위가 맞춘 듯이 같이 떨어진
것이 이름하기를 무저완(밑 없는 그릇)이니 크게 길하니 그 깨
어진 위쪽에는 길한 덕담을 써 두고 그 가운데는 동쪽 벽에
달고 상서라 일컬으면 3년 지나서 크게 부귀하게 된다고 한

라 사그릇 씨여진 거슬 계란 빅쳥의 빅번 굴늘
섯거 브티면 됴코 씨여진 사긔룰 몬져 블의 쬐고 계
즈쳥의 셕희1) 빅급 ᄀᆞᆯ 섯거 브친 후 노ᄒᆞ로 동혀
블의 쬐여 ᄆᆞᆯ뇌오면 임의로 ᄡᅵᄃᆡ 다만 닭탕 담기
룰 ᄭᅴ흐느니라
파를 ᄡᅡ히 심근 재 두고 그 닙 쓰죡훈 부리룰 무즈
리고2) 디골이 흰 디룡이룰 녀허 긋출 ᄆᆡ야 봉ᄒᆞ얏
다가 일야 후 다 녹아 믈이 되여실 거시니 즙으로
ᄌᆞ도긔{사그릇 질그릇}룰 다 브티ᄂᆞ니라 밀ᄀᆞᄅᆞᆯ ᄀᆞᄂᆞᆫ 슈건의 쳐

다. 사기그릇 깨어진 것을 달걀 흰자위에 백반 가루를 섞어 붙이면 좋고, 깨어진 사기그릇을 먼저 불에 쬐고 달걀 흰자위에 석회, 백급 가루를 섞어 붙인 후, 노끈으로 동여 불에 쬐어 말리면 임의로 쓰되, 다만 닭탕 담기를 꺼린다.
파를 땅에 심은 채로 두고 그 잎 뾰족한 부리를 자르고 대가리가 흰 지렁이를 넣어 끝을 매어 봉하였다가 하룻밤 후에 다 녹아 물이 되었을 것이니, 즙으로 자도기{사기그릇, 질그릇}를 다 붙인다. 밀가루를 가는 수건으로 쳐서

1) 셕희: 「셕회」를 잘못 적었다.
2) 무주리고: 자르고.

셩옷슈롤옷것라 합하야 쳐 야지 범로둘라 질그릇

슬라 브디 냉라

독그릇 쥐여진디 쳐흘 긔 퓰쉬의 그를쑤 의야 막이면

돗그로 간울반 셩반 슈롱하야 디 이슌 거로 면 쎄 거야

흥흥긔라

아슉은 화 긔 그를 린도나 가만 회 청만 쁘 긔 쳥 화를

돗흥슈 청강 쩍 그를 궂여 구으믠 슈로 흥긔 이 되면

니라

독라 향이 쳐여 쩌 쎄 뇌되슴 쪄 띠 뷔로 쩡희 뻘 긔

독과 항이^缸 ᄡᅵ여져 새ᄂᆞ 딕 몬져 대뷔로 졍히^淨 ᄡᅳᆯ고

니라

못 ᄒᆞᄂᆞ니 청강셕^{青剛石} ᄀᆞᄅᆞᆯ 그려 구으면 스ᄉᆞ로 오ᄉᆡᆨ이^{五色} 되ᄂᆞ

아국은^{我國} 화긔1)를^{畫器} 민드ᄂᆞ나 다만 회『청2)만^{回回青} ᄡᅳ고 치화를^{彩畫}

ᄒᆞᄂᆞ니라

됴코 토란을^{土卵} 반싱반슉ᄒᆞ야^{牛生牛熟} 미이 문디르면 새디 아니

독그릇뉴^類 ᄡᅵ여진 딕 쳘누^{鐵涙}{플모의 쇠똥}를 초의^醋 기야 막으면

슬 다 브티ᄂᆞ니라

싱옷^生 묽은 것과 합ᄒᆞ야^勝 ᄡᅵ야진 벼로돌과 질그릇

생옷 맑은 것과 합하여 깨어진 벼룻돌과 질그릇을 다 붙인
다.

독그릇 부류가 깨어진 데 철루{풀무의 쇠똥}를 초에 개어 막
으면 좋고、 토란을 반쯤 설고 반쯤 익게 만들어 매우 문지
르면 새지 않는다.

우리나라는 화기(畫器)를 만들지만、 다만 회회청만 쓰고
채화를 하지 못하니、 청강석 가루로 그려 구우면 스스로
색이 된다.

독과 항아리가 깨어져 새는 데 먼저 대비(대나무로 만든 비)
로 깨끗이 쓸고

1) 화긔(畫器): 화기。그림을 그린 사기(沙器)。
2) 회『청(回回青): 도자기에 푸른 채색을 올리는 안료(顏料)의 하나。이슬람
교의 지방인 아라비아에서 수입한 것에서 유래한다。≒회청(回青)。

별일가오딕쇼라디오기를심번이다ᄒᆞ고ᄀᆞᆺ브릴올희

여ᄋᆞ희ᄀᆞ하ᄀᆞᆺᄀᆞᆺ이솔혹ᄄᆡ혹ᄯᅢ쳥믈을씨올디

ᄀᆞ하ᄎᆞ즘이솔디듣라안희ᄀᆞ마ᄉᆞ혹나시ᄀᆞᆺ블

ᄀᆞ안긔여ᄆᆞᄆᆞᆫ쎵ᄉᆞ씨디ᄋᆞ샹ᄒᆞᄀᆞ라

그등긔법

그리글시ᄒᆞ릴의ᄉᆞ쳣ᄆᆡ이편솔뵉식이되ᄋᆡ

비嘉빗ᄀᆞᆺᄉᆞᆯ의드ᄭᅥ쳣ᄆᆡ이편솔ᄀᆞᆨ식이되야라

올픽ᄀᆞ긔ᄋᆞᆨᄀᆞᆺᄀᆞ가오딕믈솔실ᄀᆞᆺ혹거시간ᄉᆞ

ᄀᆞᄒᆞ나쳣ᄆᆡ이밋디ᄀᆞ샹ᄒᆞ편ᄯᅢ드릴랑올쳐ᄀᆞᆺᄒᆞ

열일(烈日) 가온딕 믈뇌오기를 십분(十分)이나 ᄒᆞ고 슛블을 픠

여 우희 노하 그릇 몸이 ᄯᅳᆯ흔 후 됴흔 녁쳥(歷靑) 글늘 새는 딕

노하 녹아 즙(汁)이 흘녀 틈과 안히 ᄀᆞᄃᆞ흔 후 다시 슛블

노 약간(若干) ᄢᅨ여 ᄇᆞᄅᆞ면 영(永)〃새디 아니ᄒᆞᄂᆞ니라

고동긔법(古銅器法)

구리그릇시 흙의 무쳐 쳔년(千年)이면 슌벽식(純碧色)이 되여

비취빗(翡翠) ᄀᆞᆺ고 믈의 드러 쳔년(千年)이면 슌녹식(純綠色)이 되야 다

윤퇴ᄒᆞ기(潤澤) 옥(玉) ᄀᆞᆺ고 흑(或)1) 가온딕 블근 실 ᄀᆞᆺ흔 거시 단사(丹砂)

ᄀᆞᆺᄒᆞ니 쳔년(千年)이 밋디 못ᄒᆞ면 프르딕 광윤(光潤)치 못ᄒᆞ

1) 흑(或): 문맥으로 보아、[혹]을 잘못 쓴 것이다.

뜨거운 햇볕에 말리기를 충분히 하고、숯불을 피워 위에 놓

아 그릇 몸이 끓은 후 좋은 역청 가루를 새는 데 놓아 녹아

서 즙이 흘러 틈과 안에 가득한 후 다시 숯불로 약간 쬐어

바르면 영영 새지 않는다.

고동기법(古銅器法)

구리그릇이 흙에 묻혀 천년이면 순녹색이 되어 비췻빛 같

고、물에 들어 천년이면 순벽색이 되어 다 윤택하기가 옥

같고、혹 가운데 붉은 실 같은 것이 단사 같으니、천년이

미치지 못하면 푸르지만 윤이 나지 못한

니 그러나 구리빗촌 보디 못ᄒᆞ디 구리 소ᄅᆞᄂᆞᆫ 잇ᄂᆞ니라

고동긔 민ᄃᆞᄂᆞᆫ 법 슈은과 잡셕말[1]은 거울 닥
ᄂᆞᆫ 약이니 새로 민ᄃᆞᄂᆞᆫ 구리그릇 우ᄒᆡ 고로″ 올니고 붕사
ᄀᆞᄂᆞᆯᄀᆡ 민ᄃᆞ라 초의 화ᄒᆞ야 부ᄉᆞ로 골나 ᄇᆞᄅᆞᆫ 후
급히 신급슈의 ᄌᆞᆷ그면 납다ᄉᆡᆨ[2]이 될 거시니 다시 칠
ᄒᆞ야 쏘 새로 기른 믈의 급″히 ᄌᆞᆷ그면 칠ᄉᆡᆨ이 되ᄂᆞ니
만일 믈의 ᄌᆞᆷ그기를 더디 ᄒᆞ면 빗치 변ᄒᆞ고 믈의 ᄌᆞᆷ
그디 아니면 슌연ᄒᆞᆫ 비치 취ᄉᆡᆨ이니 세 가지를 다 ᄀᆞᄂᆞᆫ
새 뵈로 문질너 광윤ᄒᆞ게 ᄒᆞ면 고동긔와 ᄀᆞᆺᄒᆞ야 분

다. 그러나 구릿빗은 보지 못하되 구리 소리는 난다.

고동긔 만드는 법: 수은을 주석 가루와 섞은 것은 거울 닦
는 약이니, 새로 만든 구리그릇 위에 고루고루 올리고 붕사
가루를 가늘게 만들어 초에 섞어 붓으로 골라 바른 후, 급
히 새로 길은 물에 잠그면 납다색(작설차 색)이 될 것이니 다
시 칠하여 또 새로 길은 물에 급급히 잠그면 칠색이 되니,
만일 물에 잠그기를 더디게 하면 빛이 변하고 물에 잠그지
않으면 순연한 빛이 푸른색이니, 세 가지를 다 가는 새 베
로 문질러 윤이 나게 하면 고동긔와 같아 분

1) 슈은(水銀)과 잡셕말(雜錫末): 원문이 『以水銀雜錫末』이므로, 「수은을
주석 가루와 섞은 것」이라고 해야 적절하다.
2) 납다ᄉᆡᆨ(臘茶色): 작설차 색. 「납다(臘茶)」=작설차.

변辨치 못ᄒᆞ디 그러나 고동긔는古銅器 두드려 보면 소리가 ᄀᆞ늘
고 묽고 신동긔는新銅器 소리가 크고 탁濁ᄒᆞ니 능能히 식쟈의게識者
는 도망逃亡치 못ᄒᆞᄂᆞ니라 고동긔는古銅器 오래 싸히 드러 토土긔氣
밧기를 깁히 혼 고故로 양화養花ᄒᆞ면 화식花色이 션명鮮明ᄒᆞ고
가지 우희 핀 것과 굿고 쩌러지기를 더듸 ᄒᆞ고 화샤花謝1) 후後
또 결실結實ᄒᆞᄂᆞ니 질그릇시 쏘 입토入土 쳔년千年 후後는 역시亦是
그러ᄒᆞ다 ᄒᆞ니라{동텬쳥녹洞天淸錄}
금화를 ᄌᆞ완磁碗의 ᄒᆞ랴면 대션즙大蒜汁{마늘}의 금묘를2)金 화합和合
ᄒᆞ야 그린 후後 다시 입화入火ᄒᆞ면 영블낙永不落ᄒᆞᄂᆞ니라

변하지 못하되, 그러나 고동기는 두드려 보면 소리가 가늘
고 맑고 신동기는 소리가 크고 탁하니, 능히 식자에게는 벗
어나지 못한다. 고동기는 오래 땅에 들어 흙 기운을 받기를
깊이 한 까닭으로 꽃을 기르면 꽃빛이 선명하고 가지 위에
핀 것과 같고, 떨어지기를 더디 하고 꽃이 진 뒤에 또 열매
를 맺으니, 질그릇이 또 흙에 들어 천년 후에는 역시 그러
하다 한다.《동천청록(洞天淸錄)》
금화를 사발에 하려면 대선즙(마늘)에 금물을 섞어 그린 후
다시 불에 넣으면 영영 떨어지지 않는다.

1) 화샤(花謝): 꽃이 짐.
2) 금묘룰: 「금ᄆᆞ룰」을 잘못 적은 듯하다. 「금물」은 아교에 개어 만든 금
박 가루. 그림을 그리거나 글씨를 쓸 때 사용하며, 특히 어두운 바탕의 종
이에서 독특한 효과를 낸다. =금니(金泥)·이금(泥金).

옥으로 셥쳐 국 겁질 즈곱으로 구치 동리야흡

을 외 뻐 뜨지 아 흐라 흐느니라

흰사으로 셥 구이 <small>지룡조곱</small> 의 쳐 식 울 리 여 흡느 편지 <small>잠홍</small>

지 아 흐느니라 회 쳥 은 흑 왈 회 의 쪄 인느

흰드거 시라 흐느 연욱 쳐 고 뻬 들 느 긋 더거 시 드르결흔

매 갓가 웃니라

쓰 앙 도흑 질 으로 슬 먹 칠 울 진 흐 느 아 드 의 부

을 리 야 죠도 그를 쳐 거 느 화 그를 주 뫼 그 욱 하 엽 이 다

이 쳥 을 칠 흐 느 쇠 화 그를 흐 야 인 느 웃 <small>그릇들</small> 의 또 웃 밀

옥그릇시{玉} 셕뉴{石榴} 겁질 즙으로{汁} 금치{金彩} 둠{中} 기야 그런즉

믈의 삐셔도 지″ 아니ᄒᆞᆫ다 ᄒᆞᄂᆞ니라 {호연직잡쵸〈浩然齋雜抄〉}

흰 사그릇시{砂} 구인{蚯蚓 지룡이라} 즙의{汁} ᄎᆡ식을{彩色} 기여 그림 그리면 지

지 아니ᄒᆞᄂᆞ니라 회″청은{回回青} 혹왈{或曰} 회″국의셔{回回國} 인골노{人骨}

ᄆᆡᄃᆞᆫ 거시라 ᄒᆞ니 연즉{然則} 졔긔예{祭器} 글ᄌᆞ 놋ᄂᆞ 거시 블결ᄒᆞ{不潔}

매 갓가오니라

모양{模樣} 됴흔 질그릇슬 먹칠을{漆} 진히{津} ᄒᆞ고 아교의{阿膠} 분{粉}

을 기야 포도를{葡萄} 치거나 초화를{草花} 그리고 혹{或} 하엽이나{荷葉}

이쳥을{二青} 칠ᄒᆞ고 ᄎᆡ화를{彩畫} ᄒᆞ야 임ᄌᆞ유{荏子油 들기름}의 됴흔 밀

옥그릇에 석류 껍질 즙으로 금가루 속에 개어 그리면 물에
씻어도 지지 않는다고 한다. {『호연재잡초(浩然齋雜抄)』}
흰 사기그릇에 구인{지렁이이다} 즙에 채색을 개어 그림 그
리면 지지 않는다. 회회청은 혹 이르기를, 회회국(아라비아)
에서 사람의 뼈로 만든 것이라 하는데, 그런즉 제기에 글자
놓는 것이 불결함에 가깝다.
모양 좋은 질그릇을 먹칠을 진하게 하고 아교에 분을 개어
포도를 치거나 풀꽃을 그리고 혹 연잎이나 군청색을 칠하고
채화를 그려 임자유{들기름}에 좋은 밀을

죠곰 녀코 술과 빅번은 긔운만 ᄒ야 숫블의 만화(慢火)
로 쓸혀 등유(桐油)를 민드라 그 우희 칠ᄒ기를 고로 〃 ᄒ
야 ᄆᆞᆯ뇌여 결우면 화로뉴는 왜믈 갓ᄒ야 극히 빗나
고 유톄ᄒᆞ니라 늘근 반(盤) 칠 버슨 거슬 믁적(木賊)〈속새〉으로 졍(淨)
히 닥고 먹칠을 진히 ᄒ야 이 기름을 먹이기를 두
어 번 ᄒ야 ᄆᆞ른 후(後) 쁘면 광윤(光潤)ᄒ미 옷칠 ᄀᆞᆺ고 벗디 아니
ᄒᄂ니라

큰 쟝독이 두에가 맛ᄀᆞᆺ디 못ᄒ면 큰 삿가술 민ᄃᆞ
라 밋히 헝거슬 ᄃᆞᆫ〃이 ᄇᆞᄅᆞ고 우흘 됴히로 ᄇᆞᄅᆞ고 ᄭᅩᆨ

조금 넣고 꿀과 백반은 기운만 하여 숯불에 약한 불로 끓여
동유를 만들어 그 위에 칠하기를 고루고루 하여 말리어 결으
면 화로 부류는 왜(倭)의 물건 같아 지극히 빛나고 맵시가 있
다. 낡은 쟁반 칠 벗겨진 것을 목적(木賊)〈속새〉으로 깨끗이
닦고 먹칠을 진하게 하여 이 기름을 먹이기를 두어 번 하여
마른 후 쓰면 윤이 나는 것이 옻칠 같고 벗겨지지 않는다.
큰 장독이 뚜껑이 맞갖지 못하면 큰 삿갓을 만들어 밑에
헝겊을 단단히 바르고 위를 종이로 바르고 꼭

1) 등유(桐油)∷ 〔동유〕를 잘못 적었다.
2) 결우면: 다른 사본에는 〔결으면〕이라 적혀 있는데 문맥상 〔결으면〕이 어울린다. 〔맺다、 짜다、 엮다〕등의 뜻으로 쓰인다.
3) 믁적(木賊): 〔목적〕을 잘못 적었다. 〔목적〕은 양치식물 속샛과의 상록 여러해살이풀. 속새.
4) 두에: 뚜껑.
5) 헝거슬: 헝겊을.

지민히 수거옥 거슬여 허 피흥회를 나일먹며도업

시흥야옥 지면를옥쪽짜나 먹칠흥아 굿꼐결

외검흥ㅣ편비 신지앙흘 과 샹흘 회 업지죽히

경편흥니라

셩동옥법 ㅂ흥 이든옥 를여 른별 앙살

셩남ㄹ희벽 기를 삳산 만흥먼쪽른동옥

가되엇라

쯧지 결옥법 ㅂ흥 이든옥를이어 히 며

며피 오른 나아니키 를 ㄴ비앙오흘 눌옥이를흘맛

지 밋히 무거온 거슬 녀허 대풍(大風)의 늘니일 념녀(念慮) 업
시ᄒᆞ야 유지(油紙)로 ᄇᆞᄅᆞᆫ 후(後) 쥬토(朱土)나 먹칠(漆) ᄒᆞ야 굿게 결
워 덥ᄒᆞ면 비 ᄉᆡ지 아니ᄒᆞ고 파상(破傷)ᄒᆞᄂᆞᆫ 폐(弊) 업서 극(極)히
경편(輕便)ᄒᆞ니라

ᄉᆡᆼ동유법(生桐油法)　됴ᄒᆞᆫ 임ᄌᆞ유(荏子油)를 녀름 녈양(洌陽)1) 사르
시2) 담고 됴히 부쳐 ᄡᅬ기를 삼삭(三朔)만 ᄒᆞ면 극품(極品) 동유
가 되ᄂᆞ니라

ᄡᅬ지 결우는 법(法)　됴ᄒᆞᆫ 임ᄌᆞ유(荏子油)를 ᄒᆞᆷᄲᆞᆨ 먹
여 틔 오ᄅᆞ디 아니킈 널고 비 아니 오는 날은 이슬을 맛

1) 녈양(洌陽): 열양. 한양(漢陽).
2) 사르신: 「사그르신」인데 「그」를 빠뜨렸다.

지 밑에 무거운 것을 넣어 센 바람에 날릴 염려가 없게 하여
기름종이로 바른 후, 붉은 흙이나 먹칠을 하여 굳게 결어
덮으면 비가 새지 않고 부서지는 폐가 없어 지극히 가볍고
편하다.

동유 만드는 법: 좋은 들기름을 여름에 한양 사기그릇에
담고 종이를 붙여 쬐기를 석 달만 하면 극상품의 등유가 된
다.

쌈지 견는 법: 좋은 들기름을 흠뻑 먹여 티가 오르지 않게
널고 비가 안 오는 날은 이슬을 맞

치면 기름이 다 ᄆᆞ러거든 믈의 ᄌᆞᆷ가 부드럽긔 ᄲᆞᆯ
아 반(盤) 우희 펴 노코 왜연셕{왜숫돌}의 고로〃 ᄀᆞ라 반〃이 ᄒᆞᆫ
후(後) 두 머리를 ᄀᆞᄂᆞᆫ 남글 메워 핑〃이 ᄃᆞ릐여 반ᄃᆞ시 ᄒᆞ
고 쏘 기름을 먹여 젼쳐로 ᄆᆞ르거든 슈침(水沈)ᄒᆞ야 고쳐
굴기를 두어 번 곳쳐 ᄒᆞᆫ 후(後) 졍히 빗 곱게 ᄭᅵ린 등유(燈油)
를 고르〃 ᄇᆞᄅᆞ고 ᄆᆞᄅᆞ거든 ᄲᆞ〃라 굴기를 쳐음ᄀᆞᆺᆺ치 수삼(數三)
ᄎᆞ(次) ᄒᆞ고 틔를 오ᄅᆞ게 말면 ᄌᆞ연(自然)이 술이 올나 둣갑고 광(光)
윤(潤)ᄒᆞ기 양각등(羊角燈)1) ᄀᆞᆺ흐니라 셜화지(雪花紙)ᄂᆞᆫ 겹으로 지어
부븨여 겻고 무영2)은 ᄀᆞᄂᆞᆫ 싱무영(生) 홋ᄎᆞ로 ᄒᆞᆫ 거시 됴

히면 기름이 다 ᄆᆞ르거든 믈에 ᄌᆞᆷ가 부드럽게 ᄲᆞᆯ아 쟁반 위
에 펴 놓고 왜연셕{왜숫돌} 에 고루고루 갈아 반반히 ᄒᆞᆫ 후、
두 머리를 ᄀᆞᄂᆞᆫ 나무로 메워 팽팽히 잡아당겨 반듯하게 하
고、 또 기름을 먹여 젼처럼 마르거든 물에 ᄌᆞᆷ가서 다시 갈
기를 두어 번 다시 ᄒᆞᆫ 후、 깨끗이 빛 곱게 끓인 등유를 고
루고루 바르고 마르거든 ᄲᆞᆯ아 갈기를 처음같이 두어 차례 하
고 티가 오르지 않게 하면、 ᄌᆞ연히 살이 올라 두껍고 윤이
나기가 양각등 같다。 설화지는 겹으로 지어 비비어 겯고 무
명은 가는 생무명 홑으로 한 것이 좋

1） 양각등(羊角燈): 양의 뿔을 고아서 만든, 투명하고 얇은 껍질을 씌운 등.
2） 무영: [무명]을 잘못 적었다. 뒤의 [싱무영]도 마찬가지다.

오향법 _{향족
향모}

코 남비단을 홋츠로 지어 ㄱ을 실쳐로 미러 결우면
청뉴리(青琉璃) ㄱ굿고 흰 비단이나 겹사1)로나 짓고 소아혼(騷雅) 그림
을 그려 결우면 긔이(奇異)호니라

니 유삼2)(油衫) 겻기도 구월(九月)이 샹시(上時)라 호ᄂᆞ니라 츈하(春夏)ᄂᆞᆫ ㄱ을만 못호

조향법(造香法){홍추향보(洪芻香譜)3)}

므릇 향(香)을 화합(和合)호매 그 조습(燥濕)을 득듕케(得中) 호미 귀(貴)
호니 향(香)을 화균(和勻)호야 그르싀 담아 됴희로 굿게 봉(封)
야 집 속 짜흘 삼오촌(三五寸)을 프고 무덧다가 월여(月餘)의 내
면 그 향취(香臭)가 긔이호니라

고, 쪽빛 비단을 홑으로 지어 가를 실처럼 밀어 결으면 푸
른 유리 같고 흰 비단이나 견사로 짓고, 풍치 있고 아담한
그림을 그려 결으면 기이하다. 봄여름은 가을만 못하니,
유삼(油衫) 기름에 결은 옷) 겻기도 9월이 가장 좋은 때라 한
다.

조향법(造香法){『홍추향보(洪芻香譜)』}

무릇 향을 섞음에 그 마르고 축축함을 알맞게 하는 것이
귀하니, 향을 고루 섞어 그릇에 담아 종이로 굳게 봉하여
집 속 땅을 셋 내지 다섯 치를 파고 묻었다가 한 달 남짓에
꺼내면 그 향취가 기이하다.

1) 겹사(絹紗): 「견사」인 듯하다.
2) 유삼(油衫): 기름에 결은 옷。비、눈 따위를 막기 위하여 옷 위에 꺼입는
다。
3) 홍추향보(洪芻香譜): 중국 송나라 때 홍추(洪芻、一〇六六~一一二八)가 지
은 『향보(香譜)』를 흔히 『홍추향보』라 한다。

리 회 향 법 갓 졍 향 간 회 향 화 일 간 회 향 황 반 명 향
졍 뇌 허추 우 위 쳬 말 이 면 밀 화 합 허야 긔 이 우 졔 삭 이
간 의 박 아 말 뢰 오 기 그 둑 둥 이 우 죽 사 위 의 혼
야 나 쪄 라 금 쳐 그 하 니 라
의 향 법 명 우 향 일 갓 졍 간 회 허 쎄
이 반 회 향 일 쎄 허 쳬 말 우 졍 뇌 샤 향 허 쎄 라
궃 졍 향 법 인 남 붉 명 향추 쳐 향 산 우 쳬 향
향 복 삿 빅 지 박 쓰 향 쎠 둑 거 뢰 졍 뇌 쳐 허 우 쳬 향
야 뢰 쯔 와 쳡 글 의 회 합 우 기 그 둑 둥 허 우 야 쪌

민화향법(梅花香法) 감숑1{甘松} 능향2{陵香} 각{일냥 各一兩} 단향{檀香} 회양3{茴香} 각{반냥 各半兩} 뎡

향{일빅 미 丁香一百枚}

뇽뇌{쇼허 龍腦少許} 우위셰말이연밀화합하야 긔이하게 삭인 右爲細末而煉蜜和合 奇異

판의 박아 말뇌오기를 득듕이 연밀화합하야 주사 위의 하 板 得中後 朱砂

야 나젼{자개}과 금치를 하느니라 金彩

의향법 녕능향{衣香法 零陵香 一斤} 감숑 단향{甘松 檀香} 각{십냥 各十兩} 뎡향피{반냥 丁香皮 半兩} 신

이{夷} 회향{일분 茴香一分} 찌허 셰말하고 뇽뇌{龍腦} 샤향{麝香} 죠곰 녀허 쁘라

국자향법4 {毬子香法} 이납{艾蒳 빅년송슈샹 플른 옷5 一斤} 단향{檀香}

{대쵸 두드려 찐 고 흔 즈완 膏흔磁椀} 단향{반냥 檀香半兩}

향부자{香附子} 빅지{白芷} 각{반냥 各半兩} 모향{반냥 茅香} 초두구거피6 {일미} 뇽뇌{쇼 龍腦少}

허} 우제허 許右劑

야 대조고와 조린 꿀의 화합하{和合} 기를 득듕히 하야 졀고 得中

매화향법: 감송, 능향{각 한 냥}, 단향, 회향{각 반 냥}, 정향{일백 매}, 용뇌{조금}. 이것들을 가루로 만들어 꿀에 섞어 기이하게 새긴 판에 박아 말리기를 알맞게 한 후, 주사를 위에 하여 나전{자개}과 금채를 한다.

의향법: 영릉향{한 근}, 감송, 단향{각 열 냥}, 정향 껍질{반 냥}, 백목련{반 냥}, 회향{한 푼} 찧어 가루를 만들고 용뇌, 사향 조금 넣어 쓰라.

구자향법: 애납{백 년 된 소나무에 낀 푸른 이끼 한 근}, 정향{반 냥}, 산조{대추 두드려 찐 고 한 사발}, 단향{반 냥}, 향부자, 백지{구릿대 뿌리}{각 반 냥}, 모향{반 냥}, 초두구거피{한 매} 용뇌{조금}. 이것들을 지어서 대추고와 졸인 꿀에 섞기를 알맞게 하여 절구

1) 감송(甘松): 감송향. 중국 귀주(貴州), 사천(四川) 등지에서 나는, 향기 나는 풀.

2) 능향(陵香): 영릉향(零陵香): 콩과의 두해살이풀.

3) 회양(茴香): [회향]을 잘못 적었다.

4) 국자향법(毬子香法): [구자향법]을 잘못 적었다.

5) 프른 옷: 여기서는 [푸른 이끼].

6) 초두구거피(草豆蔻去皮): 껍질을 벗긴 초두구. [초두구]는 생강과의 열대 식물.

외녀 허뼈 우리 젼쇼의 붓긔 아우 써득쇽시 스 쳐 오즈 따작

환 호야 말긔 녀의 양을 환 식회 편 그리 가 쟝 촛 지 그 뢰

호느니라

호신 향 방 치 헝 빅 간 향 강 지 향 강 슉 향 욱 향

이 젼 그 문 향 옥 쇼 가 갈 젼 수 심 일 쳥 우

옥 삼 즈 일 쇽 함 편 쇼 일 뼈 허 우 즈 일 왹 의 쳐 거 경

일 스 스 쪄 뼝 이 를 도 며 환 을 복 비 뱌 도즈 일호

의 녀허 삐으딕 졀고의 붓디 아니커든 즉시(即時) 긋쳐 오ᄌᆞ대작(梧子大作)

환ᄒᆞ야(丸) 말뢰여 ᄆᆡ양(每樣) 한 환식(丸) 픠오면 그 내가 쟝ᄎᆞᆺ(將次人盡) 진코져

홀 제 바로 우흐로 올나 모히여 오래도록 흐터지 〃 아니

ᄒᆞᄂᆞ니라

호신향방1(護身香方) 침향(沈香) 빅단향(白檀香) 강진향(降眞香) 당목향(唐木香) 유향(乳香)
各二錢 雀香 四錢 零陵香 香 白芷 各八錢 玄蔘

각 이젼 곽향 ᄉᆞ젼 녕능향 향빅디 각 팔젼 현삼

이젼 고분2(藁本) 향부ᄌᆞ(香附子) 각 팔젼 우십일종을 만ᄃᆞᄂᆞᆫ 법(右十一種 法)

은 갑ᄌᆞ일(甲子日) 슈합(收合) 병ᄌᆞ일(丙子日) 삐허 무ᄌᆞ일(戊子日) 꿀의 섯거 경ᄌᆞ(庚子)

일 스스로 셩명(姓名)을 일ᄏᆞ르며 환을(丸) 부븨여 임ᄌᆞ일(壬子日) 호

에 넣어 찧되, 절구에 붙지 않거든 즉시 그쳐 오동나무 씨

크기로 환(丸)을 만들어 말려서 매양 한 환씩 피우면 그 냄새

가 장차 다 스러지려 할 때 바로 위로 올라 모여 오래도록

흩어지지 않는다.

호신향방(護身香方): 침향, 백단향, 강진향, 당목향, 유

향 각각 두 돈, 곽향 너 돈, 영릉향, 향백지 각각 여덟

돈, 현삼 두 돈, 고본, 향부자(香附子) 각각 여덟 돈。 이

열한 종을 만드는 법은 갑자일(甲子日)에 수합, 병자일(丙子

日)에 찧고, 무자일(戊子日)에 꿀에 섞어, 경자일(庚子日)에

스스로 성명을 일컬으며 환을 비비어, 임자일(壬子日)에 호

리병

1) 호신향방(護身香方): 『임원경제지』에는 「신령향(信靈香)」으로 소개되어 있다.

2) 고분(藁本): 「고본」을 잘못 적었다.

로의 녀ᄒᆞ르드려 인제 울 뵈니 말ᄅ

희오면 직샹 ᄒᆞ야 빅기로ᄌ 면 빅병이

엄ᄂᆞ샤 과 가들비드ᄅᆞ급난 울만ᄭᆞ드ᄒᆞᆯ 회 울 혐

어 ᄒᆞᆼ ᄉᆞᆼ야 ᄲᆡ드이면 비과 가들 ᄀᆞ든ᄒᆞᅣᆯ라

ᄉᆞ 어ᄂᆞᆼ 의 알 ᄒᆞᆼ어ᄂᆞᆯᄃᆡ 가ᄇᆡᆨ들 어 아 최 비 ᄌᄌ

축 천 ᄒᆞᆼ어면 ᄒᆞᆼ고 적 영이니 임비ᄃᆞᆼᄒᆞᅣ 비 ᄀᆞᆺ 비

ᄒᆞ비 영비 회 과 ᄉᆞᄉ간 니 ᄉᆞ ᄲᆡᆼᄒᆞ니 우시 의 ᄤᆞ 발 ᄠᆞ

ᄉᆞ드 독나 한이 라 ᄒᆞ니라

양 손 샹

로蘆의 녀허 금초딘 산부産婦 효조孝子¹⁾ 녀인女人 계견鷄犬을 뵈디 말고
피오면 직상쳔문ㅎ야直上天門 빅귀百鬼逃走 도주ㅎ고 츠면 빅병百病이
업고 샤긔가邪氣 블범ㅎ고 급난急難을 만나거든 혼 환丸을 씹
어 향공ㅎ야向空 쏨으면 병긔가兵器 블감범ㅎㄴ니라不敢犯

능엄경의楞嚴經曰 香氣寂然 왈 향엄동조가香嚴童子 빅불언아제비구쇼白佛言我諸比丘燒
슈침향ㅎ면水沈香 향긔香氣 적연이寂然 니입비듕ㅎ야來入鼻中 비므²⁾비非木非
공비연비화空非煙非火 거³⁾무소간⁴⁾去無所著 니무소죵ㅎ니來無所從 유시의죠⁵⁾발명由是意銷發明
무류⁶⁾득나한이라 無漏得羅漢 ㅎ니라

양줌샹養蠶桑

1) 효조(孝子): 여기서는 「상제(喪制)」를 뜻한다.
2) 므(木): 「목」을 잘못 적었다.
3) 긔(去): 「거」를 잘못 적었다.
4) 간(着): 「着」과 「看」의 형태가 유사한 까닭에 혼동하여 「챡」을 「간」으로 잘못 적었다.
5) 쵸(銷): 「쇼」를 잘못 적었다.
6) 류(漏): 「루」를 잘못 적었다.

박에 넣어 감추되, 임산부, 상제, 여인, 닭, 개를 보이
지 말고 피우면, 곧장 하늘로 올라가 온갖 귀신이 도주하
고, (몸에) 차면 온갖 병이 없고, 사기(邪氣)가 침범하지
못하고, 급한 난(難)을 만나거든 한 환을 씹어 허공을 향해
뿜으면 병기가 침범하지 않는다.

『능엄경(楞嚴經)』에 이르기를, 향엄동자가 부처님께 아뢰
되, 「여러 비구가 수침향을 사르니, 그 향기가 그윽이 저
의 콧속으로 들어왔는데, 나무도 아니요, 허공도 아니요,
연기도 아니요, 불도 아니어서, 가도 도착한 곳이 없고,
와도 출발한 곳이 없었습니다. 이로 말미암아 저는 뜻이 사
라지고 환하게 깨달아 번뇌에서 벗어나 아라한과를 얻었습니
다」 하였다.

양잠상(養蠶桑, 누에 치기와 뽕 기르기)

養蠶 吉日 甲子 丁卯 庚午 癸酉 甲戌
양줌 길일 갑ᄌᆞ 뎡묘 경오 계유 경진 을유 갑술
壬午 乙未 癸卯
갑진 임오 을미 계묘

出蠶 浴蠶
츌줌 욕줌{누에 ᄂᆡ고 목욕 감기는 날} 길일 병오 뎡미 무신 갑오
戊午 丁未 戊申 甲午
무오
天

月德 黃道日 大忌日
월덕 황도일 대긔일{크게 금긔ᄒᆞᄂᆞᆫ 날} 삼월{무슐} ᄉᆞ월{긔
三月 戊戌 四月 己
희}1) 오월{묘유} 경
五月 卯酉 庚

戊 日 蠶枯死日
슐일은 줌고ᄉᆞ일{누에 ᄆᆞᆯ나 죽는 날}이니라

人家 養蠶 常業
므릇 인가의 양줌이 샹업이로ᄃᆡ 흔 ᄡᅵ를 년"의 치
陰德 害 年 年

實 노
디 못ᄒᆞᄂᆞ니 실노 음덕의 해로음이 잇ᄂᆞᆫ다라 일즉 실

熱湯 急
을 혈째 열탕의 고치를 녀흐면 물속의셔 급히 움죽

生意
이며 서로 구으ᄂᆞ니 대개 누에가 그 속에셔 오히려 싱의가

1) 삼월(三月){무슐} ᄉᆞ월(四月){긔해}:: 『산림경제(山林經濟)』에 따르면 이 부
분은 「삼월{진술(辰戌)}, ᄉᆞ월{ᄉᆞ희(巳亥)}, 오월{묘유(卯酉)}, 십이월
{자축(子丑)}」라고 되어 있고, 그 뒤에 「경슐일은 누에가 ᄆᆞᆯ라죽는 날이니 꺼린다
《『필용(必用)』》」라는 내용이 이어진다. 아마도 베껴 쓰는 과정에서 「십이
월~꺼린다[필용(必用)]」에 해당하는 한 줄을 건너뛴 듯하다.

누에치기에 좋은 날:: 갑자, 정묘, 경오, 계유, 경진,
을유, 갑술, 갑진, 임오, 을미, 계묘.

출잠(出蠶)과 욕잠(浴蠶)에 좋은 날{누에 ᄂᆡ고 목욕시키는 날}:: 병
오, 정미, 무신, 갑오, 천월덕 황도일.

대긔일{크게 금긔하는 날}:: 3월{진일과 술일}, 4월{사일과 해
일}, 5월{묘일과 유일}, ∧12월{자일(子日)과 축일(丑日)}. 이
날들은 출잠(出蠶)·교접(交蝶)·욕종(浴種)을 십분 꺼린다. ▽

경술일(庚戌日)은 잠고사일(蠶枯死日){누에가 말라 죽는 날}이다.

무릇 인가에 누에치기가 평소에 늘 하는 일이로되, 한 씨
를 해마다 치지 못하나니, (해마다 치면) 실로 음덕에 해로
움이 있다. 일찍이 실을 켤 때 뜨거운 물에 고치를 넣으면
물속에서 급히 움직이며 서로 구르는데, 대개 누에가 그 속
에서 오히려 살고자 하는 뜻이

이셔 그술긴 거슬 거듸니 □야 이엇□ 어진 사□의술

펴리오 □ 나 □술 □치 □ 술 거시니 잇나 적게 쳐

□인 □ 박 □술 □ 미 가 □ 나라 □ 쏜은 일□니 두 번

치긴

그 비니쥐 회 □ 법이 □ □격의 크게 말가□ 나

만약 쓰이 쳐 □ 만 바가 져쓰 그 말□ 되 져어 리야 을

되 겻다가 □ 거시 일시 의 □ □ 거험 싯나 □ 라

□ 실은 편라 방 으슬 고 □ □ 되□ 명□ 이쓰 지 □ 술
방

□ 오미 명 신웃 술□ 명진 이□ 북 이읏 □□ 이 □ □ 편은
방
방

이셔 그 쓸는 거슬 견듸디 못ᄒᆞ야 이 엇디 어진 사ᄅᆞᆷ의 ᄒᆞᆯ 배리오 그러나 쏘ᄒᆞᆫ 폐치(廢) 못ᄒᆞᆯ 거시니 잇다감 적게 쳐 노인(老人)의 복(衣服)을 ᄒᆞ미 가(可)ᄒᆞ니라 원쥼(原蠶)은 일년(一年)니 두 번(番) 치는 누에니 쥬례(周禮)의 금법(禁法)이오 음덕(陰德)의 크게 블가(不可)ᄒᆞ다 만 약쇼(弱小)ㅣ 쳐 ᄡᅵ만 바다 지 ᄡᅥ디 말고 뒤집어 기야 춘 디 거럿다가 낸 거시 일시(一時)의 남은 것 업시 나ᄂᆞ니라 쥼실(蠶室)은 명관방(命官方)1)을 긔(忌)ᄒᆞ니 히즈튝년(亥子丑年){미망(未方)2)} 인묘진년(寅卯辰年){슐방(戌方)} ᄉᆞ오미년(巳午未年){튝방(丑方)} 신유슐년(申酉戌年){진방(辰方)}이니 북(北)이 으ᄯᅳᆷ이오 동편(東便)은

있어 그 끓는 것을 견디지 못하는 것이니、이 어찌 어진 사람이 할 바이겠는가。그러나 또한 그만두지 못할 것이니 이따금 적게 쳐서 노인의 의복을 짓는 것이 옳다。원잠은 1년에 두 번 치는 누에니、『주례(周禮)』에 금하는 법이요、음덕에 크게 옳지 않으나、다만 조금 쳐서 씨만 받아 재를 싸지 말고 뒤집어 개어 찬 데 걸었다가 내는 것이 일시에 남은 것 없이 난다。

잠실(蠶室)은 명관방(命官方)을 꺼리는데、해자축년(亥子丑年)〔미방(未方)〕、인묘진년(寅卯辰年)〔술방(戌方)〕、사오미년(巳午未年)〔축방(丑方)〕、신유술년(申酉戌年)〔진방(辰方)〕이니、북쪽이 으뜸이요、동쪽은

1) 명관방(命官方): 잠실이 꺼리는 잠명방(蠶命方)과 잠관방(蠶官方). 여기서 설명한 방향은 잠관방이고, 잠명방은 해자축년(亥子丑年)에 신방(申方)、인묘진년(寅卯辰年)에 해방(亥方)、사오미년(巳午未年)에 인방(寅方)、신유술년(申酉戌年)에 사방(巳方)이다.

2) 미방(未方): 「미방」을 잘못 적었다.

따라ᄒᆞᄂᆡ라ᄂᆞ 에가 회 봉ᄋᆞᆯ도 회ᄒᆞ 르ᄂᆞᆫᄯᆞᆺ시ᄅᆞᆯ

도 회ᄒᆞᄂᆡᄃᆞᆯ실 희ᄋᆞ부ᄋᆞᆯ희 ᄋᆞ라 ᄌᆞ에 ᄀᆞᄒᆞᆫᄯᆞᆺ

ᄋᆞᆨ지ᄉᆞᄂᆡ수ᄇᆞᄂᆡ둥잔 신지ᄀᆞᄆᆡ ᄀᆞᆯᄂᆞᆫᄋᆞ ᄌᆞᆫ 마ᄇᆞᆯ라셩강
제ᄉᆞ회ᄂᆞ라 산

ᄒᆞᆼ둥ᄉᆞᆯ방 ᄲᆡᄆᆞᆯᄉᆞ져 져ᄒᆞᄅᆡ비회ᄂᆞᆫᄒᆡ봉ᄂᆞᆫᄲᆡ이 ᄀᆞ산병

ᄅᆞᄏᆞ져 ᄉᆞᆯᄃᆡ ᄂᆞᆫᄯᆞᆺᄃᆞ 창 의 비회ᄂᆞᆫᄯᆞᆺ칼ᄃᆡ마 의덕

ᄃᆞ 리ᄆᆞᄉᆞ 릐집 안ᄉᆞ 쳥산부ᄒᆞᄌᆞᄇᆞᆯ결지인ᄌᆞᄃᆞᆫ실희

ᄇᆞᆨ져ᄋᆞᄂᆞᆫᄯᆞᆺᄉᆞᆯ 머ᄂᆞ뼝ᄒᆞᄅᆞᄌᆞ에ᄇᆞᆯᄋᆞᄯᆞᆺᄋᆞᆼᄆᆞ가ᄌᆞ에치

ᄀᆞᄯᆞᆺᄒᆞ 져ᄇᆞᄋᆞ옷남ᄉᆞ에치기ᄅᆞᆯ나라ᄒᆞᄉᆞᄂᆞ라

머라뗠라ᄉᆞᄂᆞ셩의깃ᄉᆞᆯ ᄋᆞᄲᆡᄅᆞᆯ ᄯᆞ라ᄒᆞᄉᆞᄂᆞ라

대긔ᄒᆞᄂᆞ니라 누에가 쇠똥을 됴화ᄒᆞ고 쇼는 누에ᄯᅩᆼ을 됴화
됴화ᄒᆞ니 줌실의 우분을 픠오라 누에 긔ᄒᆞᄂᆞᆫ 것 어
육지"는 내 굽는 내 등잔 심지 쓴 내 술 초 오신(마늘 파 싱
강 계ᄌ 호쵸라) 샤
향 등믈 방 쓰ᄂᆞᆫ 믄지2) 셔흐로 비최ᄂᆞᆫ 히 ᄇ람 쏘이고 문 여
러 크게 소ᄅᆡ 내ᄂᆞᆫ 것 등쵹 창의 비최ᄂᆞᆫ 것 칼 도마의 두
드리ᄂᆞᆫ 소ᄅᆡ 집 안 곡셩 산부 효ᄌ 블결지인 줌실의
드러오ᄂᆞᆫ 것 술 먹고 쏭 ᄯᅡ고 누에 보ᄂᆞᆫ 것 잉부가 누에 치
디 못ᄒᆞ고 더러온 옷 닙고 누에 치기를 다 긔ᄒᆞᄂᆞ니라
머리털과 즘ᄉᆡᆼ의 깃 ᄉᆞ로ᄂᆞᆫ 내를 대긔ᄒᆞᄂᆞ니라

크게 꺼린다. 누에가 쇠똥을 좋아하고 소는 누에똥을 좋아
하니, 잠실(蠶室)에 소똥을 피워라.

누에가 꺼리는 것: 어육 지지는 냄새, 굽는 냄새, 등잔 심
지 끈 냄새, 술, 초, 오신(五辛)(마늘, 파, 생강, 겨자, 후추
이다), 사향 등물, 방 쓰는 먼지, 서쪽으로 비치는 해,
바람 쐬고 문 열어 크게 소리 내는 것, 등불과 촛불이 창에
비치는 것, 칼을 도마에 두드리는 소리, 집 안에서 우는
소리, 임산부, 상제, 불결한 사람이 잠실에 들어오는
것, 술 먹고 뽕 따고 누에 보는 것, 임신부가 누에 치지
못하고 더러운 옷 입고 누에 치는 것을 다 꺼린다. 머리털
과 짐승의 깃을 사르는 냄새를 크게 꺼린다.

1) 줌사(蠶砂): 말린 누에똥.
2) 믄지: 먼지. [몬지]를 잘못 적었다.

누에를 올닌 후 뇌졍[1]ᄒ거든 버들가지를 무

수이 썩거 줌실 ᄉ면을 다 에워 쏘즈면 비

록 크게 뇌셩이 "셔도 쎠러지" 아니ᄂᆞᆫ다 ᄒᆞᄂᆞ니라

양줌셔의 왈 처음 나비 알 ᄉᆞᆫ 됴ᄒᆡᄅᆞᆯ 무풍은

실[2]의 거딕 그 알이 처음 변ᄒᆞ야 붉고 슬쎠다가 두

번 변ᄒᆞ야 춘뉴식 굿고 세 번 변ᄒᆞ야 원산식 굿ᄒᆞ면

이거시 반드시 됴ᄒᆞᆫ 쳠 즉ᄒᆞᆫ 씨오 고쵸ᄒᆞᆫ 황젹식은

블용이니라 봄의 누에 낼 적 몬져 여라문 낸

거슨 일홈이 ᄒᆡᆼ마줌이니 그거슬 두면 누에가 다 고로

누에를 올린 후 벼락이 치면, 버들가지를 무수히 꺾어 잠

실 사면을 다 에워 둘러 꽂으면 비록 크게 천둥소리가 있어

도 떨어지지 않는다고 한다.

『양잠서(養蠶書)』에 이르기를, 처음 나비가 알 슨 종이를

바람 없는 온실에 걸되, 그 알이 처음 변하여 붉고 살찌다

가 두 번 변하여 봄버들 빛 같고, 세 번 변하여 먼 산빛 같

으면 이것이 반드시 좋은, 칠 만한 씨요, 시들어버린 황적

색은 못 쓴다. 봄에 누에 낼 적에 먼저 여남은 낸 것은 이

름이 행마잠(行馬蠶)이니 그것을 두면 누에가 다 고르

1) 뇌졍(雷霆): 뇌정. 우레와 번개.
2) 은실(溫室): [온실]을 잘못 적었다.

러 아니ᄒ기 스스로 뿌러 업시되거ᄂ긔 ᄒ오ᄃ라

옥ᄉᄉ 법은 남겨 둑나 ᄊ쎄어 ᄎ슐병화의 아ᄒ ᄒ방 희졍ᄀ의 들빗 쵯다

나ᄉᄀ러진 ᄌᆯ을 ᄉᆯᆫ 아ᄒ히 ᄒᆞᆫ ᄭᅥᆼ라 외을 화

ᄀᆞ ᄉ쀙을 실의 ᄃ어 ᄃ병 ᄉᄉ에 가 쩡ᄒ ᄒ샨 ᄂᄀ긔ᄒ

ᄎ라ᄉ에 가 비마 돌쩡라 ᄲ긔 오려 뻐 ᄀ어ᄂ긔 ᄋ을 먹

이편 병ᄃᄉ ᄒ취상 거두 반 ᄃᆺᄉ 혜 쵯ᄀ러 외ᄀ오 ᄋ을

딘혹 먹이라 만일 ᄅᆫ 한 ᄋᆯᄂ ᄌ지 일이 여ᄃᆫ ᄉᆯ 실의

ᄋ분을 ᄀ죄 외 쪤화ᄒ야 ᄋ냉뎡을 ᄀ인을 어업시 ᄒ

라ᄉ에 가 이십오일의 ᄲ긴 쟈 ᄆᄅᄒ ᄇᆫ 밭의 실이십오

"다 아니〃기스로 쓰러 업시ᄒᆞᄃᆡ 거유 기슨 긔ᄒᆞᄂᆞ니라

욕즘법은 납셜슈나 셰어슈{浴蠶法}{洗魚水}{生鮮}{싱션 ᄡᅵᄉᆞᆫ 믈}의나 ᄒᆞ야 ᄲᅩᆼ

나모 겁질을 ᄭᅵᄭᅡ 놉히 ᄃᆞ라 일정과 월화{日精}{月華}{ᄒᆡ 精긔와 ᄃᆞᆯ빗치라} 바

다 무풍 온실의 두어 내면 누에가 셩ᄒᆞᄂᆞ니 삼노¹〉는 긔ᄒᆞ

ᄂᆞ니라 누에가 비 마즌 ᄲᅩᆼ과 쓴 ᄃᆡ 오래여 더온 닙흘 먹

이면 병드ᄂᆞ니 치상ᄒᆞ거든 반ᄃᆞ시 헤쳐 더온 긔운을

낸 후 먹이라 만일 텬한음우지일이여든 즘실의

우분을 피워 졈화ᄒᆞ야 음닝ᄒᆞᆫ 긔운을 업시ᄒᆞ

라 누에가 이십오일의 ᄂᆞᆫ는 쟈ᄂᆞᆫ ᄒᆞᆫ 발의 실 이십오

1) 삼노: 삼으로 꼰 노끈.

지 아니하니, 깃으로 쓸어 없애되, 거위 깃은 꺼린다.

누에 목욕시키는 법은 납설수나 세어수{생선 씻은 물}에나

하여 뽕나무 껍질을 꼬아 높이 달아 일정과 월화{해 정기와 달

빛이다}를 받아 바람 없는 온실에 두어 내면 누에가 번성하

니, 삼으로 꼰 노끈은 꺼린다. 누에가 비 맞은 뽕과 딴 지

오래어 더운 잎을 먹으면 병드니, 뽕을 따거든 반드시 헤쳐

더운 기운을 빼어낸 후 먹여라. 만일 날씨가 춥고 흐리고

비가 오는 날이거든 잠실에 쇠똥을 피워 불을 붙여 침침하고

차가운 기운을 없애라. 누에가 25일에 ᄂᆞᆫ는 것은 한 발에

실 25

낭을엇ᄂ이시면갈을의ᄂᄂ쟈ᄂ시ᄅ이시면낭

을엇ᄂ삼십병일을의ᄂᄂ쟈ᄂ실시면여낭을엇

ᄂ나항니ᄯ뎌ᄉ에가잘되ᄌᄂ실시면여낭을엇

ᄃ구ᄅᄅ썻ᄅᄂ말의ᄲᄌ쫄시ᄅ이나ᄂ니라ᄅ치

가기ᄅ을뷕ᄒ거슬졔ᄉ지졍이으크ᄅᄃᄋᄉ거슬

시ᄅ이잘나ᄂ니빈난굿치와허ᄅ을벗기

거슬편ᄌᄅᄅ핀ᄂᄂ니라ᄅ치혀기ᄅᄅᄉᄅ마경ᄯᄆ

지말지ᄂ실이엉거ᄅ항획오지말지ᄂ실시이잘

나지웃ᄂᄂᄅ치ᄅᄅᄲᄅ랑의ᄉᄅ마ᄉ챠의ᄒ혀ᄂ

규합총서 | 224

낭을 엇고 이십팔일의 늙는 쟈는 실 이십냥
을 엇고 삼십여일의 늙는 쟈는 실 십여냥을 엇
는다 ᄒᆞ니 대뎌 누에가 잘된즉 ᄒᆞᆫ 간의 고치 뉵칠
두를 ᄊᆞ고 ᄒᆞᆫ 말의 열 자 ᄲᅡᆯ 실이 나ᄂᆞ니라 고치
가 길고 윤ᄇᆡᆨᄒᆞᆫ 거슨 셰ᄉᆞ지견이오 크고 둥근 거슨
실이 잘 나디 아니ᄒᆞ니 나비 난 곳치와 허믈 벗긴
거슨 면ᄌᆞ를 믿ᄃᆞᄂᆞ니라 고치 혀기를 슬마 경슉
지 말지니 실이 엉긔고 향 픠오지 말지니 실이 잘
나지 못ᄒᆞᄂᆞ니 고치를 열탕의 슬마 ᄉᆞ챠1)의 (ᄌᆞᄋᆡ) 혀는

냥을 얻고、 28일에 늙는 것은 한 발에 실 20냥을 얻
고、 30여 일에 늙는 것은 실 10여 냥을 얻는다고 하
니、 무릇 누에가 잘된즉 한 칸에 고치 6、7 말을 따고、
한 말에 열 자 짧은 실이 난다. 고치가 길고 윤이 나고 흰 것
은 고운 실이 날 고치요、 크고 둥근 것은 실이 잘 나지 않
는다. 나비가 난 고치와 허물 벗긴 것은 솜(풀솜)을 만든
다. 고치를 켤 때、 삶아 밤을 지내지 말 것이니、 (그러
면) 실이 엉키고、 향을 피우지 말 것이니、 (그러면) 실이
잘 나지 못한다. 고치를 끓는 물에 삶아 사차(자애)에 켜는

1) ᄉᆞ챠(絲車): 사거(絲車)。 소거(繰車)。 소사거(繰絲車)。 고치로 실을 켜는
물레。

거시오 흘띠넝밥의 결졍량을 흐ㄹ마 것지 흐ㄴ

ㄹ 쳐 ㄹㄹ을 슬마 넝히 여 거지 ㄷㄱ을 쳘ㄹ 외 실을 화 혀

ㄹ믈 이밥을 넝밥 크 ㅎ 야 혀 ㄱ펌 ㄱ졍 시이결 븍

흐ㄴ실 이결ㄴ 량을ㅎ 기 과ㄹ 것 라 혈 샹ㅎ ㄴ이거

시 졍 혼 ㄱ을 혀 쥬 범 이ㄴ 라 ㄴ힝 원 ㄱ에 쳐 ㄴ 범

은 샹 지 ㄴ회ㄹㄹ 거ㄴ 시 쇽흘 샹 방 쳥 ㄱ 지 ㄱ 것

의 ㄹㄹ셩 미 쳘ㄹ 샹ㅎ ㄴ 혀 과 밥ㅇ셩ㄹㄹ을 과 밥

번 쳐 ㄷ샹 나 ㄷ 개 흘 박 으 ㅅ에 ㅅ ㅎ 인 밥ㅇ 다 과 량

흥이 라ㄴ 의 ㄴ혀밍ㅎ 번 혀 ㅎ 미 ㅎ 엄ㄴ흘쳐ㅇ

거시 ᄆ촘내 닝분(合盆)의 결졍(潔淨) 광윤(光潤)홈만 갓디 못ᄒ니
고치를 술마 동ᄒᆡ예 건지고 굼글 쑬워 실을 싸혀
믈이 블닝블열(不冷不熱)키 ᄒ야 혀 내면 그 졍신(精神)이 결빅(潔白)ᄒ
ᄒ고 실이 견고(堅固) 광윤(光潤)ᄒ기 다른 것과 졀승(絶勝)ᄒ니 이거
시 셩쳔동ᄒᆡ쥬법(成川東海紬法)이니라　듕원(中原) 누에 치는 법(法)
은 삼ᄌᆡ도회(三才圖會)로 보건딕 시속(時俗) 줌상방젹지긔뉴(蠶桑紡績之機類)
의 공교(工巧)ᄒ미 결승(絶勝)ᄒ니 허다 명목(許多名目)은 그림으로 다 분(分)
변(辨)치 못ᄒ나 대개(大槪) 줌박(蠶箔)은 누에 누이는 발이니 다 층(層)
층이 탁즈(卓子)의 노ᄒ면 여러 번폐(煩弊)ᄒ미 업고 줌족(蠶族)1)은

1) 줌족(蠶族): 누에섶.

것이 마침내 차가운 분의 깨끗하고 윤이 나는 것보다 못하
니, 고치를 삶아 동이에 건지고 구멍을 뚫어 실을 빼어 물
이 차지도 뜨겁지도 않게 하여 켜 내면, 그 정신이 결백하
고 실이 견고하며 윤이 나는 것이 다른 것보다 훨씬 뛰어나
니, 이것이 성천(成川)의 동해주(東海紬)를 만드는 방법이
다.

중원 누에 치는 법은 『삼재도회(三才圖會)』로 보건대, 요즘
풍속의 잠상방적(蠶桑紡績)하는 기계류보다 공교함이 훨씬 뛰
어나니, 수많은 명목은 그림으로 다 분변하지 못하나, 대
개 잠박(누에 채반)은 누에 눕히는 발인데, 다 층층이 탁자에
놓으면 여러 번거로운 폐단 없고, 잠족(누에섶)은

두에 울니 거시니 병상이 창살 굿 야거 살은

뵈 뵉이 거 야 거 에 니옥 슬 가지 를 인병 야

후거에 야 거 야 슬 거 슬게 야 시니 옥슉졈

회울 녀 창젼이 만향 히가 엄 슬거시오 황차는

처현거시니시 슉 거 인드슉 의 어렵지 아니

키와 실의 강슬 거기 궐슝 뒤시 슉장인이니

히의 방처 굿니 야 이오방 차 각차 아최쪠 안드려

거야 일을 니거희 뵈며 거 슬믠 거 법이이시

디시슉옹 멸슬 장인이 비록 거거옹슬 뵈거거 쳐

누에 올니는 거시니 형상(形象)이 창살 ᄀᆞᆺ호야 ᄀᆞ는 살은 빅빅이 격(隔)호야 누에 닉은즉 솔가지를 인연(因緣)호야 흔 누에로 호야곰 흔 굼긔 들게 호야시니 근속(近俗) 섭희 올녀 ᄡᅡᆼ견(雙繭)이 만흔 히(害)가 업슬 거시오 왕챠1)는 고 치혀는 거시니 시속(時俗) 즈인도곤 슈고(受苦)의 어렵지 아니 키와 실의 광윤(光潤)호기 졀승(絶勝)호딕 시속(時俗) 쟝인(匠人)이 능(能) 히 의방(依倣)치 못호니 가(可)흔이오 방챠(紡車){믈네} 각챠2){ᄭᅴ아} 졔양도(製樣) 극(極) 교(巧)호야 일일닉(一日內) 거히3) 빅여근(百餘斤)을 믿ᄂᆞᆫ 법(法)이 이시 딕 시쇽(時俗) 용녈(庸劣)흔 쟝인(匠人)이 비록 그림을 뵈고 ᄀᆞᆯ쳐

누에 올리는 것이니, 모양이 창살 같아 가는 살은 빽빽이
사이를 두고 있어 누에 익은즉 솔가지를 따라 한 누에로
여금 한 구멍에 들게 하였으니, 근래의 풍속에 섶에 올려
쌍고치가 많은 해가 없을 것이요, 왕채(설다리)는 고치 켜는
것이니, 요즘 풍속의 물레보다 수고롭지 않거니와 실이 윤
이 나는 것이 훨씬 뛰어나되, 요즘 장인이 능히 본뜨지 못
하니 한스럽고、 방차(紡車){물레}、 각차(攬車){씨아} 양식도
지극히 교묘하여 하루 안에 거해 100여 근을 만드는 법이
있되、 요즈음 못난 장인이 비록 그림을 보여주고 가르쳐

1) 왕챠: 왕채. 설다리. 물레의 바탕 위에 세우는 두 개의 기둥.
2) 각챠(攬車): 사전에는 「교거(攪車)」로 올라 있다.
3) 거히: 거핵(去核). 씨를 뽑아 제품이 된 솜.

든녕히의방홀글이엄수가관이라나방찬근은

익졀의짜야온쩨양이오각찬난산아졍의든라

아쓰기둉수이의러쁠희옥근가락을박게홀족

짱회짱납헝명시각챠시가이숭니왈

짐걸낭낭옹러쓰엉

회추각나졍알알

빅은쩡박각쳐녕

앙존의왈이월음든록숨라흔근동훌십오

도 능히 의방(依倣)홀 길이 업ᄉ니 가탄(可嘆)이로다 방챠ᄂᆞ는 문(紡車文)
익졈(益漸)의 내야온 졔양(製樣)이오 각챠ᄂᆞᆫ 삼악셩(三樂聲)의 든다
ᄒᆞ나 그 기동 ᄉᆞ이의 쇠를 ᄭᅵ우고 가락을 박게 ᄒᆞᆫ즉
아모 소ᄅᆡ도 업ᄂᆞ니 각챠시가 이ᄉ니 왈(攪車詩日)
쌍횡쌍립형여무(雙橫雙立形如舞) ᄡᅡᆼ으로 빗기고 ᄡᅡᆼ으로 셔 〃춤추ᄂᆞᆫ 듯ᄒᆞ니
집궐냥단용궐듕(執厥兩端用厥中) 그 두 긋츨 잡으나 ᄡᅵ기ᄂᆞᆫ 그 가온듸로다
휘슈각ᄅᆡ셩알알(揮手攪來聲軋軋) 손으로 둘너 오ᄆᆡ 소ᄅᆡ가 알〃(軋軋)ᄒᆞ다
빅운쳥박각셔동(白雲晴雹各西東) 흰 구ᄅᆞᆷ과 긴 무리1)가 각각(各各西東) 〃셔와 동의 ᄒᆞ야도다
양ᄌᆞᆷ셔의 왈(養蠶書日 二月竹秋) 이월은 듁츄(大ᄀᆞ을)라 ᄒᆞ고 듕츈 십오(仲春十五)

1) 무리: 우박.

도 능히 본뜨지 못하니 한탄스럽도다. 방차는 문익점(文益漸)이 내어온 양식이요, 각차는 삼악성에 든다 하나 그 기
둥 사이에 쇠를 끼우고 가락을 박게 한즉 아무 소리도 없
다. 각차 시가 있는데 이르기를,

쌍횡쌍립형여무(雙橫雙立形如舞)는 쌍으로 빗기고 쌍으로 서서 춤추
는 듯하니

집궐양단용궐중(執厥兩端用厥中) 그 두 끝을 잡으나 쓰기는 그 가
운데로다.

휘수각래성알알(揮手攪來聲軋軋) 손으로 둘러 오매 소리가 덜컹덜
컹한다.

백운청박각서동(白雲晴雹各西東) 흰 구름과 갠 우박이 각각 서쪽
과 동쪽에 있도다.

『양잠서(養蠶書)』에 이르기를, 2월은 죽추(대가을)라 하고

중춘 15

일홈은 화홍이라 후니 이 쓸 종 이 가장 쓸노

춘시 쳐자 에 라 후니 훌노 의 반도 시 춤 신을 쩨 후니 웃노라음

쳐 랑시 오 춘 건 셜를 모 힝이니 오 시 춤 츳 니 혹 비가 쳐체

훌나 후 민 가 의 쳐 건 마 도 낭 을 쩨 후 니 춧 신 긔 왈

여 수 여 전 아 비 를 쩌 후 니 긔 의 안 왈 스 아 비 도 쪄 오 닌

자 로 썻 기 며 를 허 가 후 리라 후 야 더 니 집 의 쓸 이 스

스 로 쳬 여 나 구 아 비 라 온 왓 더 니 후 의 그 쓸 이 먹 니 아

니 후 며 간 쌜 쪄 분 깬 후 거 를 긔 긔 간 후 야 바 아 후

여 구 가 쫙 일 써 써 건 후 잇 더 구 더 며 여 밍 이 쩟 여 을 지 다

일은 화됴{花朝꽃아츔}라 ᄒᆞ니 이날 쵹인이 누에띠를 ᄑᆞ는 고{故}로 쥼시{市누에 져자}라 ᄒᆞ고 츈초의 반ᄃᆞ시 ㅈᆞᆷ신을 졔ᄒᆞ니 읏듬은

셔룽시오{西陵氏}ᄎᆞᆫ 셜고부인1)이니 우시공쥬2)니 후비가 친졔{親祭}

ᄒᆞᆫ다 ᄒᆞ고 민가의셔ᄂᆞᆫ 마두낭을 졔ᄒᆞ니 슈신긔{搜神記} 왈

녯 녀지{女子} 아비를 그려 ᄒᆞ니 기뫼{其母} 약왈{約曰} 그 아비 ᄃᆞ려오ᄂᆞᆫ

ᄌᆞ로ᄡᅥ 기녀를 허가ᄒᆞ리라 ᄒᆞ야더니 집의 ᄆᆞ리 스

ᄉᆞ로 ᄠᅱ여나 그 아비 타고 왓더니 기후의{其後} 그 ᄆᆞ리 먹디 아

니ᄒᆞ고 녀ᄌᆞ를 본즉 표호3)ᄒᆞ거ᄂᆞᆯ 기뷔{其父怒} 노ᄒᆞ야 ᄡᅩ아 죽

여 그 가족을 폭건ᄒᆞ얏더니 기녜{其女偶然} 우연이 겻흐로 지나

일은 화조{花朝꽃아침}라 하니, 이날 쵹(蜀) 사람이 누에씨를 파ᄂᆞᆫ 까닭으로 잠시{市누에 시장}라 하고 초봄에 반ᄃᆞ시 잠신을 졔

사하ᄂᆞᆫ데, 으뜸은 서룽씨(西陵氏)요, 그ᄃᆞ음은 원유부인(苑瓜婦人)과 우씨공주(寓氏公主)이니, 후비(后妃)가 친히 졔사한

다고 하고, 민가에서ᄂᆞᆫ 마두낭(馬頭娘)을 졔사하ᄂᆞᆫ데, 『수

신기(搜神記)』에 이르기를, 옛 여자가 아비를 그리워하니 그

어미가 약속하여 말하기를, 그 아비를 ᄃᆞ려오ᄂᆞᆫ 자에게 딸

을 시집보내겠다고 하였다. 집의 ᄆᆞᆯ이 스스로 ᄠᅱ어나가 그

아비가 그 말을 타고 왓ᄂᆞᆫ데, 그 후에 그 ᄆᆞᆯ이 먹지 않고

여자를 보면 울부짖거늘, 그 아비가 노하여 ᄡᅩ아 죽여 그

가죽을 말렸다. 그 딸이 우연히 곁으로 지나

1) 셜고부인(苑瓜婦人):: 「원유부인」을 잘못 적었다. 원유부인은 우씨공주와 함께 ᄌᆞᆷ신(蠶神).

2) 우시공쥬(寓氏公主):: 우씨공주. 원유부인과 함께 ᄌᆞᆷ신(蠶神).

3) 표호(咆哮):: 「포효」를 잘못 적었다.

갓으가쵹이솔명ᄂ며ᄌᄅ앗ᄉ라믜지거쳐흘

ᄉ일의샹수의걸며회ᄒ야ᄉᄒ뒨ᄅ로앙흐가의

쪄기며ᄅ마ᄃᄂᄋ이다ᄒᄅ쩨흘젹마혀ᄋ흘것히ᄌ

ᄂ나ᄒᄅᄯ실의ᄋᄅ가쵹ᄋᄃᄉᄉᄒ에가쳥흘나ᄒ

ᄂ나다

쥭례의윗ᄅᄂᄋ흘ᄒ야ᄂ명샹ᄌ왈ᄅᄋ성

우하야쟝ᄋ쵹ᄒᄂᄅᄌ겁ᄯ긔오이것ᄒᄅ로셩

ᄅ이ᄂᄒ젼ᄒ미업ᄉᄋᄅᄉᄅ이혀로ᄋᄅ쎠ᄅᄒ

ᄒ나ᄒᄂ방산의ᄂᄅᄇᄉ머던ᄉᄂᄂᄒ야ᄇ

가니 그 가족이 홀연(忽然) 니러나 녀ᄌ(女子)를 ᄡᆞ ᄂ라 부지거쳐(不知去處)ᄒᆞᆫ
수일의 상수(桑樹)의 걸녀 화(化)ᄒᆞ야 누에 된 고(故)로 양ᄌᆞᆷ가(養蠶家)의
셔 기녀를 마두낭(馬頭娘)이라 ᄒᆞ고 졔(祭)ᄒᆞᆯ 적 마혁(馬革)을 겻히 놋
ᄂᆞᆫ다 ᄒᆞ고 ᄌᆞᆷ실(蠶室)의 ᄆᆞᆯ가족을 둔즉 누에가 셩(盛)ᄒᆞᆫ다 ᄒᆞ
ᄂᆞ니라

쥬례(周禮)의 원ᄌᆞᆷ(原蠶){두 번(番) 치ᄂᆞᆫ 누에라}을 금(禁)ᄒᆞ니 뎡강셩(鄭康成) 주왈(註曰) ᄌᆞᆷ싱(蠶生)
우하(于夏)ᄒᆞ야 장우츄(長于秋)ᄒᆞ니 ᄆᆞᆯ노 더브러 긔운(氣運)이 ᄀᆞᆺ흔 고(故)로
믈(物)이 능(能)히 냥젼(兩全)티 업ᄉᆞᄆᆞ로 그 ᄆᆞᆯ이 해로오ᄆᆞ로 뼈 금(禁)
ᄒᆞᆫ다 ᄒᆞ니 동방삭(東方朔)의 니른바 그 머리ᄂᆞᆫ 니니(離離)[1]ᄒᆞ야 범

가니 그 가족이 갑자기 일어나 여자를 싸 날아가 간 곳을 알
수 없었다. 며칠 지나서 뽕나무에 걸려 변하여 누에가 된
까닭으로 양잠하는 집에서 그 여자를 마두낭이라 하고 제사
할 적에 말가죽을 곁에 놓는다고 하고, 잠실에 말가죽을 두
면 누에가 번성한다고 한다.

『주례(周禮)』에, 원잠{두 번 치는 누에이다}을 금하니 정강성
(鄭康成)의 주석에 이르기를, 『누에가 여름에 나서 가을에
자라니, 말[馬]과 더불어 기운이 같은 까닭으로 사물이 능히
두 가지가 다 온전함이 없으므로, 그 말이 해롭기 때문에
금한다』 하였으니, 동방삭이 이르기를, 『그 머리는 여러
가닥으로 찢어져 있어 범

1) 니니(離離): 이리. 여러 가닥으로 찢어져 있음. 『성호사설(星湖僿說)』에는
「색반반(色斑斑), 빛깔이 얼룩덜룩함」으로 나와 있다.

초두부를 넙젹늙혀야 쓸거시니 미오회 린즌나그

미셩이 셩치 아니쓸 비ㅅ미딴 ᄒᆞ니라

가쳥님쓸 마먹이편 먹ᄂᆞ니라

상오월의 상쇽 신ㄷ기쓸긔 ᄒᆞ산월산일

의 비가오면 상법이 긔 ᄒᆞ니라쳥남쓸 싹의 상

싱 누쟈쓸 만히 질ᄒᆞ쓸지어져 신ㄷ거쳥

당기리가 일쳥이 되거ᄡᅮ회긜쓸 ᄒᆞ편

영의소오쳥이ᄌ라되ᄂᆞ니라나ᄉᆞᄂᆞ쳥이거든

긋고 그 부리는 염염[1]ᄒ야 믈 긋다 ᄒ미오 회람ᄌᆞᄂᆞᆫ 그 금禁

ᄒ미 솅이 셩치盛 아니므로 비로ᄉ미라 ᄒ니라

믈을 므른 누에를 입의 ᄇᆞᄅᆞᆨ 녀믈 아니 먹다

가 솅닙흘 슬마 먹이면 도로 먹ᄂᆞ니라

양상養桑 오월午日[2]의 상목桑木 심그기를 긔ᄒᆞ고 삼월三月 삼일

의 비가 오면 상엽桑葉이 귀ᄒᆞ니라 솅남글 초삭草索[3]의 상

심{오디}椹 닉은 쟈를 만히 문질너 줄지어 무더 심거 솅

남기 나 기릭가 일쳑一尺이 되거든 우희 걸홈ᄒᆞ면 당當

년年의 ᄉᆞ오쳑四五尺이 ᄌᆞ라 되ᄂᆞ니라 나모 아린 남셩이 겁

같고、 그 부리(주둥이)는 씹어 먹는 모습이 말 같다』 한 것

이고、『회남자(淮南子)』에는、 그 금하는 것이 뽕이 번성치

않으므로 시작된 것이라 한다.

말에게 마른 누에를 입에 바르면 여물 안 먹다가 뽕잎을

삶아 먹이면、 도로 먹는다.

양상(뽕 기르기): 오일(午日)에 뽕나무 심기를 꺼리고、 3월

3일에 비가 오면 뽕잎이 귀하다. 뽕나무를 새끼줄에 상심

{오디} 익은 것을 많이 문질러 줄지어 묻어 심어 뽕나무가 나

길이가 한 자가 되면、 위에 거름을 주면 그해에 네댓 자 되

게 자란다. 나무 아래에 남생이 껍

1) 염염(呫呫): 씹어 먹음.
2) 오월(午日): 다른 사본에 「오일」로 나온다. 5월은 오디가 익는 시기이므로 심기와 무관한 때이다.
3) 초삭(草索): 새끼. 짚으로 꼬아 줄처럼 만든 것.

질들ᄃᄉ면ᄉᄎᄋᄂ머졔가님홀아니먹ᄂ나

오리ᄅᆖᄌᄃᄃᄂᄶᄃᄅᆖ시ᄃᄀ편졍ᄋᄂ님히

올볙ᄒᄂ 긩ᄉ의왈ᄋᄶ지볙의ᄯᄒᄂ홀시ᄃᄋ

편반볙재가히의볙호리라ᄒ시ᄂ다 가볌쎙

올ᄒᄂᄃᄂ가ᄶ뎌ᄅᆖᄯᄃ졸가지ᄅᆖ머 히

면ᄉ졍ᄋᄂ니명의님히잘희ᄯᄂᄶ시옿ᄅ리

목ᄉᄒ야이벌윅앙이ᄂ다

계각상쪗라별리가만고읙올ᄀ솔ᄉ에ᄅᆖ먹ᄋ

편ᄂ치가볌ᄅ실이쪅ᄂ볙샹님히ᄎ솔바날겻

질을 두드면1) 무셩ㅎ고 버레가 닙흘 아니 먹고 나

모 아릿를 프고 녹두나 쇼두를 심그면 셩ㅎ고 닙히

윤퇴ㅎᄂᆞ니 밍즈의 왈 오묘지튁의 뽕남글 심그

면 반빅쟤 가히 의빅ㅎ리라2) ㅎ시니라

쓴 후 남노가 프른 거스로 머리를 빗고 준가지를 버히

면 무셩ㅎ고 닉년의 닙히 잘 피는 고로 시운 취피

부근ㅎ야 이벌원양3)이니라

계각상 솟과 열민가 만코 얄온 거슨 누에를 먹이

면 고치가 엷고 실이 적고 빅상 닙히 커 손바닥 ᄀᆞᆺ

1) 두드면: 「무드면」을 잘못 적었다.
2) 『맹자(孟子)』에 『五畝之宅 樹之以桑 五十者可以衣帛矣(다섯 이랑 크기의 집 둘레에 뽕나무를 심으면 쉰 살 된 자가 비단옷을 입을 수 있다)』라 했다.
3) 취피부근(取彼斧斤) 이벌원양(以伐遠揚): 도끼를 가져다가 멀리 뻗은 가지를 처낸다. 「斤」의 독음은 「근」이 아니라 「장」이다.

질을 묻으면 무성하고 벌레가 잎을 안 먹고, 나무 아래를 파고 녹두나 팥을 심으면 번성하고 잎이 윤기가 있으니, 『맹자(孟子)』에 이르기를, 『5묘의 집 주위에 뽕나무를 심으면 쉰 살 된 자가 비단옷을 입을 수 있다』 하셨다.

시집보내기: 뽕 딴 후, 사내종이 푸른 것으로 머리를 싸고 잔가지를 베면 무성하고, 내년에 잎이 잘 피는 까닭으로 『시경(詩經)』에 이르기를, 『도끼를 가져다가 멀리 뻗은 가지를 쳐낸다』 하였다.

계각상: 꽃과 열매가 많고 얇은 것은 누에를 먹이면 고치가 엷고 실이 적고,

백상: 잎이 커 손바닥 같

고、 두꺼운 것은 고치가 두껍고 실이 질다。 뽕잎이 위에
누런 기미가 낀 것은 이름을 금상(금뽕)이라 하는데、 누에가
잘 먹지 않는다。 누에가 오를 때 뽕잎을 이슬을 맞혀 찹쌀
가루를 묻혀 서너 밥 먹이면 고치가 돌 같고 단단한 것을 내
가 친히 경험하였다。

자(柘)는 산상(산뽕)이니 누에가 먹으면 고치를 일찍 짓고
실이 견고하여 거문고 줄을 만들 수 있다。 해 묵은 잎 밑에
새로 난 것은 반드시 독하니、 그해에 따지 못한 것이 있으
면 다 떨어 없애라。 가죽 잎은 야견(산누에)이 먹는다。

고 둣거온 거슨 고치가 둣겁고 실이 질긔니 상엽 우
히 누른 김의 씨인 거슨 호왈 금상이니 누에가 잘 먹
디 아니ᄒᆞᄂᆞ니라 누에 오를 째 뽕닙흘 이슬을
맛쳐 ᄎᆞᆸᄡᆞᆯᄀᆞᄅᆞᆯ 무쳐 서너 밥 먹이면 고치가 돌
ᄀᆞᆺ고 든 〃 ᄒᆞᆫ 거슬 내 친히 경험ᄒᆞ다

투1)는 산상이니 누에가 먹으면 고치를 일즉 짓고 실
이 견고ᄒᆞ야 가히 거믄고 줄을 ᄒᆞᄂᆞ니 히 ᄆᆞᆨ은 닙 밋히
새로 난 거슨 반드시 독ᄒᆞ니 그히예 ᄯᅵ 못ᄒᆞᆫ 거시 잇
거든 다 ᄶᅥ러 업시ᄒᆞ라 가쥭 닙흔 야견이 먹ᄂᆞ니라

1) 투(柘): 산뽕나무。 「쟈」를 잘못 적었다。 아마도
「姤」 자에 이끌려서 「柘(자)」를 「투」 자로 잘못 안 듯하다。

뎐국의 쩌 ᄂ 양즙ᄒ니 아니ᄒ올ᄌ라 붓을라ᄒ

라ᄂᄉ라ᄒ거라 _{블지}

ᄉ에가 ᄲᅥ노기ᄅᆞᆯ 반ᄃᄉ시 ᄉᄒ휜혹 의ᄒᄋᄀᄂ이혜의

져긔ᄅᆞᆯᄲ니ᄒ면 허ᄅᆞᆯ잘봇기침ᄂᄀ혀혹밤ᄯ

기져혀과여가셔히비디며반ᄃᄉ시셩긔ᄒᄀᄒᅌ

져ᄀᄀ의ᄉᄅᆞᆯ 미ᄅᆞᆯᄉ가지히읫여혜에바과ᄲᅢᄂᄀ히ᄶᆡᄅᆞᄭᅵ

번국1)의셔는 양줌ᄒᆞ디 아니ᄒᆞ고 ᄌᆞ라목2)을 파ᄒᆞ

면 그 곡등3)이 뉴셔ᄀᆞᆺ치 ᄀᆞᄂᆞ니 ᄡᅧ 깁을 민ᄃᆞ라 닙고 ᄌᆞ

라능ᄉᆞ4)라 ᄒᆞ더라{속박물지}

누에가 병나기를 반ᄃᆞ시 줌 씬 후의 ᄒᆞᄂᆞ니 이째의

금긔를 각별이 ᄒᆞ라 마ᄌᆞ막 줌 옷 닙은 거시 과히 윤

져 기름 ᄡᅳᄂᆞᆫ 듯ᄒᆞ면 허믈 잘못 벗기 쉽고 씬 후 밥 주

기 전혀 긔여나 놉히 브트면 반ᄃᆞ시 싱탈ᄒᆞᄂᆞ니 그러

커든 고쵸 담가 진히 울여 체에 바타 뽕닙히 ᄲᅮ리고 져

즌 김의 출ᄲᆞᆯ그ᄂᆞᆯ 무쳐 믈긔 ᄆᆞᄅᆞ거든 어린거ᄉᆞ ᄲᅧ흘

번국(오랑캐 나라)에서는 양잠하지 않고 사라목 씨앗을 부수

면 그 껍질 가운데가 버들개지같이 가느니、짜서 비단을 만

들어 입고、사라농사라고 하였다。{『속박물지(續博物志)』}

누에가 병나는 것은 반드시 잠 깬 후에 나니、이때에 금

기를 각별히 하라。마지막 잠 옷 입은 것이 지나치게 윤기

가 많아 기름 쓴 듯하면、허물 잘못 벗기 쉽고、깬 후 밥

주기 전에 모두 기어나와 높이 붙으면 반드시 탈이 생기니、

그렇거든 고추를 담가 진하게 우려 체에 받아 뽕잎에 뿌리

고、젖은 김에 찹쌀가루를 묻혀 물기가 마르거든 어린것은

썰

1) 번국(蕃國): 오랑캐 나라.
2) ᄌᆞ라목(娑羅木): 「사라목」을 잘못 적었다. 『속박물지(續博物志)』원문에는 「娑羅木子(사라목자、사라목 씨앗)」으로 나와 있다.
3) 곡등(穀中): 「각등」을 잘못 적었다.
4) ᄌᆞ라능ᄉᆞ(娑羅籠紗): 「사라농ᄉᆞ」를 잘못 적었다. 『속박물지(續博物志)』에는 「娑羅籠段(사라농단)」으로 나와 있다.

그 그릇잔을 남에 퍼히 그빵이 띄간ᄒᆞ야 나쳐 지 ᄂᆞ

지경이 여두 간ᄂᆞᆫᄂᆞᆯ 히ᄋᆞᆯ 의 그ᄲᅢᄅᆞᆯ ᄯᅥᄃᆞ가 이번 ᄯᅬ로

그ᄋᆞᆫᄂᆞᆫ 면 ᄋᆞᆯᄉᆞ ᄋᆞᆯᄂᆞᆯ 져ᄉᆞ멉 아니 먹이면 ᄋᆞᆷᄉᆞᄀᆞᄅᆞᆯ ᄋᆞᆯᄂᆞᆯᄯᆞᆯ ᄋᆞ

ᄋᆞᄋᆞᆫᄂᆞ어 어ᄂᆞᄅᆞᆯ 쬐 머 리가 ᄅᆞᄃᆞ면 ᄋᆞ리가 아두쳐 면 아ᄆᆞ발이

ᄋᆞ그라지 면나 졍끄의 ᄭᅥᄭᅥᄂᆞ ᄂᆞ이번의 시ᄉᆞᄯᆞᆯ

거 ᄉᆞᆯᄉᆞ 졍히ᄒᆞ나 ᄒᆞᆼ ᄉᆞᆯᄶᆞ 의 ᄶᆞᆼ히 의 샹영ᄋᆞᆯ

본 ᄶᅧ거 ᄋᆞᄒᆞᆯᄶᆞ ᄉᆞ 의 ᄀᆞᆫᄉᆞ 앗나가 ᄲᆞᄉᆞ의 만일ᄉᆞ

어가 일을ᄲᅩᄂᆞ 샹 면 ᄋᆞᆼ이 민쳐 ᄉᆞᆰ의ᄲᅥ거두 자말 ᄒᆞᄋᆞᆨ

ᄶᅮ벼머이 면ᄲᅢ과ᄋᆞ야 시ᄅᆞᆯ시 ᄒᆞ로ᄋᆞ여라 면쳐 ᄋᆞ

고 큰 쟈^者는 온 닙흐로 먹히고 병^病이 대단ᄒᆞ야 다 쳐지ᄂᆞᆫ
지경^{地境}이여든 감초^{甘草} 달힌 믈의 고초를 담가 이 법^法대로
ᄒᆞ면 혹^或 쏭을 즛볿아 니[1] 먹으면 혹^或 누른 믈을 토^吐ᄒᆞ
고 혹^或 닉어 오를 ᄦ 머리가 크고 부리가 옴츠며 압발이
오고라지면 다 경ᄀᆨ의 죽ᄂᆞᆫ 것도 다 이 법^法의 신효^{神效}ᄒᆞᆫ
거슬 누ᄎᆞ^{屢次} 경험^{經驗}ᄒᆞ다 양줌셔^{養蠶書}의 셩하^{盛夏}의 상엽^{桑葉}을
ᄶᅥ 건^乾ᄒᆞ야 셤 속의 감초앗다가 명츈^{明春}의 만일 누
에가 일ᄶᆨ 나 상엽^{桑葉}이 밋쳐 못 픠엿거든 작말^{作末}ᄒᆞ야
츅여 먹이면 됴타 ᄒᆞ야시ᄃᆡ 시험^{試驗}ᄒᆞ니 과연^{果然} 아니

1) 니: [아니]라 적을 것인데, [아]자 또는 「〃」(거듭표)를 빠뜨렸다.

고 큰 것은 온 잎으로 먹이고, 병이 대단하여 다 쳐지는 지
경이면, 감초 달인 물에 고추를 담가 이 방법대로 하면,
혹 뽕을 짓밟아 안 먹거나 혹 누런 물을 토하고 혹 익어 오
를 때 머리가 크고 부리가 옴츠러지며 앞발이 오그라지면 다
순식간에 죽는 것도 다 이 방법의 신효한 것을 여러 차례 경
험했다.
　『양잠서(養蠶書)』에 한여름에 뽕잎을 따서 말려 섬 속에 두
었다가 이듬해 봄에 만일 누에가 일찍 나서 뽕잎이 미처 피
지 못했으면, 가루를 만들어 축여 먹이면 좋다 하였으되,
시험해 보니, 그러지 않

쇼에가부의 쇠치로지니며벗시라며가비

져그로회비쏜라난껍헝뭉이잇느니라회웅이그

실울수후야거슬울후아니그쏠훼긷이닷

고왈엇기헝웅의라며의비윈지쩡이잇느며

라니엿보건되실의뭉스가나떠후느니러가떠

울먹으쪽며러히상치비짓지웃웃웃춘이지후며

허언이아니러라

누에가 보는 대로 고치를 짓는 고로 넷 과녀가 비^悲
수블미^{愁不寐}호야 벽^壁 굼그로 닌가^{隣家} 누에 올니는 거슬 엿보앗
더니 그 고치예 눈과 눈셥 형용^{形容}이 잇눈디라 채옹^{蔡邕}이 그
실을 구^求호야 거믄고 줄을 호야 트니 그 쏠 채담^{蔡琰}이 듯
고 왈^日 엇디 현듕^{紘中}의 과녀^{寡女}의 비원지셩^{悲怨之聲}이 잇느뇨 호더
라 근니^{近來} 쏘 보건디 줌실^{竇室}의 동주^{童子}가 나톄^{裸體}호고 드러가면 샏
쪽호고 굼기 이셔 형용^{形容}이 방블^{彷彿}호고 줌부^{竇婦}가 와거^{萵苣}3) 범
을 먹은즉 여러히 뭉치여 집 지으니 츄추이지^{推此以知}호면
허언^{虛言}이 아니러라

터라 누에가 보는 대로 고치를 짓는 고로^故 넷 과녀가 비^{寡女悲}

앗다. 누에가 보는 대로 고치를 짓는 까닭으로 옛 과부가
서글픈 시름에 젖어 잠을 이루지 못하여 벽 구멍으로 이웃집
의 누에 올리는 것을 엿보았더니, 그 고치에 눈과 눈썹 모
양이 있는지라, 채옹(蔡邕)이 그 실을 구하여 거문고 줄을
만들어 타니, 그 딸 채염(蔡琰)이 듣고 말하기를, 『어찌
거문고 줄 속에 과부의 슬픈 원한이 서려 있나요?』 하였
다. 근래 또 보건대, 잠실에 사내아이가 알몸으로 들어가
면 뾰족하고 구멍이 있어 모습이 비슷하고 누에 치는 아낙네
가 상추 쌈을 먹은즉 여럿이 뭉쳐 집 지으니 이것을 미루어
보면 헛말이 아니다.

1) 채옹(蔡邕): 「채옹」을 잘못 적었다. 중국 후한 때의 문인·서예가. 영자팔법을 고안하였다.
2) 채담(蔡琰): 「채염」을 잘못 적었다. 채염은 채옹의 딸.
3) 와거(萵苣): 상추.

상이령경으스면오월의활씨명하여빅셩황

경의집의스에가스님금을쇠비이되

샹이이강오쾌이오광이스쟝이라하느어활야슬

졍젼샹면스슨이옥도라하느라

　뎌비긔

샹피경의왈황뎨강오샨듸뼈졍쪄명긔

뼈만슬뻐비긔쳬이싱　뼈가일쾌이되느텽

샹이믈슨면긔와거를껏흘거룰젼피라하회

바람의뼈르긔슬거슬쪄라하언스슨

송(宋) 인종(仁宗) 경우(景祐)1) 스년 오월의 활쥬 녕하현 빅셩 황
(滑州 靈河縣 百姓 黃)

경의 집의 누에가 스스로 겁을 일워 니블이 되니

댱이 이댱 오쳑이오 광이 스쟝이라 ᄒᆞ고 언왈 야줌
(長 二丈 五尺 廣 四丈 諺曰 野蠶)

셩견ᄒᆞ면 국군이 유도라 ᄒᆞ니라
(成繭 國君 有道)

보빅긔(記)

샹패경의 왈 황데 당요 하우 삼ᄃᆡ예 졍셔녕긔
(相貝經 曰黃帝唐堯夏禹三代 貞瑞靈奇)

예 ᄀᆞ만흔 보비 그 ᄎᆞ례 이시니 패가 일쳑이 되고 형
(次例 貝 一尺 形)

샹이 블근 번게와 거믄 구름 ᄀᆞᆺ흔 거슨 ᄌᆞ패라 ᄒᆞ고2) 흰
(象 紫貝)

바탕의 붉고 거믄 거슨 쥬패라 ᄒᆞ고 프른 거시 녹문은
(朱貝 綠紋)

1) 경우(景祐): 송나라 인종의 세 번째 연호(1034~1038).
2) ᄒᆞ:: [ᄒᆞ고] 인데, [고]를 빠뜨렸다.

송(宋)나라 인종(仁宗) 경우(景祐) 4년 5월에 활주 영하현 백성 황경의 집에 누에가 스스로 비단을 이루어 이불이 되니 길이가 2장 5척이요, 너비가 4장이라 하고, 속담에 이르기를, 산누에가 고치를 이루면 임금이 덕이 있다고 하였다.

보배기

『상패경(相貝經)』에 이르기를, 황제(黃帝), 당요(唐堯), 하우(夏禹) 삼대에 상서롭고 신령하고 기이한 남모르는 보배가 그 차례가 있으니, 패(貝)가 한 자가 되고 모양이 붉은 번개와 검은 구름 같은 것은 자패(紫貝)라 하고, 흰 바탕에 붉고 검은 것은 주패(朱貝)라 하고, 푸른 것에 녹색 무늬는

슈패라 ᄒᆞ고 흑문(黑紋)의 누른 거시 덥힌 거슨 하패(霞貝)라 ᄒᆞ
니 ᄌᆞ패는 병(病)을 낫게 ᄒᆞ고 녹패1)는 눈을 붉히고2) 슈패
긔운(氣運)을 묽히고 안개를 막고 조튱3)을 디ᄒᆞ니4) 비록 연(延)
년익슈5)를 못 ᄒᆞ나 그 해(害)로온 거슬 더 긔(忌)ᄒᆞ기는 ᄒᆞᆫ가지
라 쏘 기ᄎᆞ(其次)가 이스니 매 부리와 미얌의 등은 긔특(奇特)ᄒᆞᆫ 공(功)
이 업고 큰 거슨 수레박회만 ᄒᆞ니 문왕(文王)이 대진패(大秦貝)를 어
드시니 경위(徑爲)반쳑(牛尺)이오 믁왕(穆王)6)이 그 겁질을 어더 누(樓)의
드랏더니 진(秦) 목공(穆公)이 연조(燕鼂)를 주니 가히 눈을 붉혀 먼
디를 슬피고 유(玉)7)도 ᄀᆞᆺ고 금(金)도 ᄀᆞᆺ더라 남ᄒᆡ패(南海貝)는 구슬도

1) 녹패(朱貝): 「쥬패」를 잘못 적었다.

2) 붉히고: 「붉히고」를 잘못 적었다.

3) 조튱(蛆蟲): 「져튱」을 잘못 적었다. 「저충」은 구더기.

4) 슈패(綬貝)는~대(對)하니: 원문 『綬淸氣障霞伏蛆蟲』은 「수패」를 설명하는 「綬淸氣障」과 「하패」를 설명하는 「霞伏蛆蟲」으로 나뉘는데, 전체를 「수패」에 대한 설명으로 여기고, 「하패」를 뜻하는 「霞」를 목적어로, 「障」을 동사로 파악하여 잘못 해석하였다. 바르게 풀이하면 「수패는 기운의 장애를 맑히고 하패는 구더기를 막아낸다」이다.

5) 연년익슈(延年益壽): 연년익수. 나이를 늘리고 더욱 오래 삶.

6) 믁왕(穆王): 「목왕」을 잘못 적었다.

7) 유(玉): 「옥」을 잘못 적었다.

수패(綬貝)라 하고, 검은 무늬에 누런 것이 덮인 것은 하패
(霞貝)라 하는데, 자패는 병을 낫게 하고, 주패는 눈을 밝
게 하고, 수패는 기운을 맑게 하고 안개를 막고 구더기를
막으니, 비록 수명을 더 늘리지는 못하나 그 해로운 것을
더 꺼리기는 한가지이다. 또 그다음이 있으니, 매 부리와
매미의 등은 별다른 효력이 없고 큰 것은 수레바퀴만 하니,
문왕(文王)이 큰 진주조개를 얻으시니 지름이 반 자요, 목왕
(穆王)이 그 껍질을 얻어 누각에 달았는데, 진(秦) 목공(穆公)
이 연조에게 주니 가히 눈을 밝혀 먼 데를 살피고 옥도 같고
금도 같았다. 남해패(南海貝)는 구슬도

굿고 부셔진 돌도 굿ᄒᆞ니 흰 거시 아롱져 그 셩이 ᄎᆞ
고 그 마시 ᄃᆞ니 이슈득부릭¹⁾라 사ᄅᆞᆷ을 ᄒᆞ야곰 과거
ᄒᆞ야 부인을 갓가이ᄒᆞ디 못ᄒᆞ고 탁패ᄂᆞᆫ ᄉᆞ인으
로 잘 놀나게 ᄒᆞ니 아ᄒᆡ들을 친ᄒᆞ게 못 ᄒᆞ니 누른
입슈얼의 피 굿ᄒᆞᆫ 졈이오²⁾ 쟉패ᄂᆞᆫ 복듕의 ᄐᆡ가
스라디게 ᄒᆞ니 잉부를 뵈디 못ᄒᆞ고 혜패ᄂᆞᆫ 사ᄅᆞᆷ으
로 ᄒᆞ여곰 닛기를 잘ᄒᆞ게 ᄒᆞ니 사ᄅᆞᆷ이 갓가이 못
ᄒᆞ고 영패ᄂᆞᆫ 동ᄌᆞ를 어리게 ᄒᆞ고 녀인을 난케 ᄒᆞ고
벽패ᄂᆞᆫ 동ᄌᆞ를 도적질ᄒᆞ게 ᄒᆞ고 위패ᄂᆞᆫ ᄉᆞ인으로

1) 이슈득부릭(二水毒浮貝): 상패경 원문에 따르면, 「이슈독부픽」를 잘못 적었다. 『상패경(相貝經)』 원문에는 「남해패」와 별도 항목으로 제시되어 있는데, 이 글에서는 남해패를 달리 이르는 말처럼 설명하였다.
2) 누른~졈이오: 『상패경(相貝經)』 원문에는 「黃脣點齒有赤駁是也(누런 입술과 점이 있는 이에 붉게 얼룩진 점이 있다)」라고 되어 있다.

같고 부셔진 돌도 같으니, 흰 것이 아롱져 그 셩질이 차고
그 맛이 달고, 이수독부패(二水毒浮貝)는 사람으로 하여금 의
지할 데가 없어 결혼한 여인을 가까이하지 못하게 만들고,
탁패(濯貝)는 사람을 잘 놀라게 하여 아이들을 친하게 하지
못하니, 누런 입술과 이에 피 같은 점이 있고, 쟉패(爵貝)
는 배 속의 태(胎)가 사라지게 하니 임신부에게 보이지 못하
고, 혜패(慧貝)는 사람으로 하여금 잇기를 잘하게 하니 사람
이 가까이하지 못하고, 영패(嬰貝)는 어린아이를 어리석게
하고 여인을 어지럽게 하고, 벽패(碧貝)는 어린아이를 도둑
질하게 하고, 위패(委貝)는 사람으로 하여금

본쵸 강혜 후고 밧긔 힝슈매 기신라 낭쵸와 빅쵸

가라 항복게후거라

갓블며 여듧가지보비

형 회양복 하을복작기 리갈혈ㄷ비가산을 이영

옹이 흐을것고열옹을ㄷ그걸긔잇ㄴ아리가지그

거너것ㄴ인간쎙쟝긔와긔복의긔운을가

히블ㄴ치ㅅ거라

옥제 옹을 혈라슌희가라ㄷㅈ와빅옹빗것후

쓰즐 강(強)케 ᄒ고 밤의 ᄒᆡᆼ(行)ᄒᆞ매 귀신(鬼神)과 낭포(狼豹)[1]와 빅슈(百獸)
가다 항복(降伏)게 ᄒ더라

팔보(八寶)〔여ᄃᆞᆲ 가지 보비〕

현황텬부(玄黃天符)〔검고 누른 하ᄂᆞᆯ 부작〕 기리 팔촌(八寸) 너빗가 삼촌(三寸)이니 형
용(容)이 홀(笏) ᄀᆞᆺ고 우흔 둥글고 굽기 잇고 아ᄅᆡᄂᆞᆫ 모지고
누른 옥(玉)인ᄃᆡ 빗치 ᄶᅵᆫ 조 ᄀᆞᆺ고 윤퇴(潤澤)ᄒᆞ기 영
그니 ᄀᆞᆺᄒᆞ니 인간(人間) 병잠기(兵)[2]와 귀역(鬼蜮)[3]의 긔운(氣運)을 가(可)
히 믈니치ᄂᆞ니라

옥계(玉鷄)〔옥ᄃᆞᆰ〕 털과 문희가 다 ᄀᆞ초와 빅옥(白玉) 빗 ᄀᆞᆺᄒᆞ니

1) 낭포(狼豹):「낭표」를 잘못 적었다.

2) 병(兵)잠기:병장기(兵仗器)。「잠기」는 연장이나 무기를 뜻하는 옛말。

3) 귀역(鬼蜮):귀신과 불여우라는 뜻으로, 음험하여 남몰래 해치는 사람을 비
유하는 말。

뜻을 강하게 하고, 밤에 길을 가는데 귀신과 이리나 표범과
온갖 짐승이 다 항복하게 하였다.

팔보〔여덟 가지 보배〕

현황천부(玄黃天符)〔검고 누런 하늘 부적〕: 길이 여덟 치, 너
비가 세 치이니, 모양이 홀(笏) 같고 위는 둥글고 구멍이 있
고 아래는 모지고 누런 옥인데, 빛이 찐 조 같고 윤택하기
가 기름이 엉긴 것 같으니, 인간의 병장기와 귀역(귀신과 불
여우)의 기운을 물리칠 수 있다.

옥계(옥닭): 털과 무늬가 다 갖추어져 백옥 빛 같으니,

왕샤가 ... 하늘가스리비...라

... 쓸희옥 이긔가오옥홀이오솝

희며 앏것상니이거시스쌔난거시오아쌔삽뎌

믿들자뢰아니라 왕샤의보비되즛오옥이쯩

뎡슝ᄭᅥ라

여의보옥 그기쌤의앏것그동블스바라며빗쳐

ᄯᅥ히쳥슝나방의드면쌤기가ᄲᅳ쌀블것샹느

라

피ᄉᆞ쪅 쳥랑이드거것그ᄀᆔᄲᅢ칠블혈너빋ᄃᆞ치

왕쟈가 효로뻐 텬하를 다ᄉ린즉 뵈ᄂ니라

곡벽{穀璧 곡식이 반 듯ᄒᆞᆫ 옥} 쏘ᄒᆞᆫ 흰 옥이니 기릐가 오뉵촌이오
그 문

희 벼알 ᄀᆞᆺᄒᆞ니 이거시 스스로 난 거시오 아로삭여

믤든 자최 아니라 왕쟈의 보비 된즉 오곡이 풍

염1)ᄒᆞᄂ니라

여의보쥬{뜻과 ᄀᆞᆺᄒᆞᆫ 보비의 구슬} 크기 ᄃᆞᆰ의 알 ᄀᆞᆺ고 둥글고 바
로며 빗치

극히 형〃ᄒᆞ니 방의 두면 붉기가 ᄀᆞᄃᆞᆨᄒᆞᆫ 달 ᄀᆞᆺᄒᆞ니

라

뇌공셕 형용이 독긔 ᄀᆞᆺ고 기릐 네 치ᄂ는 ᄒᆞ고 너비 두 치

임금이 효로써 천하를 다스리면 보인다.

곡벽(穀璧)(곡식이 박힌 듯한 구슬) 또한 흰 옥이니 길이가
대여섯 치요, 그 무늬가 벼알 같으니, 이것이 스스로 난
것이요, 아로새겨 만든 자취가 아니다. 임금의 보배가 되
었으니, 오곡이 풍요롭게 여문다.

여의보주(뜻과 같은 보배의 구슬): 크기가 달걀 같고 둥글고 바
르며 빛이 극히 밝으니, 방에 두면 밝기가 가득한 달 같다.

뇌공석: 모양이 도끼 같고 길이가 네 치는 되고, 너비 두 치

1) 풍염(豐稔): 풍념. 곡식이 풍요롭게 여묾. [稔]의 원음은 [임]인데,
우리말에서 [풍념]으로 굳어졌다.

믈 흐며 술ㄱ 엄ㄹ밋ㅅ겁ㄹ 쳥옥긋ㅎ야 니긔ㅼ버

를 낡가온 되든즉 벗라 긔운이 하ㄴ의 명하

라 이거슬 낭슐즁이 어두버 밀화

흥믈갈 코긔슬펴 마ㄹㅎ녈ㄹ 찰ㄴ호야 마쳐

니 을잉도 긋ㅎ야가 히 갓치긔슬ㅼ븟ㅎ야 갓쳐

도시히구더가히 되치니 긋ㄹ거시니라

낭ㄱ득 혱옹이슬회긋ㅅ나슈분의 딀봇즈으

즈러졋ㄱ기릐오ㅼㅼㅉ즈으믄ㅎ니라

치상구 갈ㅎ리라 기릐오슬이으ㄹ급읏ㅎㄷㄷㄴ으

누ᄒ며 굼기 업고 밋그럽고 청옥(靑玉) ᄀᆞᄐᆞ니 모든 보비[1]

ᄅᆞᆯ 날 가온ᄃᆡ 둔즉 볏과 긔운(氣運)이 하ᄂᆞᆯ의 년(連)ᄒᆞᄂᆞ니

라 이거슨 당(唐) 숙종(肅宗)이 어든 보비라

홍말갈(紅靺鞨) 크기 굴근 벼마콤 ᄒᆞ고 붉고 찰난(燦爛)ᄒᆞ야 마치

닉은 잉도(櫻桃) ᄀᆞᄐᆞ야 가히(可) 닷치디 못ᄒᆞᆯ ᄃᆞᆺᄒᆞ나 닷쳐

도 심히(甚) 구더 가히(可) 씨치디 못ᄒᆞᆯ 거시니라

낭간듀(琅玕珠) 형용(形容)이 골회 ᄀᆞᄐᆞ나 ᄉᆞ분의 일분(一分)즈음

즈러졋고 기릐 오뉵촌(五六寸)즈음 ᄒᆞ니라

치상구(採桑鉤) 〔황후(皇后) 뽕 ᄯᆞᄂᆞᆫ 갈고리라〕 기릐 오촌(五寸)이오 ᄀᆞᄂᆞᆯ고 굽으니

금(金)도 ᄀᆞᆺ고 은(銀)

는 되며、구멍이 업고 미끄럽고 청옥 같다。모든 보배를

햇빛 가운데 두면、볕과 기운이 하늘에 이어진다。이것은

당나라 숙종이 얻은 보배이다。

홍말갈: 크기가 굵은 벼만 하고、붉고 찬란하여 마치 익

은 앵두 같아 가히 다치지 못할 듯하나 다쳐도 매우 굳어 가

히 깨뜨리지 못할 것이다。

낭간주: 모양이 고리 같으나 4분의 1쯤 이지러졌고 길이

가 대여섯 치쯤 된다。

채상구(황후가 뽕 따는 갈고리이다): 길이가 다섯 치요、가늘

고 굽으니 금도 같고 은

1) 모든 보비: 『성호사설(星湖僿說)』을 참조하면、「모든 보비」는 뒤에 언급한 홍말갈、낭간주、채상구까지 포함한 팔보(八寶) 전부를 가리킨다。

곳호며 본야스며 드것거라
갈며룰 쑤 와 같도 의 만 히 삐되 그엇거거시 룰 알니
쩍우궁 의 월봉 의 니 샤쟈가 호야시 의 쪄방마쟈
의 아비우ᄯ 기 리 되 야 월진 명과 ᄒᄅ ᄶ 안 의 형
보 비 로 쩡 의 현 근라 ᄉᄶ 이 ᄲ 니ᄺ ᄃᄅᄲ 갈
더 월 ᄃᄶ 왕의로 서 되 ᄌ 되 앗궁 이 ᄶ 평더가 ᄉᄶ
로 쪄우궁 이씨하 ᄅ 이 ᄃᄅᄶ 미 니맛 궁이보젼 야라 ᄅ
ᄒ 이 바 나 리 월 월ᄲ 보양이라 야지 뎡ᄲ 화 라 야ᄅ

ㄱᄉᄒ며 ᄯᅩᄒᆞᆫ 구리도 ᄀᆞᆺ더라

팔보를 슈와 그림의 만히 ᄡᅳᄃᆡ 그 엇던 거시믈 알 니

젹으니 당唐 기원開元 듕의 니샤쟈1)가 ᄒᆞ야시의게 셔방 마자

지아비 죽은 후 니괴 되 호왈號日 진여라 ᄒᆞ고 초쥐楚州 안의현

의 잇더니 슉종肅宗 원년의 신인神人의 블너 보내므로ᄡᅥ 팔八

보비로ᄡᅥ 됴졍의 헌ᄒᆞᆫ다라 슉종이 병들매 ᄃᆡ종ᄃᆡ宗

려왈曰네 초왕으로셔 ᄐᆡᄌᆞ太子 되얏더니 이제 텬보가 초쥐楚州

로셔 오니 이는 하늘이 너를 주미니 맛당이 보젼ᄒᆞ라 ᄃᆡ代

종이 바다 기원開元을 보응이라 ᄒᆞ고 진여를眞如 보화라 호를

1) 니샤쟈(李氏者): 「니시쟈」를 잘못 적었다. 이씨(李氏)라는 이.

같으며 또한 구리도 같았다.

팔보를 수(繡)와 그림에 많이 쓰되, 그 어떤 것임을 아는

이가 적으니, 당(唐) 개원(開元) 때에 이씨라는 이가 하야씨

(賀若氏)에게 시집갔다가 지아비가 죽은 후에 비구니가 되어

호를 진여(眞如)라 하고 초주(楚州) 안의현(安義縣)에 있었는

데, 숙종 원년에 그녀를 신인(神人)으로 불러들였다. 그래

서 그녀가 팔보를 가져다 조정에 바쳤다. 숙종이 병들매 대

종(代宗)에게 이르기를, 『네가 초왕(楚王)으로서 태자가 되

었는데, 이제 천보가 초주에서 왔으니, 이는 하늘이 너에

게 주는 것이니, 마땅히 보전하여라』 하였다. 대종이 받

아 개원 연호를 보응(寶應)이라 바꾸고 진여에게 보화(保和)라

는 호를

즉 그 안의 쳥을 펴 양혀 이라 호 벗거니 이를 자즈 병혹

이 소식훈 희 니스 호ᄃ 띠괴지 양을 뼉호괴우을

응호이ᄃ 비간라 쉬 와 쉽의 만히 뼤 미ᄃ 뒤 쳭이

이 나 만 친봐 호ᄋ 봄라 이를 ᄉ ᄃ 이를 ᄌᄉ가ᄉ ᄃᄂ 명며

로 뼈 져 가 이라 호 면 낭간 쥬ᄂ 뼈 며 환 이라 호 향 홍

이 방 붤 ᄉ거ᄅ 가 쪄 ᄯ ᄂ 이ᄌᄋ 비록 거ᄀᄂ 을

쳥 며 쇽 ᄀᄅ 것 ᄀ 쟈 라ᄂ 쳐 ᄅ 이ᄌᄋ 아 ᄀ 쓴 호ᄀ 라

만 샹 이ᄅᄉ 볼 복 이ᄋ 가 히 우음 ᄃᄀ 다

쑈 뼝 칠 보 황 근 뼉 의 ᄯ 쪽 마 뢰 쑤 리

주고 안의현(安義縣)을 보응현(寶應縣)이라 ᄒᆞ엿더니 일노 조ᄎᆞ 병혁(兵革)
이 쇼식1)(少息)ᄒᆞ고 히ᄂᆡ(海內) 무ᄉᆞ(無事)ᄒᆞ니 대개(大槪) 지앙(災殃)을 벽ᄒᆞᆫ 긔운(群氣運)을
응(應)ᄒᆞᆷ인 고로(故) 비단문(緋緞紋)과 슈(繡)와 그림의 만히 ᄡᅵ미로ᄃᆡ 셰인(世人)
이 다만 칠보(七寶)라 ᄒᆞ고 근본(根本)과 일홈을 모ᄅᆞᄂᆞᆫ 고로(故) 텬부(天符)
로ᄡᅥ 셔각(犀角)이라 ᄒᆞ며 낭간쥬(琅玕珠)로ᄡᅥ 년환(連環)이라 ᄒᆞ고 형용(形容)
이 방블(彷佛)ᄒᆞᆫ 거ᄉᆞᆯ 가져 일홈ᄒᆞ니 비록 그림을
그리며 슈(繡)를 놋ᄂᆞᆫ 쟈(者)라도 쏘ᄒᆞᆫ 일홈을 아디 못ᄒᆞ고 다
만 손으로 모ᄡᅳᆯ ᄲᅮᆫ이니 가히(可) 우읍도다
셔역(西域) 칠보(七寶) 황금(黃金) ᄇᆡᆨ은(白銀) 명쥬(明珠) 마뢰2)(瑪瑙) 뉴리(琉璃)

1) 쇼식(少息): 소식. 잠시 쉼.
2) 마뢰(瑪瑙): 마노. 「瑙」는 끊어짐. 「瑙」는 독음이 「노」인데 「腦(뇌)」에 견인되어 「뢰」로 읽은 듯하다.

주고 안의현을 보응현(寶應縣)이라 하였다. 이로부터 전쟁이
끊어지고 나라 안이 무사했으니, 대개 재앙을 벗어나는 기
운을 응하는 것인 까닭으로 비단 무늬와 수와 그림에 많이
쓰이는 것이로되, 세상 사람들이 다만 칠보라 하고 근본과
이름을 모르는 까닭으로, 천부를 서각이라 하며 낭간주를
연환이라 하고 모양이 비슷한 것을 가져다가 가리켜 이름하
니, 비록 그림을 그리며 수를 놓는 자라도 또한 이름을 알
지 못하고 다만 손으로 본뜰 뿐이니 가히 우습도다.

서역 칠보: 황금, 백은, 명주, 마노, 유리,

차거{쟈기 ᄀᆞᆺ고 형용^{形容}이 부체 ᄀᆞᆺᄒᆞ니 ᄒᆡ듕^{海中} 보빈라}니라

패옥^{佩玉} 졔도^{制度}가 녜ᄂᆞᆫ 사^紗 쥼치가 업더니 대뎡^{大明} 가졍^{嘉靖} 듕^中

의 셰죵1)^{世宗}이 뎐의^殿 오ᄅᆞᆯ식 샹보ᄉ경^{尚寶司卿} 샤민ᄒᆡᆼ^{謝敏行}이 어보^{御寶}를

밧들식 옥패^{玉佩} 표블^{飄拂}ᄒᆞ야 샹의^上 옥패^{玉佩}로 더브러 년^連ᄒᆞ여

셧겨 능히^{能行} ᄒᆡᆼ치 못ᄒᆞ니 ᄌᆞ시로^{自是} 듕의2)^{中外} 관원^{官員}을 다 패낭^{佩囊}

을 ᄒᆞ게 ᄒᆞᄃᆡ 홀노 태상ᄉ3)^{太常寺} 관원이^{官員} 고묘4)^{郊廟}의 쥰분^{駿奔}ᄒᆞ매

쟝″지셩5)^{鏹鏹之聲}을 취^取ᄒᆞ야 쥼치를 아니하니 이에 비로ᄉ니

라

티아ᄂᆞᆫ 금쇽^{今俗} 안경^{眼鏡}이니 녜ᄂᆞᆫ 업ᄂᆞᆫ 배니 거가필비6)^{居家必備}의

1) 세종(世宗): 「세종」을 잘못 적었다.
2) 듕의(中外): 「듕외」를 잘못 적었다.
3) 태샹ᄉ(太常寺): 태상시. 현대에는 「寺」가 관청을 뜻할 때는 「시」로 적는다.
4) 고묘(郊廟): 「교묘」를 잘못 적었다. 「교(郊)」는 천자가 천지에 제사 지내던 교단(郊壇)、「묘(廟)」는 조상에게 제사 지내던 종묘(宗廟)。
5) 쟝″지셩(鏹鏹之聲): 쟁그렁거리는 소리.
6) 거가필비(居家必備): 「거가필비」를 잘못 적었다.

차거{자개 같고 모양이 부채 같으니、바닷속 보배이다}이다.

패옥: 제도가 옛날에는 사(紗、비단) 주머니가 없었는데、
대명(大明) 가정(嘉靖) 때에 세종(世宗)이 전(殿)에 오를 때、
상보사경(尚寶司卿) 사민행(謝敏行)이 어보를 받드는데、옥패
가 바람에 나부껴 임금의 옥패와 부딪쳐 섞여 능히 가지 못
하니、이로부터 안팎 관원을 다 주머니를 차게 하되、다만
태상시 관원이 교묘(郊廟)에 빨리 달음질할 때 나는 쟁강쟁강
하는 소리를 취하여 주머니를 차지 않으니、이로부터 비롯
하였다.

태아는 요즈음의 안경이니 옛날에는 없는 것이니、『거가
필비(居家必備)』에

니르리 원쥐의 쳐옹만니ᄋ애ᄯ쳐와 비ᄅ쳐와

비ᄅ쳣나ᄒᄅ졍ᄒ의 쎨의만딱ᄉ근신미의쳐양

니마ᄃ가 헝ᄒᄅ로비릇나ᄒ니ᄃ말이고ᄅ또리 ᄯ쳐롱

간의난거시ᄋ라

오헝의 균ᄋ에머리ᄒ옹균쳑싱ᄎᄒ니리ᄇ졍ᄯ

ᄃᄋ셩ᄉ근배가비ᄅᄌ근졍ᄋ에ᄬ쪙ᄒ의미ᄶ

봉ᄎ왈오ᄅᄒᄋ이시ᄋᄅ의확ᄒ오의빅ᄅᄒ동의

졍ᄀ균볃의 쳥ᄅᄒ쳟의 ᄒᄋᄅᄋ이ᄋ라 동라ᄀᄀᄂ왈

쳐혀ᄅ륵이나ᄂ아ᄂ닌산ᄋᄅᄋ의이반ᄂ시난가혀

니르되 원(元)적의 셔융 만니국으로조차 와 비로조차 와1)
비로솟다 호고 셩호ㅅ셜의는 만녁 구군2) 신미3)의 셔양
니마두4)가 헌훈 고로 비롯다 호니 두 말이 다르되 대개 등
간의 난 거시니라

오힝의 금을 머리호믄 금즉싱슈호는 괴니 연즉 토
듕싱슈는 토가 비로소 금졍을 냥셩호미라
본초 왈 오금이 이시니 금위황금 은위빅금 등5)위
적금 연위쳥금 쳘위흑금이니라 동파디님 왈
싸히 초목이 나디 아닛는 산은 금은이 반드시 난다 호는

이르되, 원(元)나라 때에 서융 만리국(滿利國)으로부터 비롯
했다고 하고, 『성호사설(星湖僿說)』에는 만력(萬曆) 9년 신사
(辛巳)에 서양 마테오리치가 바친 까닭으로 비롯했다고 하
니, 두 말이 다르지만 대개 그 중간에 난 것이다.

오행(五行)에 금(金)을 머리로 함은 금즉생수(金則生水, 금이
곧 물을 낸다)하는 연고이니, 그런즉 토중생수(土中生水, 흙 가
운데 물이 난다)는 흙이 비로소 금정을 양성함을 이른다.
『본초(本草)』에 이르기를, 다섯 가지 금이 있으니, 금을
황금, 은을 백금, 구리를 적금, 납을 청금, 철을 흑금이
라고 이른다. 『동파지림(東坡志林)』에 이르기를, 땅에 풀과
나무가 나지 않는 산은 금은이 반드시 난다고 한

1) 비로조차 와: 착각하여 이 구절을 잘못 덧붙여 적었다.
2) 구군(九年): 「구년」을 잘못 적었다.
3) 신미(辛未): 만력 9년은 신사년이므로, 「신ᄉ(辛巳)」를 잘못 적은 것이다.
4) 니마두(利瑪竇): 마테오 리치. 이탈리아 예수회 선교사이자 과학자.
5) 등(銅): [동]을 잘못 적었다.

라조군 즙은 오힝지극이라 먼 일성육향야 육셩

각즐육셩화을 화셩나으로 셩즐향야 오힝지거

오조화지구인으로지구즐보비오화의동과향 일

빅번연향면즙졍이되여빗치둘의볏즐향영의

회것향여즙지상즐이라 평활 라조군이라 동즉온

조샹이웃둘이라

빅구둥원와히독만것기옷향와한최심셩

편은이폐일이오졍쳔을기즈니라

니라

과ᄌᆞ금 金은 오ᄒᆡᆼ지극이라 텬일ᄉᆡᆼ슈ᄒᆞ야 슈ᄉᆡᆼ
목ᄒᆞ고 목ᄉᆡᆼ화ᄒᆞ고 화ᄉᆡᆼ토ᄒᆞ고 토ᄉᆡᆼ금ᄒᆞ니 오ᄒᆡᆼ지긔
오 조화지공인 고로 지극ᄒᆞᆫ 보ᄇᆡ오 쏘 약의 든다 ᄒᆞ니 일
ᄇᆡᆨ번 년ᄒᆞ면 금졍이 ᄲᅱ여 빗치 ᄃᆞᆰ의 볏ᄒᆞ고 모양이 외
ᄡᅵ ᄀᆞᆺᄒᆞ니 금지샹품이라 명왈 과ᄌᆞ금이라 동국은
ᄌᆞ산금이 읏듬이라

ᄇᆡᆨ금 듕원 은〃 히독1)만 ᄀᆞᆺ디 못ᄒᆞ다 ᄒᆞ니 단쥐 십셩
텬은이 뎨일이오 셩쳔은 기ᄎᆞ니라

1) 히독(海東): 「히동」을 잘못 적었다.

다.
과자금: 금은 오행의 극(極)이다. 하늘이 물을 낳으니,
물이 나무를 낳고, 나무가 불을 낳고, 불이 흙을 낳으니,
흙이 금을 낳으니, 오행의 기(氣)요, 만물을 만드는 공(功)
인 까닭으로 지극한 보배요, 또 약(藥)에 든다고 하니,
100번 담금질하면 금의 정화가 뛰어 빛이 닭의 볏과 같
고, 모양이 외씨 같으니, 금 가운데 으뜸이다. 이름하여
과자금이라고 한다. 우리나라는 자산(慈山)에서 나는 금이
으뜸이다.
백금: 중원의 은은 우리나라만 못하다고 하니, 단주(端州)
십성천은(十成天銀)이 제일이요, 성천(成川)은 그다음이다.

지라 년경박 번화가 형상 반옥얼어어도 번월쑥

지를만나뇌며 재병수되야 심오 쩡얼멍형

히져쳐 몽편셔 씨눌 이면 가 냐냐 나니우씨가

신을비쳐니라

도상쪽 회 혜 왕의 지쳬 스계쩡옥 심이샹을

비쳐 나 삼니라 쳐쓸 함조 뼉 회뜅의 쪽리 가

이져쳐 스가 쩡라겄 씨 며 함 이 거기 뼁썌 리뜰이쩌

쳐 희 뜅외 의 라 샹 의 쳐 월 식을 쓰겨 으 아 볘 볘

규합총서 | 270

년성벽 변화1)가 형상2) 박옥을 어더 두 번 월족

連城璧 卞和 荊山 璞玉 刖足

지화를 만나고 세 번재 뎐국 되야 십오 셩을 년ᄒᆞ니

之禍 番削足 戰國 十五城 連

라

히계셔{셔각} 통텬셔ᄂᆞᆫ 닭이 보면 다 ᄃᆞ라나니 은교3)가 귀

駿鷄犀 犀角 通天犀 恩敎

신을 비최니라

神

묘승쥬 왜4) 혜왕의 진쥬 수레 젼후 십이승을

照乘珠 魏 惠王 珍珠 前後 十二乘

비쵠다 ᄒᆞ니라 쥬츌합포ᄒᆞ니 벽히 듕의 쥬괴5)가

珠出合浦 碧海中 珠池

이셔 쳐소가 셩곽 ᄀᆞᆺ고 대합이 거기듕ᄒᆞ고 괴믈이 〃셔

處所 城廓 大蛤 居其中 怪物

직희니 듕원의 파샹의 ᄡᅥ 월식을 슴켜 잉ᄒᆞ면 보

中原 波上 月色 孕寶

연성벽: 변화(卞和)가 형산(荊山)의 박옥을 얻어 두 번 발을 잘리는 화를 만나고 세 번째에는 전국(戰國) 시대가 되어 열다섯 성(城)을 얻었다.

해계서{서각}: 통천서는 닭이 보면 다 달아나니 은교(恩敎)가 귀신을 비춘다.

조승주: 위(魏)나라 혜왕(惠王)의 진주가 수레 앞뒤 열두 수레를 비춘다고 한다. 구슬이 합포(合浦)에서 나니 푸른 바다 가운데에 구슬 못이 있어 처소가 성곽 같고 대합이 그 가운데 살고, 괴물이 있어서 지키니, 중원의 물결 위에 떠 달빛을 삼켜 품으면 보

1) 변화(卞和): 생몰년 미상. 춘추 시대 초나라 사람으로 화씨벽(和氏璧)을 발견하였다.
2) 형상(荊山): [형산]을 잘못 적었다.
3) 은교(恩敎): 임금의 말.
4) 왜(魏): [위]를 잘못 적었다.
5) 쥬괴(珠池): [쥬디]를 잘못 적었다.

즉효젼은쟈ㄴ희인이ㅐ로임희쳐지ㄴ니쳬ㅎ즉

나둑ㅎㄷㄷ즉ㅎ이롸ㅎ느니라

ㅁ믈봄은읽지ㅁ의ㅉㄴ쳥ㅇㅈㅈㄷㅂㄷㄷ글롯

ㅉㅇ비져뎌ㅎㄹㅁ의편슌이ㄷㅂㅈㄴㅁㅂㅈㄷ힝

즉효지안허라

ㅎ박희ㅇ슬ㅎ박시혜왇즁의ㅈ박ㅁㅇ읳시

한슬희이라 군뻐ㄴ기둘ㅎ나쳥ㅁㅇ가젹ㅎ라

ㅎ샤시ㄴ츙지가좌희둣셔쳔ㅁ이되편ㅂㅁ이되ㄹ

복ㅁ이쳔ㅁ이되ㅕ박이되ㄴ쳐ㄹ은ㅎ지러라

즉(珠)1)요 져근 쟈(者)는 히인(海人)이 쌔로 입히(入海採之)ㅊ지ㅎ니 셰풍즉(歲豐則)
다득(多得)ㅎ는 고(故)로 쥬슉(珠熟)이라 ㅎㄴ니라

블본(佛鉢)2)은 월지국(月支國)의셔 나니 쳥옥뉴(靑玉類)오 수두(數斗) 드는 그릇
ᄀᆺ히니 빈재(貧者ㅣ) 보화(寶貨)를 녀ㅎ면 슌″(順順)이 ᄀ득ㅎ고 부재(富者ㅣ) 너흔

즉 츠지 아니터라

호박(琥珀) 위응믈(韋應物)3) 호박시(琥珀詩)예 왈(曰) 증위노복녕(曾爲老茯苓)은 원시(原是)
한숑익(寒松液)이라 문예(蚊蚋)4)낙기듕(落其中)ㅎ니 쳔년유가젹(千年猶可覩)이라

ㅎ야시니 숑지(松脂)가 싸히 드러 쳔년(千年)이 되면 복녕(茯苓)이 되고
복녕(茯苓)이 쳔년(千年)이 되면 호박(琥珀)이 되니 처음 숑지젹(松脂) 모거5)

주(寶珠)요、 작은 것은 바다 사람이 때때로 바다에 들어가
캐니、 풍년이 들면 많이 얻는 까닭으로 주숙이라고 한다.

불발은 월지국(月支國)에서 나니 청옥 부류요、 여러 말 드
는 그릇 같으니 가난한 자가 보화를 넣으면 순순히 가득하고
부자가 넣으면 차지 않더라.

호박: 위응물(韋應物)의 「호박시(琥珀詩)」에 이르기를、 『증
위노복령(曾爲老茯苓、 일찍이 오래된 복령이었는데)은 원시한송액
(原是寒松液、 본디 차가운 송진이었다)이라 문예낙기중(蚊蚋落其
中、 모기가 그 속에 떨어지니)하니 천년유가적(千年猶可覩、 천년이
되어도 볼 만하도다)이라』 하였으니、 송진이 땅에 들어 천년
이 되면 복령이 되고、 복령이 천년이 되면 호박이 되니 처
음 송진일 때 모기 <이하 결락>

1) 보즉(寶珠): 「보쥬」를 잘못 적었다.
2) 블본(佛鉢): 「불발」을 잘못 적었다. 뚜껑이 있고 높은 굽이 달려 있다.
　그릇. 부처 앞에 올리는 밥이나 쌀을 담는 그릇.
3) 위응믈(韋應物): 중국 당나라 때 시인.
4) 문예(蚊蚋): 모기.
5) 모거: 이 뒤 내용이 있는 다른 사본을 참조하면, 「모긔(모기)」를 잘못 적
　은 것이다.

참고문헌

김경렬,「홍화의 재배와 염색 과정에 관한 실증적 고찰」, 아시아민족조형학회, 제8집. 2010.

남광우(南廣祐),『고어사전』, 서울: 교학사. 2017.

빙허각이씨(原著),『閨閤叢書』, 이경선 校註. 서울: 신구문화사. 1974.

빙허각이씨(原著),『閨閤叢書』, 정양완 譯註. 서울: 보진재. 1975.

빙허각이씨(原著),『閨閤叢書』, 韓國學資料叢書 二十九, 성남: 한국정신문화연구원. 2001.

서유구(徐有榘) 原著.『林園經濟志, 魏鮮志 01』, 김일권 譯註. 서울: 소와당. 2011.

서유구(徐有榘) 原著.『林園經濟志, 怡雲志 1』, 임원경제연구소 정진성 외 9명 옮김. 풍석문화재단. 2019.

서유구(徐有榘) 原著.『林園經濟志, 贍用志 2』, 임원경제연구소 옮김. 씨앗을 뿌리는 사람. 2016.

서유구(徐有榘) 原著.『林園經濟志, 贍用志 3』, 임원경제연구소 옮김. 씨앗을 뿌리는 사람. 2017.

서유구(徐有榘),『林園十六志 卷一』, 서울: 民俗苑. 2005.

유창돈(兪昌惇),『이조어사전』, 서울: 연세대학교 출판부, 1964/1992.

이수광(李睟光),『지봉유설』, 한국고전종합DB

이익(李瀷),『성호사설』, 한국고전종합DB

정성환,「규합총서와 성호사설의 전통색 색명 비교연구 - 상극간색과 상생간색을 중심으로」, 브랜드디자인학
　　　연구, 제42호. 2017.

조경래,『(규합총서에 나타난) 전통염색법 해설』, 파주: 한국학술정보. 2007.

조효숙,「조선시대의 전통염색법 연구 (규합총서를 중심으로)」, 이화여자대학교 석사학위 논문. 1983.

한재휘, 이은진,「한국 전통 포대기의 유형과 변천」, 패션비즈니스 제24권 1호. 2020.

홍만선(洪萬選)『산림경제』, 한국고전종합DB.

『初學記』,『舊唐書』,『文房圖讚』,『續文房圖讚』,『相敗經』,『續博物志』,『通雅』,『洞天淸錄』,『香譜』,『唐寶記』,

『三才圖會』,『和漢三才圖會』,『淸異錄二』,『瑯嬛記』,『虞初新志』,

『云仙杂记』,『周禮註疏』,『搜神記』,『燕翼詒謀錄』, http://www.guoxuedashi.com/

『格物鏡原』: http://ab.newdu.com

『표준국어대사전』, 국립국어원 https://stdict.korean.go.kr/main/main.do

『네이버사전』, https://dict.naver.com/

『汉典』, https://www.zdic.net/

百度 http://www.baidu.com/

google 검색 https://www.google.co.kr/

저자와의
협의하에
인지생략

새겨읽은 **구합총서** 현지이

2020年 5月 20日 초판 발행

편 자 이현종 · 김정묵 · 이기훈 · 이혜경
 박숙희 · 김선숙 · 박경희 · 오승연

발행처 ❀ ㈜이화문화출판사
발행인 이 홍 연 · 이 선 화

등록번호 제300-2015-92호
주소 서울시 종로구 인사동길 12, 311호
전화 02-732-7091~3 (도서 주문처)
FAX 02-725-5153
홈페이지 www.makebook.net

값 20,000원